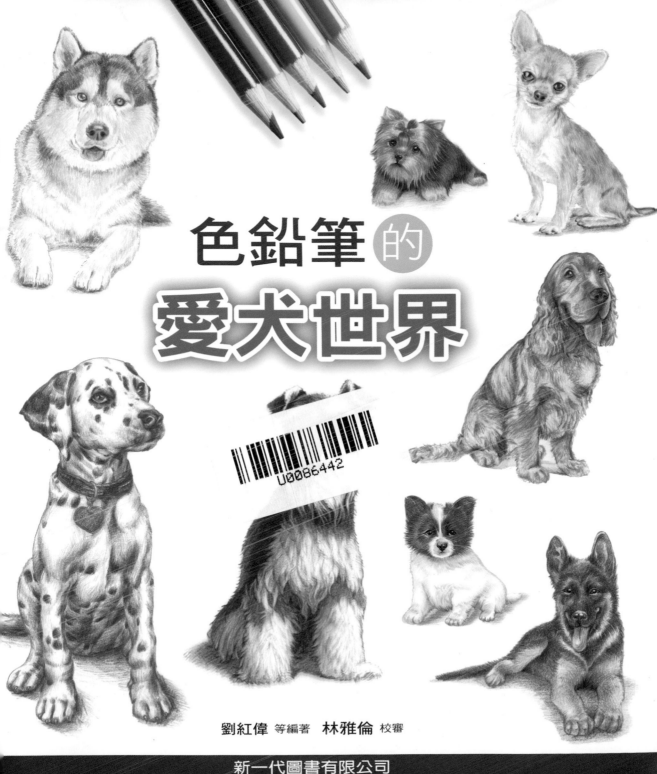

色鉛筆 的

愛犬世界

劉紅偉 等編著　林雅倫 校審

新一代圖書有限公司

色鉛筆畫並不如你想像中那麼難學。本書將帶你走進簡單、輕鬆的色鉛筆世界。

　　本書介紹了31種犬的畫法和4種寵物用品的畫法，由易到難，簡單明瞭，繪製步驟不僅有範例圖示，而且還有細節的放大圖，將每個案例的重點提煉出來供讀者學習和參考。本書結合基礎與實用，為初級繪畫者講授了靈活的色鉛筆繪畫技法。

　　就從本書開始，快來體驗不一樣的色鉛筆之旅吧！

國家圖書館出版品預行編目(CIP)資料

色鉛筆的愛犬世界 / 劉紅偉等編著. -- 初版. -- 新北市：
　新一代圖書, 2014.07
　　　面；　　公分

　ISBN 978-986-6142-48-2(平裝)

　1.鉛筆畫 2.動物畫 3.繪畫技法

948.2　　　　　　　　　　　　　　　103012883

色鉛筆的愛犬世界

作　　　者：劉紅偉 等編著
發 行 人：顏士傑
校　　審：林雅倫
編輯顧問：林行健
資深顧問：陳寬祐
資深顧問：朱炳樹
出 版 者：新一代圖書有限公司
　　　　　　新北市中和區中正路908號B1
　　　　　　電話：(02)2226-3121
　　　　　　傳真：(02)2226-3123
經 銷 商：北星文化事業有限公司
　　　　　　新北市永和區中正路456號B1
　　　　　　電話：(02)2922-9000
　　　　　　傳真：(02)2922-9041
印　　　刷：五洲彩色製版印刷股份有限公司
郵政劃撥：50078231新一代圖書有限公司
定　　　價：320元

前　言

　　當你每天都沉浸在3C產品的世界裡，被繁重的學業和工作壓得喘不過氣的時候，是否也曾幻想過暫時拋開一切，回到小時候，簡簡單單地用一支筆、一張紙描繪生活中所看到的動物呢？完全不求別人的讚賞，純粹是抒發情緒，只想獲得最單純的滿足和快樂呢？快樂其實很簡單，只要細心觀察，它就在身邊等著我們去發現，現在就拿起色鉛筆、描繪出一個屬於自己的世界吧！

　　色鉛筆是一種常見的繪畫工具，有人認為它們是稚嫩兒童的專用畫筆。其實不然，把彩色鉛筆當成我們的好朋友，帶著愉快的心情去運用它們，可以畫出各式各樣的小動物，例如淘氣可愛的貓咪、忠誠憨厚的小狗、還有恩愛不離的鴛鴦等。

　　別怕畫得不好看，別擔心不懂得如何運用畫筆。本書會教你最實用的方法，慢慢地告訴你如何選擇顏色、如何打草稿、怎樣上色，直到你能獨立完成一幅圖畫　作八十世界裡各種品種的狗狗，如果能親手畫下它們的姿態，讓它們躍然紙上，該多麼有趣啊！有了本書，還猶豫甚麼，還在等甚麼呢？快點拿起手中的色鉛筆、跟隨本書一起畫出一個個真實可愛的狗狗吧！

　　再此感謝參與本書編寫的人員，劉紅偉、母志航、舒星博、付旭豪、於子博、張明、李放、鄭嬌嬌、蘇茵、劉哲、王陽、袁娛、王穎。

編者

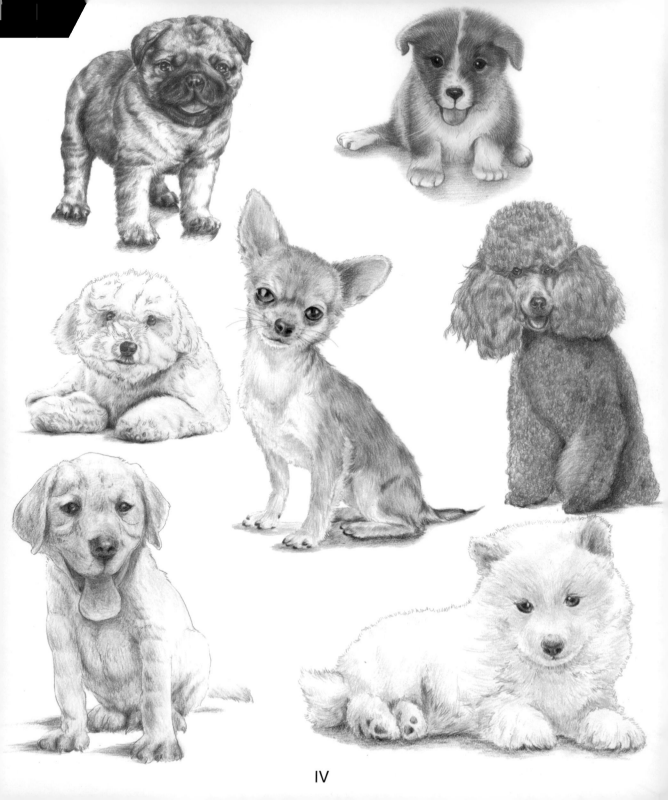

IV

目　錄

第4章　精緻的五官

第5章　生活用品

第 1 章
大型犬和小型犬

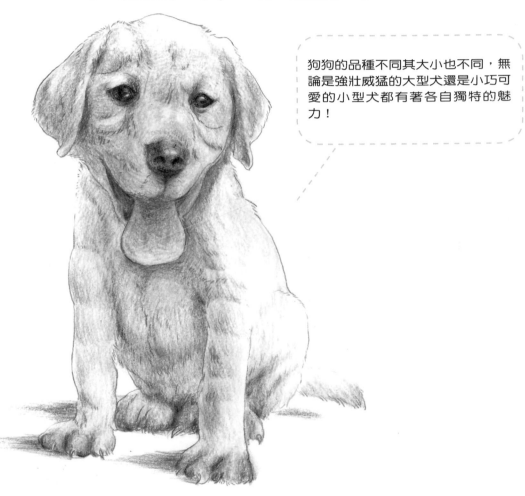

狗狗的品種不同其大小也不同，無論是強壯威猛的大型犬還是小巧可愛的小型犬都有著各自獨特的魅力！

犬01 動作敏捷的 吉娃娃犬

吉娃娃犬不僅是可愛的小型玩具犬，同時也具備大型犬的狩獵與防範本能，具有類似㹴類犬的氣質。此犬分為長毛種和短毛種。這種狗體型嬌小，對其他狗不膽怯，對主人極有獨占心。短毛種和長毛種的不同之處在於富有光澤、貼身、柔順的短毛。長毛種的吉娃娃犬除了被毛豐厚外，也與其他短毛品種一樣、具有易發抖的傾向。

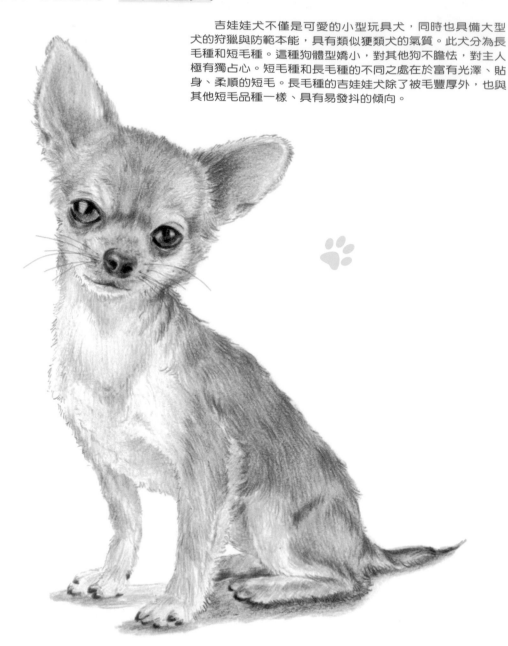

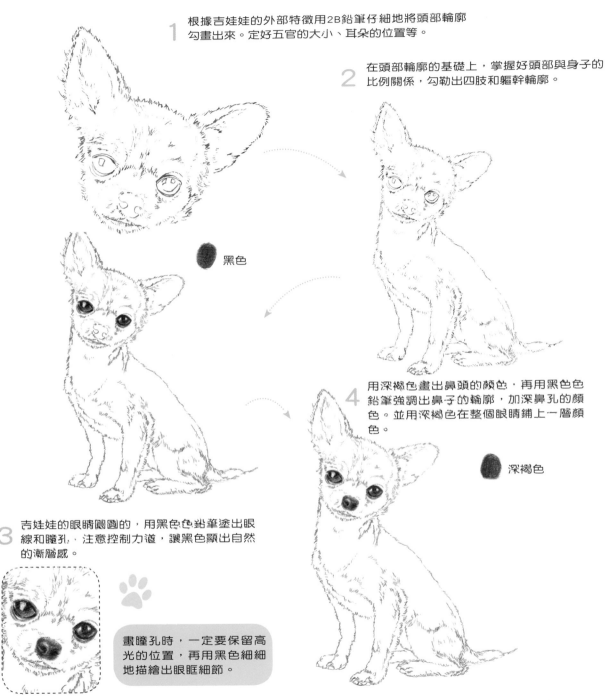

1 根據吉娃娃的外部特徵用2B鉛筆仔細地將頭部輪廓勾畫出來。定好五官的大小、耳朵的位置等。

2 在頭部輪廓的基礎上，掌握好頭部與身子的比例關係，勾勒出四肢和軀幹輪廓。

黑色

4 用深褐色畫出鼻頭的顏色，再用黑色色鉛筆強調出鼻子的輪廓，加深鼻孔的顏色。並用深褐色在整個眼睛鋪上一層顏色。

深褐色

3 吉娃娃的眼睛圓圓的，用黑色色鉛筆塗出眼線和瞳孔，注意控制力道，讓黑色顯出自然的漸層感。

畫瞳孔時，一定要保留高光的位置，再用黑色細細地描繪出眼眶細節。

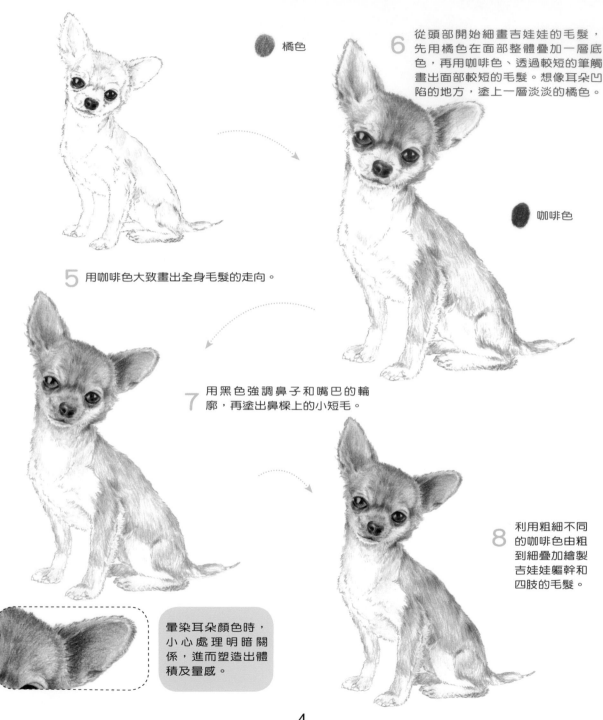

橘色

6 從頭部開始細畫吉娃娃的毛髮，先用橘色在面部整體疊加一層底色，再用咖啡色、透過較短的筆觸畫出面部較短的毛髮。想像耳朵凹陷的地方，塗上一層淡淡的橘色。

咖啡色

5 用咖啡色大致畫出全身毛髮的走向。

7 用黑色強調鼻子和嘴巴的輪廓，再塗出鼻樑上的小短毛。

8 利用粗細不同的咖啡色由粗到細疊加繪製吉娃娃軀幹和四肢的毛髮。

暈染耳朵顏色時，小心處理明暗關係，進而塑造出體積及量感。

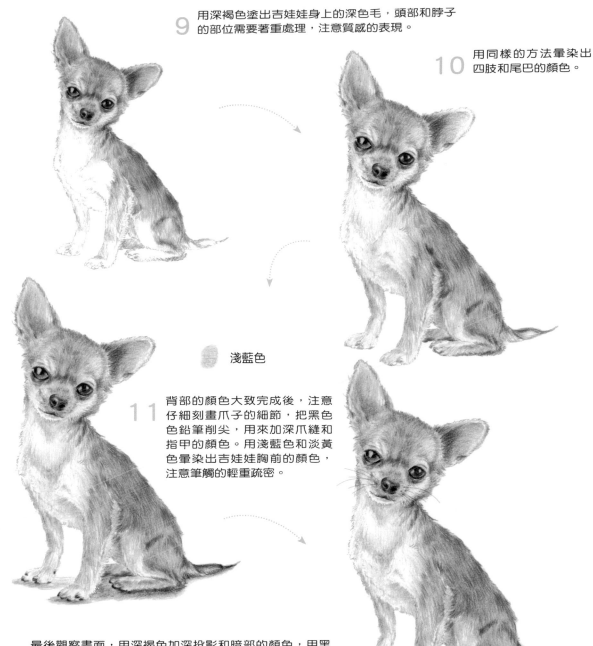

9 用深褐色塗出吉娃娃身上的深色毛，頭部和脖子的部位需要著重處理，注意質感的表現。

10 用同樣的方法暈染出四肢和尾巴的顏色。

淺藍色

11 背部的顏色大致完成後，注意仔細刻畫爪子的細節，把黑色色鉛筆削尖，用來加深爪縫和指甲的顏色。用淺藍色和淡黃色暈染出吉娃娃胸前的顏色，注意筆觸的輕重疏密。

12 最後觀察畫面，用深褐色加深投影和暗部的顏色，用黑色將鬍子細細地勾畫出來。

動作敏捷的吉娃娃犬

吉娃娃犬是在19世紀左右，由墨西哥人所飼養的犬種發展而來的。1923年成立吉娃娃犬俱樂部，它是美國最受歡迎的12個品種犬之一。吉娃娃犬是世界上最小型的犬，頭部圓形，耳大薄而直立，眼睛圓而大。它不喜歡外來的同品種的狗；有和猻類犬相似的特點；精力充沛；吉娃娃犬有堅韌的意志，聰明而且極其忠誠，動作敏捷，活潑，十分勇敢，能在大型犬面前自衛。它頗畏寒，不宜養於室外犬舍，冬天外出需加外衣禦寒。

吉娃娃犬屬於小型犬，性格活潑可愛，運動量十足，喜歡被人關愛，有些嫉妒心理。每個狗的生長從全局上可以分為幼犬和成犬，而在這兩大類之外，又可以細分為多個階段，例如不能自理的小幼犬，懷孕的母犬，老年犬等，每一個階段都需要不同的營養元素。因此，關注每個階段的營養需求、為其準備適合的飲食，狗狗便會健康地成長。

犬的體形與壽命也有一定的關係。一般說來體形越小、壽命越長。因為從生理上講，大型犬的新陳代謝要比小型犬快，心肺負擔相對較大，同時，大型犬對疾病的抵抗力，一般而言，不如小型犬強。故於正常情況下，吉娃娃的壽命大約在15~18年之間。

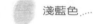 淺藍色

用於胸部的顏色。

 深褐色

用於身上毛髮暗部的顏色。

 咖啡色

用於毛髮的顏色。

 橘色

用於毛髮的底色和耳朵的顏色。

 黑色

用於吉娃娃眼睛、嘴巴、鼻子和爪子的顏色。

完成圖

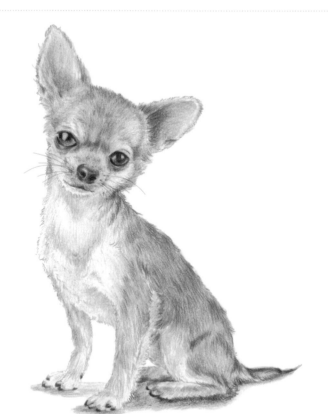

6

犬02 好脾氣的 導盲犬

導盲犬是經過嚴格訓練的犬，是工作犬的一種。經過訓練後的導盲犬可幫助盲人去學校、商店、洗衣店、公園等。它們習慣於項圈、導盲牽引帶和其他配件的約束，懂得很多口令，可以帶領盲人安全地行走，當遇到障礙和需要轉彎時，會引導主人停下、以免發生危險。導盲犬具有自然平和的心態，會適時站立、拒食、幫助盲人乘車、傳遞物品，對路人的干擾不予理睬，同時也不會對他們進行攻擊。

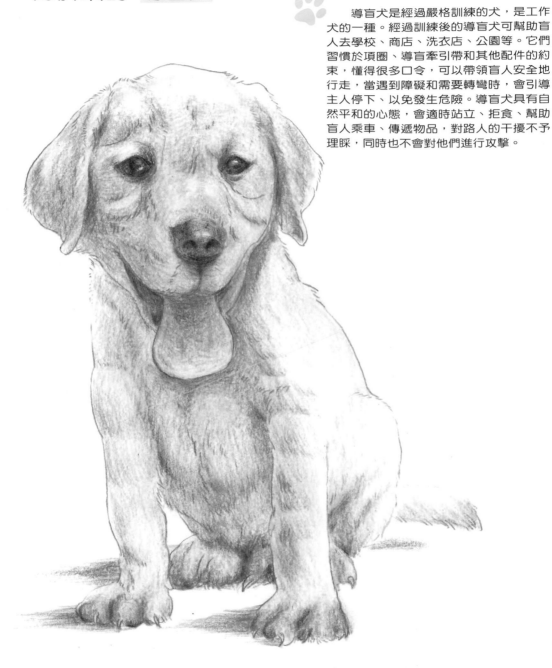

1 用2B鉛筆畫出導盲犬的頭部輪廓，用短線將毛髮按照生長方向畫出來，同時也畫出眼睛等細節。

2 根據導盲犬頭部的輪廓，把四肢和軀幹輪廓也勾畫出來，注意頭部與軀幹的比例關係。

導盲犬最有神的部位是眼睛，以筆尖用力加深眼線和瞳孔的顏色。

4 將鼻子想像成一個球體，先用黑色鋪上一層底色，最後勾出鼻孔和邊緣線。

加深鼻孔顏色，使鼻子更立體。

 黑色

3 最重要的步驟是刻畫它的眼睛，先用黑色畫出眼線和瞳孔的顏色，讓眼線和眼球有一些淺淺的漸層，眼球的高光部分則留白。

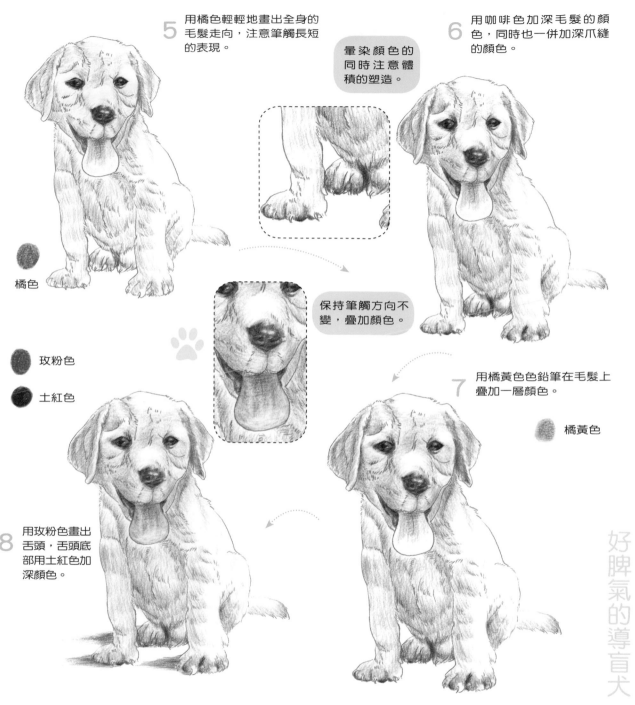

5 用橘色輕輕地畫出全身的毛髮走向，注意筆觸長短的表現。

暈染顏色的同時注意體積的塑造。

6 用咖啡色加深毛髮的顏色，同時也一併加深爪縫的顏色。

橘色

玫粉色

土紅色

保持筆觸方向不變，疊加顏色。

7 用橘黃色色鉛筆在毛髮上疊加一層顏色。

橘黃色

8 用玫粉色畫出舌頭，舌頭底部用土紅色加深顏色。

好脾氣的導盲犬

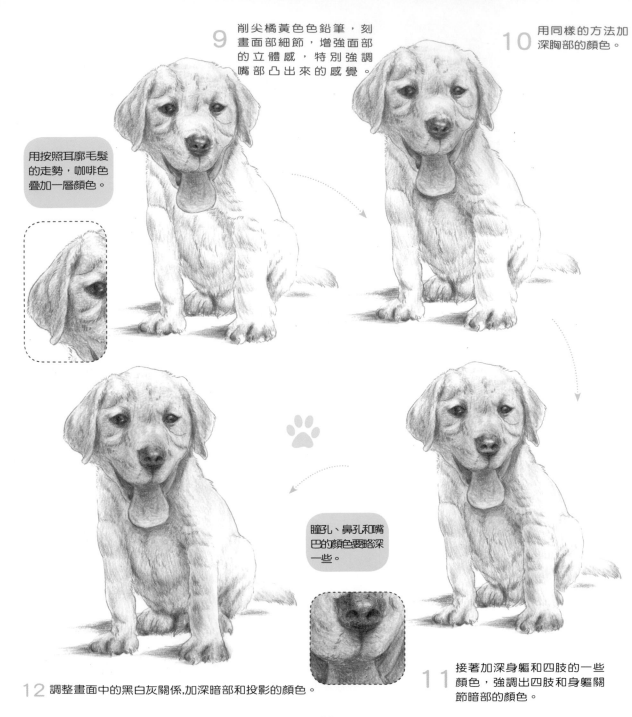

9 削尖橘黃色色鉛筆，刻畫面部細節，增強面部的立體感，特別強調嘴部凸出來的感覺。

10 用同樣的方法加深胸部的顏色。

用按照耳廓毛髮的走勢，咖啡色疊加一層顏色。

瞳孔、鼻孔和嘴巴的顏色要略深一些。

12 調整畫面中的黑白灰關係,加深暗部和投影的顏色。

11 接著加深身軀和四肢的一些顏色，強調出四肢和身軀關節暗部的顏色。

導盲犬的歷史可追溯到19世紀初。1819年，一個叫海爾·約翰的人在維也納創辦了世界上第一個導盲犬訓練機構；海爾後來還出版了一本小冊子詳細描述了中心的工作，但在當時這個議題並未被世人廣泛知曉。幾乎在100年之後，人們才開始重視導盲犬，原因是在第一次世界大戰後，很多德國士兵失去了視力，醫生赫哈德得到靈感在德國開辦了世界上第一個導盲犬訓練學校。

狗有很好的記憶力，通常在共同生活一段時間後，導盲犬會對主人的規律性作息時間非常熟悉，如上下班路線，常去的餐館，超市，朋友的住宅等，狗會知道主人經常去的地方，以及在何地停留多長時間；狗能記住一個朋友的住址，即使一年後仍然會引領主人到達那個地點。 難怪導盲犬和主人會聯結成非常牢固的關係，這種關係充滿感情，有時甚至超過親屬關係。導盲犬是視障人士的眼睛，是助手，是親密的家庭成員和忠誠的伙伴。導盲犬被訓練後，一旦戴上特製的鞍具，就處於工作狀態，這時它們精力集中於聽從主人的命令，不再被周圍的事情所分心；一旦卸下鞍具，它們和普通的家庭寵物狗沒有兩樣，它們也需要玩耍，活動，愛撫，撒嬌耍賴，交流感情。主人通過和狗玩耍建立牢固的感情。但即使最好的狗也會被食物所誘惑。所以當你在街上遇到一個正在工作的導盲犬，千萬不要去打擾它，不要和它說話以吸引它的注意力，更不要用食物逗弄，否則導盲犬會分散精力影響工作效果。

狗是人類最好的朋友，看到導盲犬的工作和它們為視障人士所作的貢獻，你會更加熱愛這些工作犬。

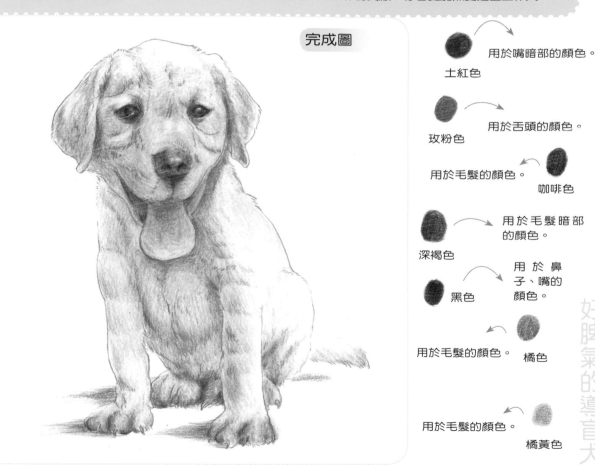

完成圖

用於嘴暗部的顏色。
士紅色

用於舌頭的顏色。
玫粉色

用於毛髮的顏色。
咖啡色

用於毛髮暗部的顏色。
深褐色

用於鼻子、嘴的顏色。
黑色

用於毛髮的顏色。
橘色

用於毛髮的顏色。
橘黃色

犬03 頭大皮皺的 鬥牛犬

　　鬥牛犬的體形和姿態應表現出很強的穩定性、活力和力量；其性情應該安靜而友善，堅決而勇敢，其舉止上應平靜而高貴。這些在表情和行為上的品性是受人讚賞的，這些特質會透過它的表情和行為表現出來。

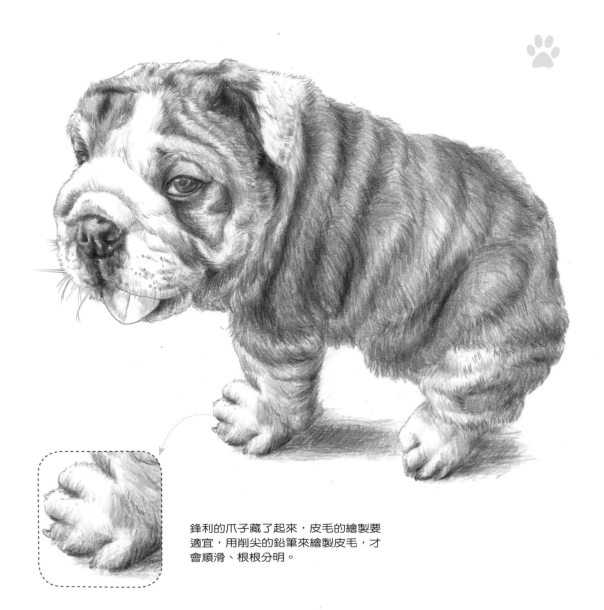

鋒利的爪子藏了起來，皮毛的繪製要適宜，用削尖的鉛筆來繪製皮毛，才會順滑、根根分明。

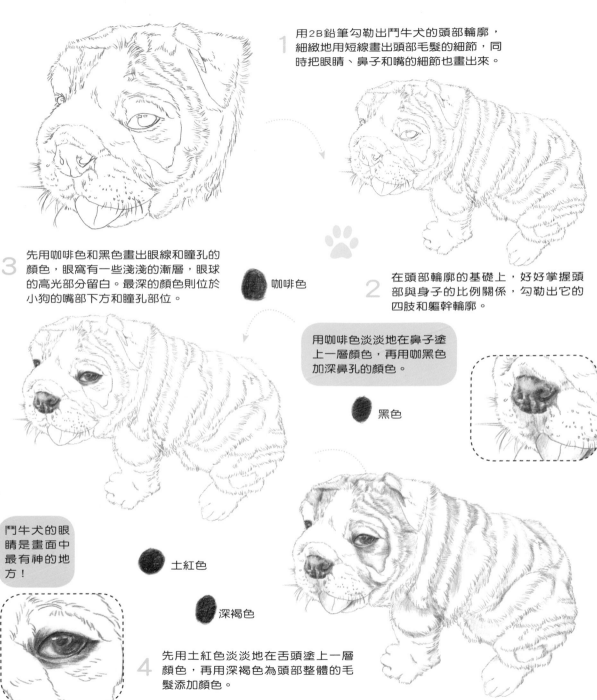

1　用2B鉛筆勾勒出鬥牛犬的頭部輪廓，細緻地用短線畫出頭部毛髮的細節，同時把眼睛、鼻子和嘴的細節也畫出來。

2　在頭部輪廓的基礎上，好好掌握頭部與身子的比例關係，勾勒出它的四肢和軀幹輪廓。

用咖啡色淡淡地在鼻子塗上一層顏色，再用咖黑色加深鼻孔的顏色。

咖啡色

黑色

3　先用咖啡色和黑色畫出眼線和瞳孔的顏色，眼窩有一些淺淺的漸層，眼球的高光部分留白。最深的顏色則位於小狗的嘴部下方和瞳孔部位。

鬥牛犬的眼睛是畫面中最有神的地方！

土紅色

深褐色

4　先用土紅色淡淡地在舌頭塗上一層顏色，再用深褐色為頭部整體的毛髮添加顏色。

頭大皮皺的鬥牛犬

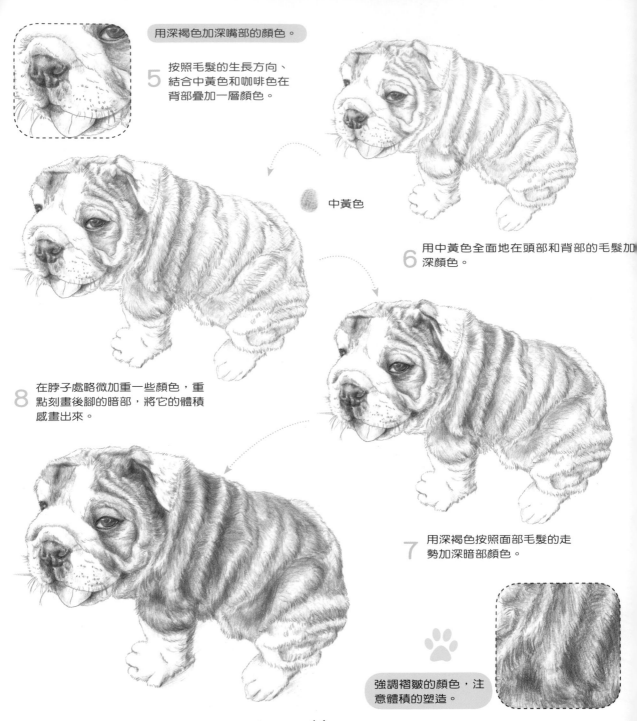

用深褐色加深嘴部的顏色。

按照毛髮的生長方向、結合中黃色和咖啡色在背部疊加一層顏色。

5

中黃色

用中黃色全面地在頭部和背部的毛髮加深顏色。

6

在脖子處略微加重一些顏色，重點刻畫後腳的暗部，將它的體積感畫出來。

8

用深褐色按照面部毛髮的走勢加深暗部顏色。

7

強調褶皺的顏色，注意體積的塑造。

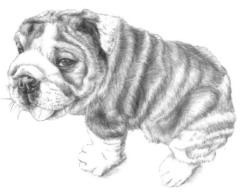

筆觸的方向一定要順著毛髮的生長驅勢來畫！

10 用中黃色在頭部疊加一層顏色，整體性地將頭部的深色毛髮進一步加深，強調耳朵和鼻子上的深色。

9 先按照軀幹毛髮的生長方向大面積地加深一層咖啡色，然後在暗部疊加一層深褐色；耳朵暗部的顏色要畫得重一些。

12 削尖筆芯，加強刻畫前腳和面部暗部的顏色，畫出體積感。

11 加深脖子下方的顏色，注意筆觸的方向，刻畫出層次感。

削尖鉛筆，仔細刻畫出爪子的體積感。

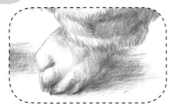

頭大皮皺的鬥牛犬

15

英國鬥牛犬原產地在英國，祖先據說是馬士提夫獒犬和牛頭㹴結合繁衍而成的。

在鬥牛場赫赫有名的英國國犬鬥牛犬的祖先可追溯至摩鹿斯犬（Molussus），一種以古希臘摩鹿斯（Molossi）部落命名的鬥犬。正如其名所示，此犬種主要是用於鬥牛；其表情富有韻味，風格獨特。名符其實，從12世紀中葉起便被用於血腥的鬥牛場上。數百年來，透過不斷的改良，直到1835年鬥牛制廢除後，逐漸演變成家庭犬。

英國鬥牛犬軀短體闊，體內似乎隱藏著極大的力量。此犬雖有原始的凶悍外表，但性情已變得善良、忠誠、順從，因其獨特的品格與風采，人們讚譽它為"醜陋中散發出強烈的美感。"

中世紀時，此犬就被稱為"鬥牛犬"。並非因為它外貌很像小公牛，而主要是它精力充沛、力大無比。約到1840年，鬥牛被英國政府禁止，此犬就作為看護犬、警犬之用。在美國，一隻對戰役有貢獻的英國鬥牛犬，官方會授予與軍人相同等級的勳章，其餘的「退役犬」也會給予物質上的極佳待遇。今天，英國鬥牛犬已成為男性朋友表現風格的陪伴犬。

土紅色……
咖啡色……
用於舌頭的顏色。
用於毛髮的顏色。

黑色
用於眼睛和鼻子的顏色。

中黃色
用於毛髮的顏色。

深褐色……
用於毛髮暗部的顏色。

完成圖

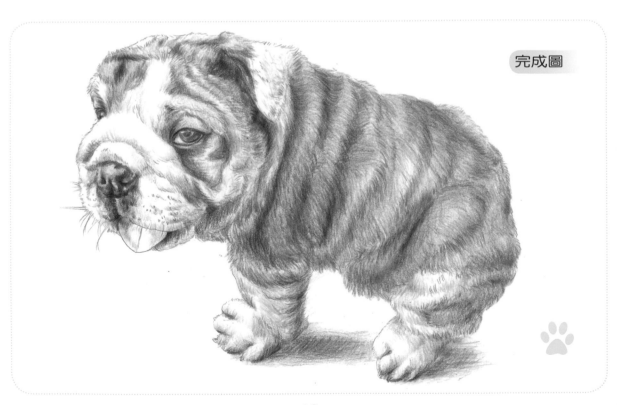

16

犬04 溫和的 拉布拉多犬

　　拉布拉多犬是一種中大型犬類，天生個性溫和、活潑、無攻擊性、智商高，適合作為導盲犬或其他工作犬；跟黃金獵犬、哈士奇並列三大無攻擊性的犬類之一。在美國犬業俱樂部中，拉布拉多犬是目前登記數量最多的品種。

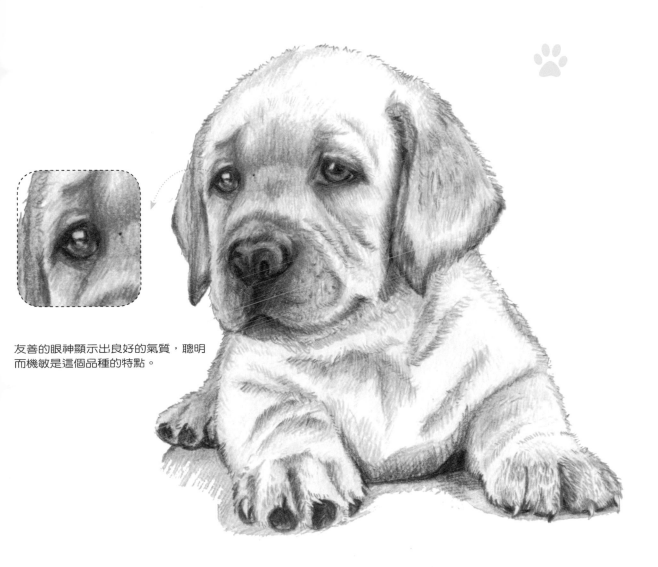

友善的眼神顯示出良好的氣質，聰明而機敏是這個品種的特點。

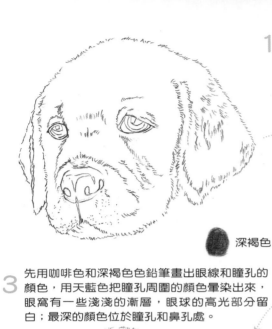

用2B鉛筆把拉布拉多犬的頭部輪廓勾勒出來，細緻地用短線畫出面部的細節，同時把眼睛、鼻子和嘴的細節也描繪出來。

1

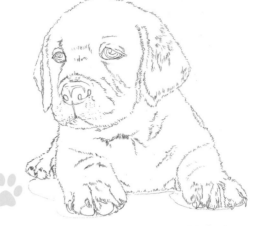

深褐色

先用咖啡色和深褐色色鉛筆畫出眼線和瞳孔的顏色，用天藍色把瞳孔周圍的顏色暈染出來，眼窩有一些淺淺的漸層，眼球的高光部分留白；最深的顏色位於瞳孔和鼻孔處。

3

根據頭部輪廓畫出四肢和軀幹的輪廓，注意頭部與軀幹的比例關係。

2

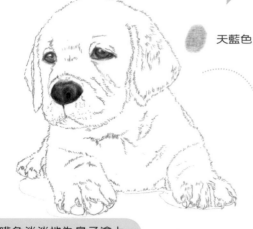

天藍色

拉布拉多犬的眼神非常有氣質，一定要表現出來！

用咖啡色淡淡地為鼻子塗上一層顏色，再用黑色加深鼻孔的顏色。

咖啡色

黑色

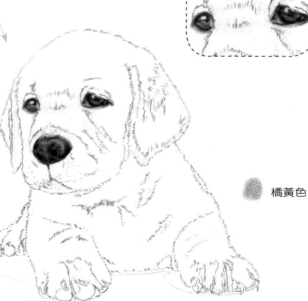

橘黃色

用橘黃色整體為頭部的毛髮添加顏色。務必要區分出明暗關係。

4

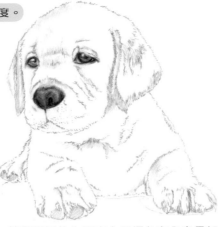

注意：要表現出拉布拉多犬耳朵的厚度。

5 用同樣的方法在四肢和軀幹添加顏色。用橘黃色為爪子勾線，加深爪縫的顏色，爪子的輪廓會立即鮮明起來。

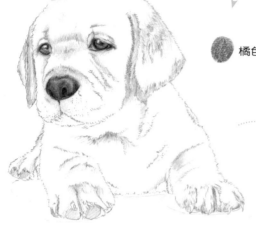

橘色

6 按照毛髮的生長方向用橘色在全身疊加一層顏色。

8 用黑色在拉布拉多犬的趾腹暈染一層顏色。

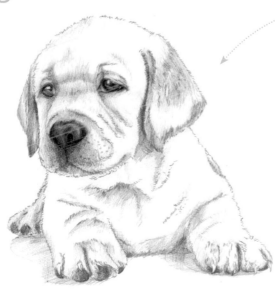

7 用黑色加深嘴部周圍的顏色，暈染顏色要自然一些。

強調四肢關節及暗處的顏色。

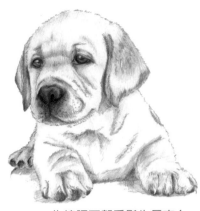

筆觸一定要根據不同的部位有所變化。

10　用橘色色鉛筆在頭部疊加一層深色，整體將頭部深色的毛髮進一步加深，強調耳朵和鼻子上面的深色。

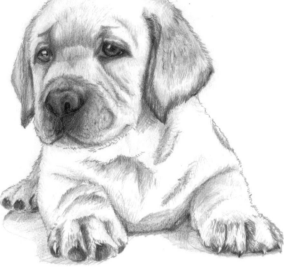

9　先按照面部毛髮生長方向、大面積地塗上一層橘黃色，在暗部疊加一層咖啡色；腿部關節的顏色要畫得重一些。

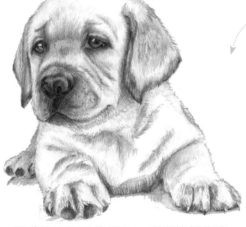

12　將筆削尖，重點刻畫前腳和面部暗部的顏色，將體積感畫出來。

11　加重脖子下面的顏色，注意筆觸的方向，刻畫出層次感，拉開畫面大的明暗關係。

把鉛筆削尖，仔細刻畫出爪子的體積感。

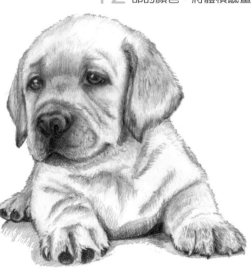

拉布拉多犬的理想氣質是溫和，喜歡外出，天生容易調教；渴望取悅於主人，且對人類或其他動物沒有攻擊性。拉布拉多犬對人們很有吸引力，它文雅的舉止，聰明而適應性強，使它成為一種理想的寵物犬。

拉布拉多犬，在19世紀初期才逐漸廣為人知，起源於1800年前的加拿大地區，與加拿大北部的拉布拉多這個地方並無關聯；而實際主要產地是加拿大東南方的紐芬蘭島西岸及東南岸沿海。

拉布拉多犬以成熟的品種和優秀的家庭伴侶犬（能與各年齡層的孩童友好相處）而聞名，但有某些血系（尤其是指那些因具有特殊技能而被哺育的品種）的特徵是速度特別快，體格非常健壯。它們活潑好玩和無所畏懼的性格，有時會導致傷害，這可能需要訓練並牢固地牽引，以確保它們不會掙脫主人的控制。

黑色
用於眼睛和鼻子的顏色。

咖啡色
用於毛髮暗部的顏色。

橘色
天藍色
用於毛髮的顏色。
用於眼睛的顏色。

中黃色
用於毛髮的顏色。

深褐色
用於眼睛和毛髮的顏色。

完成圖

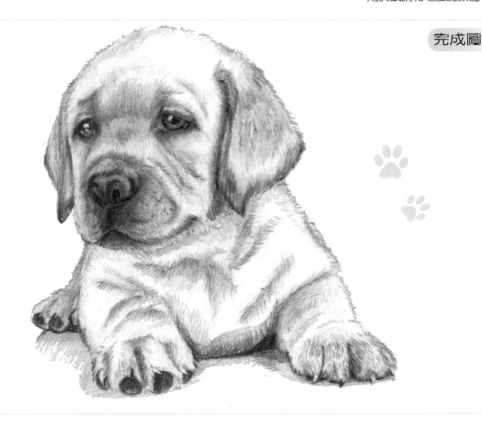

犬05 心地善良的 巴哥犬

　　巴哥犬肌肉發達，面目雖猙獰，但心地善良、聰明、記憶力強、感情豐富、個性開朗、性格穩定、溫和、活潑和好玩；最喜歡和小朋友玩，不需要太多戶外活動，所以非常適合在公寓內飼養。巴哥犬的訓練難易度尚屬一般，最適宜找外人來訓練，但巴哥犬很會保護主人，如有陌生人走近時，會吠得很厲害。巴哥犬是體貼、可愛的小型犬種，不需要運動或經常整理被毛，但需要同伴。容貌皺紋較多，走起路來像拳擊手。它是以咕嚕的呼吸聲，以及像馬一樣抽鼻子的聲音，作為溝通的方式。同時，此犬具備優良及愛乾淨的個性，這些特色成為它廣受喜愛的原因。

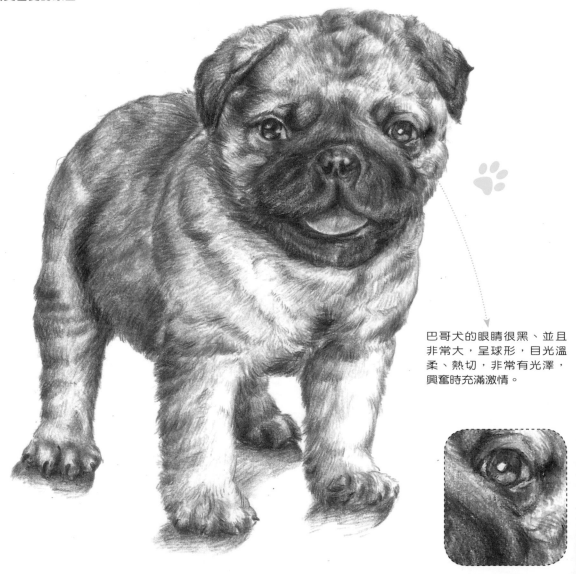

巴哥犬的眼睛很黑、並且非常大，呈球形，目光溫柔、熱切，非常有光澤，興奮時充滿激情。

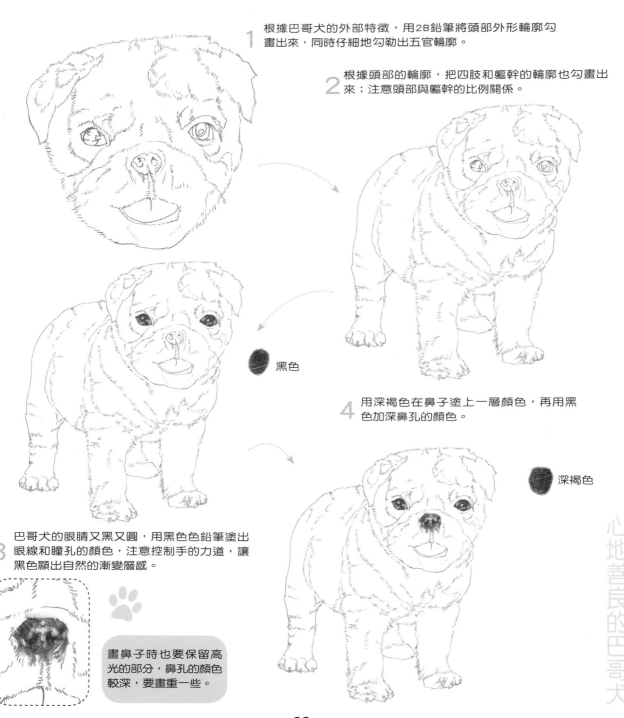

1 根據巴哥犬的外部特徵，用2B鉛筆將頭部外形輪廓勾畫出來，同時仔細地勾勒出五官輪廓。

2 根據頭部的輪廓，把四肢和軀幹的輪廓也勾畫出來；注意頭部與軀幹的比例關係。

黑色

4 用深褐色在鼻子塗上一層顏色，再用黑色加深鼻孔的顏色。

深褐色

3 巴哥犬的眼睛又黑又圓，用黑色色鉛筆塗出眼線和瞳孔的顏色，注意控制手的力道，讓黑色顯出自然的漸變層感。

畫鼻子時也要保留高光的部分，鼻孔的顏色較深，要畫重一些。

心地善良的巴哥犬

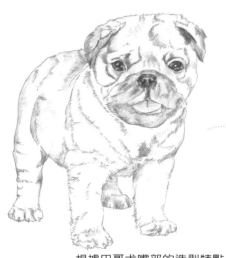

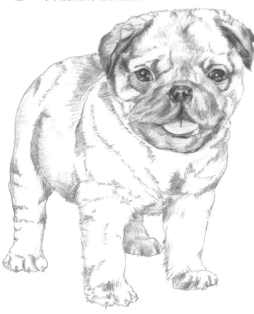

6 削尖黑色色鉛筆，仔細畫出臉部周圍的毛髮，加深嘴部和眼眶的顏色，耳朵的邊緣也要加深。

5 根據巴哥犬嘴部的造型特點，用黑色為嘴部暈染一層顏色，並加深眼睛周圍的顏色，此外也要同樣加深身上暗部的顏色。

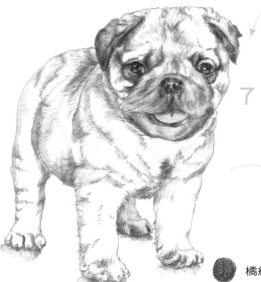

7 用深褐色加深四肢和爪子的顏色，只加深暗部的顏色即可。

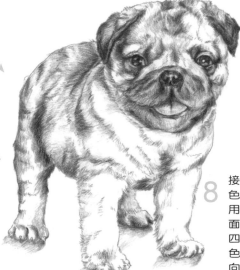

● 橘紅色

用橘紅色在舌頭暈染一層顏色；用黑色加深舌頭底部的顏色，做出漸層效果。

8 接著在原有顏色的基礎上。用咖啡色加深面部、身軀和四肢毛髮的顏色，筆觸的方向要一致。

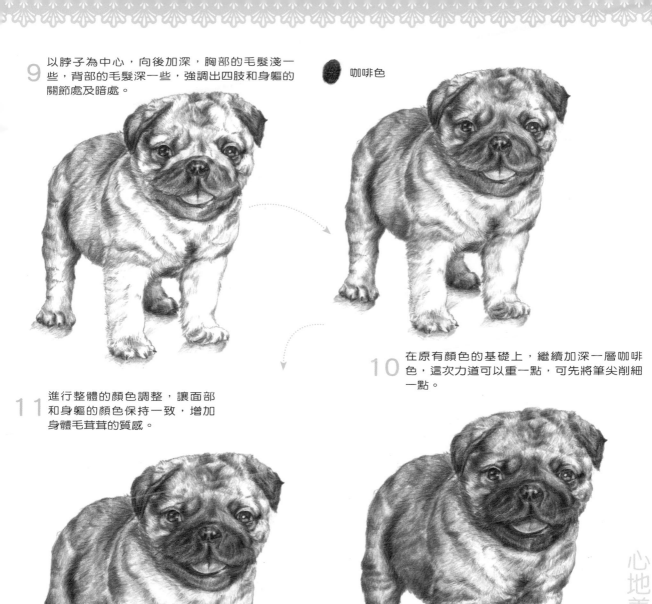

9 以脖子為中心，向後加深，胸部的毛髮淺一些，背部的毛髮深一些，強調出四肢和身軀的關節處及暗處。

咖啡色

10 在原有顏色的基礎上，繼續加深一層咖啡色，這次力道可以重一點，可先將筆尖削細一點。

11 進行整體的顏色調整，讓面部和身軀的顏色保持一致，增加身體毛茸茸的質感。

12 最後用深褐色加深身體陰影的顏色，讓立體感更加強烈。

心地善良的巴哥犬

關於巴哥犬的產地有兩種說法：一種是此犬產地為中國漢朝時期，由歐洲商人將此犬帶回歐洲，1516年後，葡萄牙人、西班牙人、荷蘭人和英國商人不斷將此犬帶回本國。後來法國、義大利和俄羅斯人也陸續將巴哥犬帶回國，使之遍布全歐洲。經過改良和繁育，已遍及全世界，尤其受老年女士的鐘愛。另一種說法是：此犬產於蘇格蘭低地，先傳到亞洲後、再由荷蘭商人從遠東地區帶回西方。

巴哥犬（或稱哈巴狗）富有魅力而且高雅，18世紀末，正式命名為"巴哥"，其詞意古語為鬼、獅子鼻或小猴子的意思；走起路來像拳擊手。它以咕嚕的呼吸聲，以及像馬一樣抽鼻子的聲音作為溝通的方式；通常外觀呈正方形而且矮胖。

巴哥犬活潑好玩，每天必須給予一定的活動時間、以達到一定的運動量。但此犬呼吸道特別短，進行劇烈的運動會因呼吸急促而引起缺氧；所以不宜進行過於劇烈的運動，最好是早晨和傍晚帶它出去散步。外出時，要為它戴上項圈，以限制其亂跑或作劇烈運動。

 深褐色

用於毛髮的顏色。

 咖啡色

用於毛髮暗部的顏色。

 橘紅色

用於舌頭的顏色。

 黑色

用於眼睛、鼻子和嘴部的顏色。

完成圖

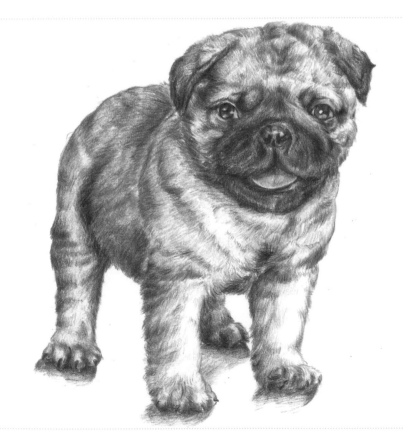

犬06 愛賣萌的 貝靈頓㹴犬

　　貝靈頓㹴犬原產於英國，起源於19世紀。最初由原產地被命名為羅絲貝林㹴，與現在的品種相比身體重，腳也短，用來獵取狐狸、野兔和獾。據說1825年與貝德靈頓的一隻母犬交配生產出了貝德靈頓㹴。18世紀末到19世紀初，與惠比特犬、丹迪丁蒙㹴等犬種混血後，改良出如此身高、美麗、快速敏捷的犬種，並保持原有的活力及耐力性格。貝德靈頓的礦工將其作小動物巡迴狩獵犬和鬥犬，1877年首次作為單獨的品種展出。現在它已成為很好的城市家庭犬，也是擅長以吠叫警示主人的看家犬。

疊加顏色時要注意筆觸的方向，畫出毛髮的蓬鬆感，也要讓畫面保持乾淨整潔。

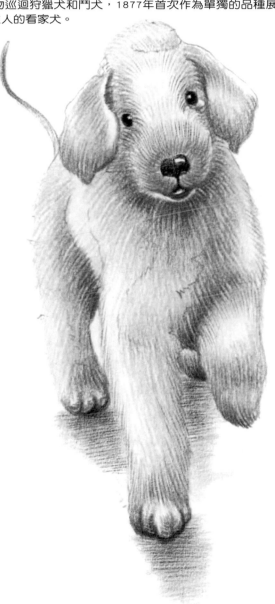

1 用2B鉛筆畫出貝靈頓㹴犬的頭部輪廓，同時畫出眼睛等
細節，要注意它的耳朵是較大的。

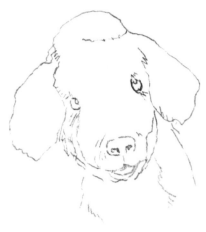

2 根據頭部輪廓，把前腳的輪
廓也勾畫出來；注意頭部與
軀幹的比例關係。

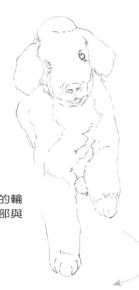

4 刻畫眼睛時，要抓住貝靈頓㹴犬的眼睛特點。
先用黑色畫出眼線和瞳孔的顏色，讓眼線和眼
球有一些淺淺的過渡，眼球的高光部分留白。

注意不同地方線條的
表現。

加深眼睛暗部的顏
色，使它更立體。

 黑色

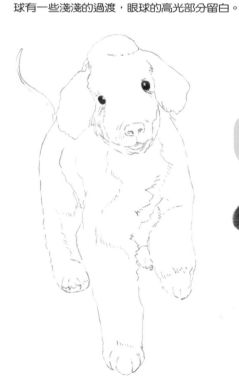

3 用同樣的方法勾畫出
後腳輪廓，注意透視
的關係。

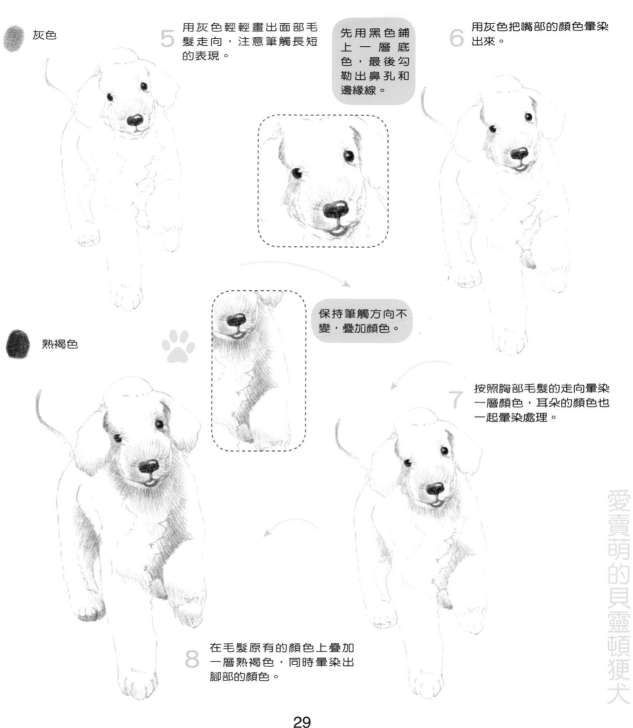

灰色

5 用灰色輕輕畫出面部毛髮走向，注意筆觸長短的表現。

先用黑色鋪上一層底色，最後勾勒出鼻孔和邊緣線。

6 用灰色把嘴部的顏色暈染出來。

熟褐色

保持筆觸方向不變，疊加顏色。

7 按照胸部毛髮的走向暈染一層顏色，耳朵的顏色也一起暈染處理。

8 在毛髮原有的顏色上疊加一層熟褐色，同時暈染出腳部的顏色。

愛賣萌的貝靈頓㹴犬

9 按照四肢毛髮的走向，為四肢添加顏色。

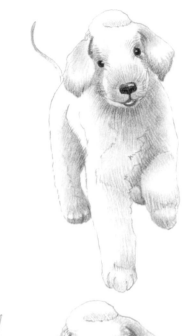

紫羅蘭

10 按照之前的毛髮方向，用紫羅蘭色在脖子、胸部和四肢的位置進行疊色。

用排列的線條表現出毛髮層層疊疊的蓬鬆感。

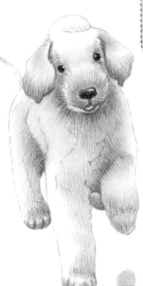

畫時注意顏色的過渡變化。

11 再次用淺藍色加深貝靈頓㹴犬身上的陰影部分，使毛髮顯得更有立體感。

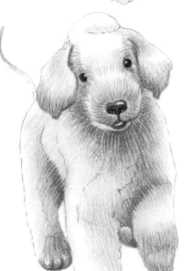

12 用熟褐色畫出貝靈頓㹴犬肉呼呼的腳趾，注意體積的塑造。

淺藍色

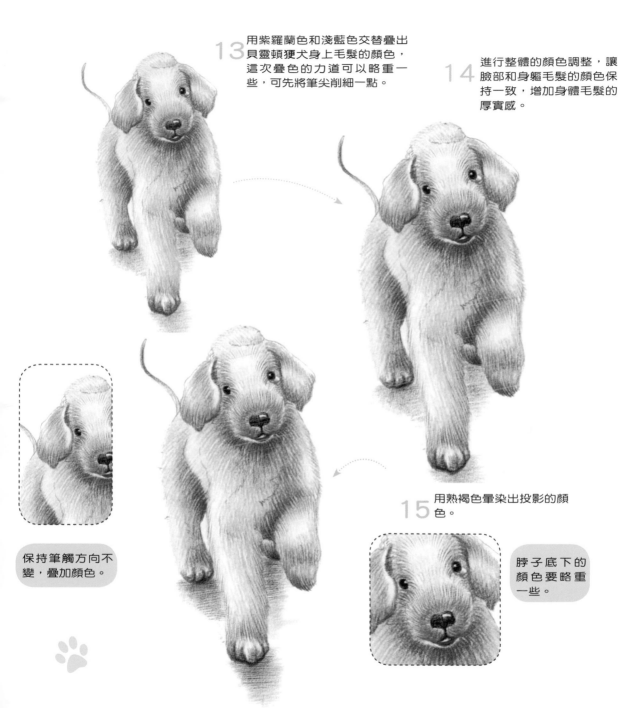

13 用紫羅蘭色和淺藍色交替疊出貝靈頓㹴犬身上毛髮的顏色，這次疊色的力道可以略重一些，可先將筆尖削細一點。

14 進行整體的顏色調整，讓臉部和身軀毛髮的顏色保持一致，增加身體毛髮的厚實感。

15 用熟褐色暈染出投影的顏色。

保持筆觸方向不變，疊加顏色。

脖子底下的顏色要略重一些。

31

貝靈頓㹴犬需要較強的心理刺激，若缺乏足夠的運動，對它是有害的。此犬種適合一般城市生活，既能適應炎熱的天氣，也能適應寒冷的氣候，是優秀的守門犬、忠實的家庭犬。

　　貝靈頓㹴犬有其祖先的血統，有好鬥的個性，大體看來，該犬可以稱為忠實的家庭犬。修剪貝靈頓㹴犬被毛的技術十分複雜，因而在首次修剪時，最好由專家來執行。對於喜歡乾淨的飼主來說，貝靈頓㹴犬不脫毛是最大的優點。

　　一般而言，幼貝靈頓㹴犬來到新環境以後，常因懼怕而精神高度緊張，任何較大的聲響和動作都可能受到驚嚇，因此，要避免大聲喧鬧，更不能出於好奇而多人圍觀、戲弄；最好將其直接放入犬舍或在室內安排好休息的地方，讓它適應一段時間之後，再接近它。

　　接近它的最好時機是餵食時，這時可一邊將食物推到幼犬眼前，一邊用溫和的口氣對它說話，也可溫柔地撫摸其被毛。所餵的食物應是它特別愛吃的東西，如肉和骨頭等。但是它一開始可能不吃，這時不必著急強迫它吃，待適應後就會自動進食。

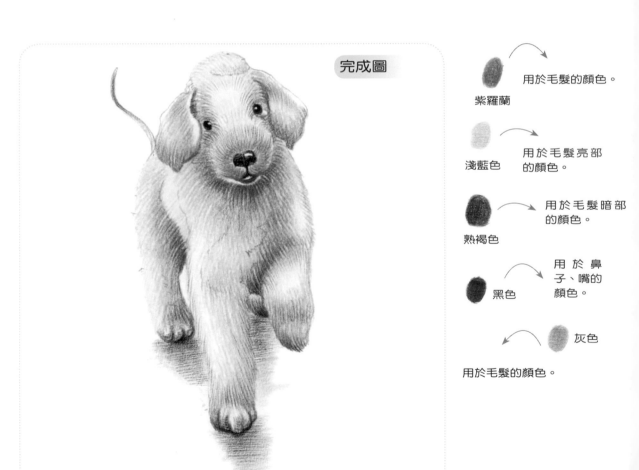

完成圖

紫羅蘭　　用於毛髮的顏色。

淺藍色　　用於毛髮亮部的顏色。

熟褐色　　用於毛髮暗部的顏色。

黑色　　用於鼻子、嘴的顏色。

灰色

用於毛髮的顏色。

犬07 喜歡玩具的 鬆獅犬

　　一圈立毛環繞著鬆獅犬的大腦袋和嘴巴，有時有人用"獅頭"或"像獅子"來描述鬆獅犬，它深邃的杏仁眼也顯得高深莫測。

　　它看似很凶，其實內心是非常單純溫馴的。

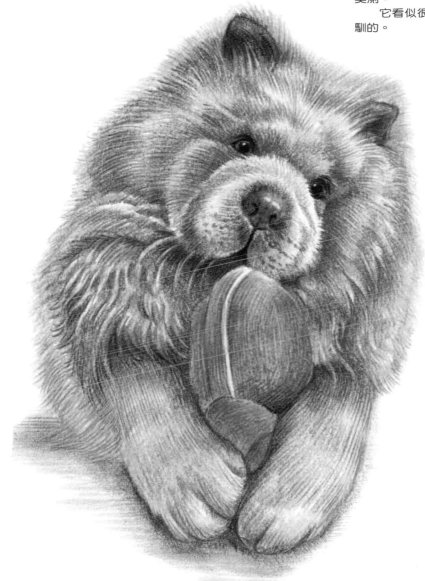

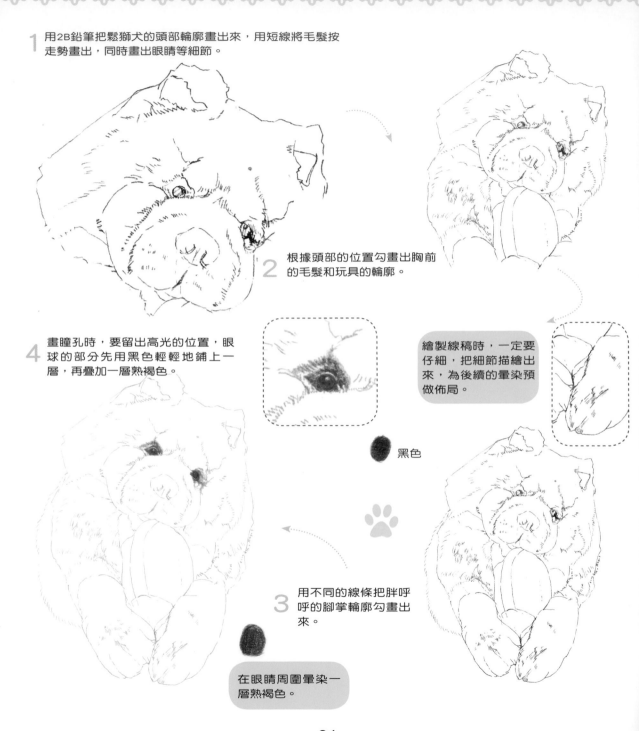

1 用2B鉛筆把鬆獅犬的頭部輪廓畫出來，用短線將毛髮按
走勢畫出，同時畫出眼睛等細節。

2 根據頭部的位置勾畫出胸前
的毛髮和玩具的輪廓。

4 畫瞳孔時，要留出高光的位置，眼
球的部分先用黑色輕輕地鋪上一
層，再疊加一層熟褐色。

繪製線稿時，一定要
仔細，把細節描繪出
來，為後續的暈染預
做佈局。

黑色

3 用不同的線條把胖呼
呼的腳掌輪廓勾畫出
來。

在眼睛周圍暈染一
層熟褐色。

34

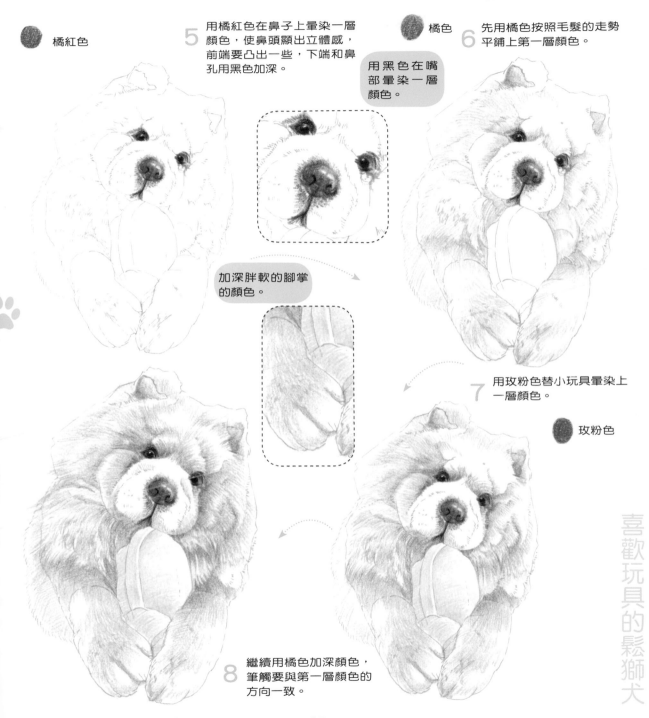

橘紅色

5 用橘紅色在鼻子上暈染一層顏色，使鼻頭顯出立體感，前端要凸出一些，下端和鼻孔用黑色加深。

用黑色在嘴部暈染一層顏色。

橘色

6 先用橘色按照毛髮的走勢平鋪上第一層顏色。

加深胖軟的腳掌的顏色。

7 用玫粉色替小玩具暈染上一層顏色。

玫粉色

8 繼續用橘色加深顏色，筆觸要與第一層顏色的方向一致。

喜歡玩具的鬆獅犬

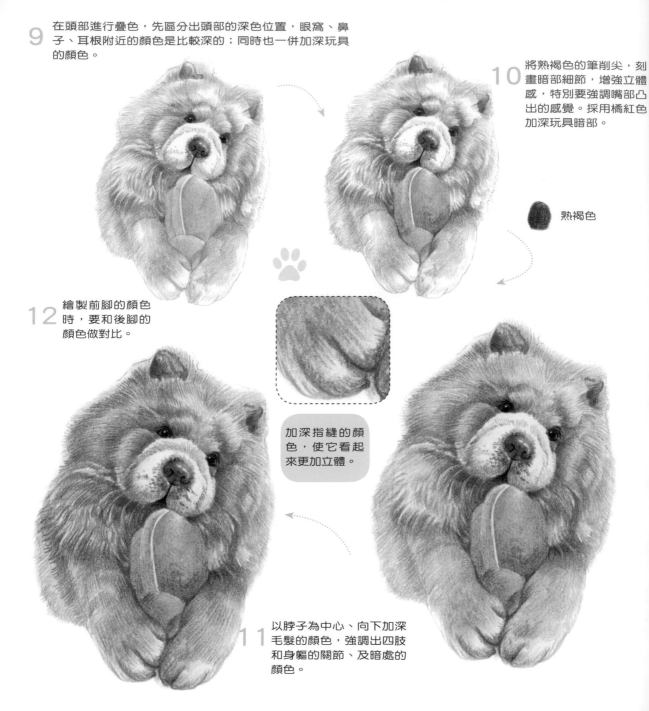

9 在頭部進行疊色，先區分出頭部的深色位置，眼窩、鼻子、耳根附近的顏色是比較深的；同時也一併加深玩具的顏色。

10 將熟褐色的筆削尖，刻畫暗部細節，增強立體感，特別要強調嘴部凸出的感覺。採用橘紅色加深玩具暗部。

熟褐色

12 繪製前腳的顏色時，要和後腳的顏色做對比。

加深指縫的顏色，使它看起來更加立體。

11 以脖子為中心、向下加深毛髮的顏色，強調出四肢和身軀的關節、及暗處的顏色。

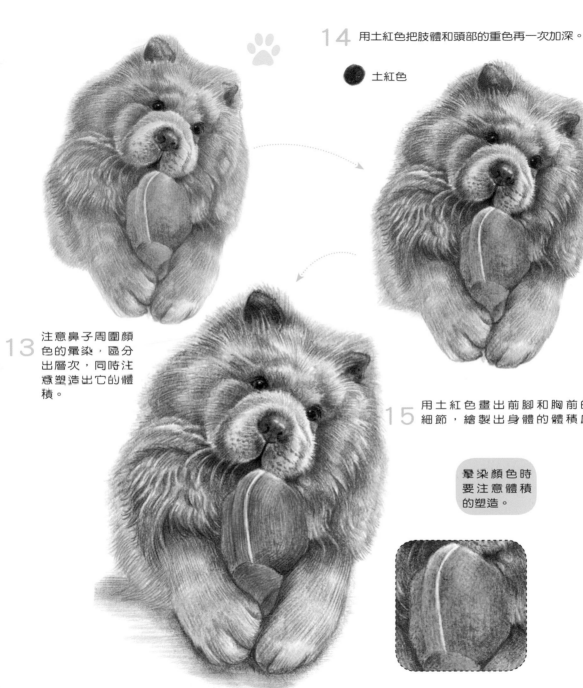

14 用土紅色把肢體和頭部的重色再一次加深。

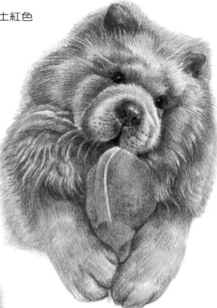

● 土紅色

13 注意鼻子周圍顏色的暈染，區分出層次，同時注意塑造出它的體積。

15 用土紅色畫出前腳和胸前的小細節，繪製出身體的體積感。

暈染顏色時要注意體積的塑造。

喜歡玩具的鬆獅犬

鬆獅犬是一種非常古老的品種，它也許最初來自於北極，然後移居蒙古國、西伯利亞和中國。一些學者聲稱，鬆獅犬是薩莫耶德犬、挪威獵鹿犬、波美拉尼亞種狗和荷蘭捲尾獅毛狗的祖先。

　　鬆獅犬是一種不太聽話的狗，有時會非常獨立，人們可以和它擁抱、玩耍，甚至可以用語調修正它的行動，但是決不能讓它支配主人。通常只要主人介紹並且接近的方式得當，陌生人可以用安靜、優雅的方式來撫摸鬆獅犬，但不能像對待哈巴狗那樣戲弄和對待它。鬆獅犬的外貌和性格有著獅子的高貴、熊貓的詼諧、泰迪熊的吸引力、貓的優雅和獨立以及狗的忠心和熱情。儘管擁有上述所有特性，但鬆獅犬的聰明和熱愛、獨立和高貴，使得它備顯獨特。

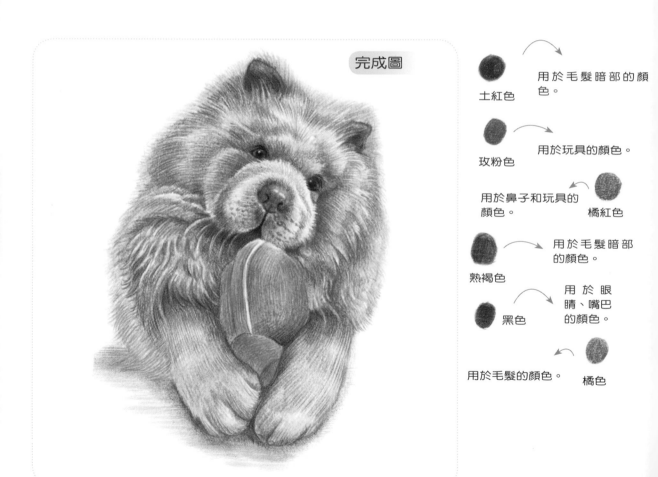

完成圖

土紅色　　　用於毛髮暗部的顏色。

玫粉色　　　用於玩具的顏色。

用於鼻子和玩具的顏色。　　橘紅色

熟褐色　　　用於毛髮暗部的顏色。

黑色　　　用於眼睛、嘴巴的顏色。

用於毛髮的顏色。　　橘色

犬08 機警的 德國牧羊犬

　　德國牧羊犬給人的印象是結實、敏捷、肌肉發達、警覺且充滿活力。情緒非常平穩，前後軀體比例非常和諧。體長略大於身高，身軀很長，身體輪廓的平滑曲線。身軀厚實而非細長，不論在休息時還是在運動中，給人的印象都是肌肉發達、敏捷，既不顯得笨拙，也不顯得軟弱。黑亮背毛給人的印象是素質良好，具有無法形容的高貴感。德國牧羊犬性別特徵非常明顯，根據其性別不同，或顯得雄壯，或顯得柔美。

德國牧羊犬雖然看起來很凶悍，但是
對主人是十分信任、忠誠的！趕快領
養一隻德國牧羊犬替你看家吧！

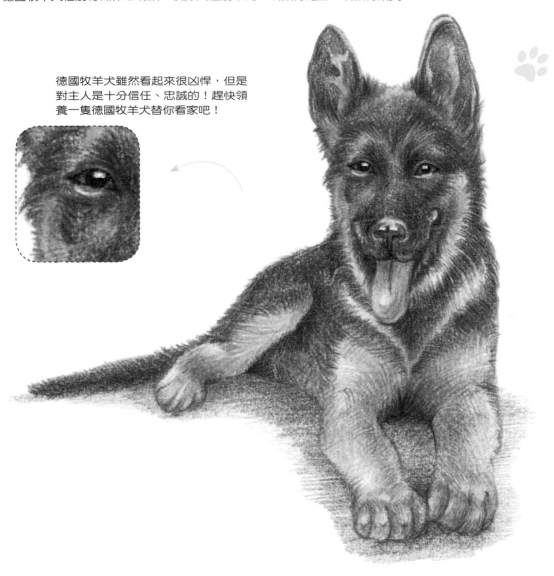

1 用2B鉛筆畫出德國牧羊犬的頭部輪廓，同時也畫出它的眼睛等細節。要注意，它的耳朵是比較大的。

2 根據頭部輪廓，把四肢和軀幹的輪廓也依序勾畫出來；注意頭部與軀幹的比例關係。

4 用黑色大致畫出全身毛髮的走向，因為德國牧羊犬身上也有其他顏色的毛髮，所以先將這些位置留白。

畫出鼻子，加深鼻孔的顏色，注意光澤度的表現。

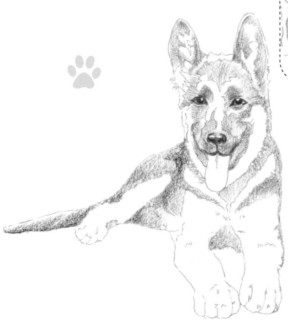

淺藍色

黑色

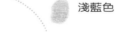

3 先用黑色畫出眼線和瞳孔，讓眼線和眼球有一些淺淺的過渡，眼球的高光部分留白。用淺藍色在瞳孔周圍暈染一層顏色。

5 用熟褐色輕輕畫出面部和四肢毛髮的走向，注意筆觸深淺的表現。

6 以熟褐色繼續加深面部和四肢，用橘紅色暈染舌頭，接著再用橘色為前腳疊加一層顏色。

顏色要一層層地漸次暈染。

橘色

橘紅色

熟褐色

按照胸部毛髮的走勢暈染一層顏色；耳朵的顏色也暈染出來；並加深耳根部位的顏色。

7

眼窩的顏色也略重一些。

8 削尖黑色色鉛筆，再加深臉部的顏色。

機警的德國牧羊犬

9 對頭部進行疊色，先區分出頭部的重色位置，眼窩、鼻子、耳根附近的顏色是比較深的，同時加深身軀暗部的顏色。

10 用黑色加深德國牧羊犬暗部毛髮，只加深陰影部分。

加深爪縫的顏色，使爪子看起來更立體。

12 最後觀察整體畫面，加深暗部顏色，拉開畫面中黑、白、灰的層次。

11 以脖子為中心、向下加深毛髮的顏色，強調出四肢和身軀關節及暗處的顏色。

德國牧羊犬有非常明顯的個性特徵：直接、大膽，但無敵意。表情充滿自信，明顯的冷漠，使它看來不易親近和建立友誼。德國牧羊犬原產德國，具體的血統來源不明。唯一能確認的就是，1880年此犬已分佈在德國各地，並廣泛作為牧羊犬使之用。因體型高大，外觀威猛，且具備較強的工作能力，因此在全世界皆以警犬、搜救犬、牧羊犬、觀賞犬以及家養寵物等身份活躍。

黑色 ⋯⋯⋯
深褐色 ⋯⋯⋯ 用於眼睛和鼻子的顏色。
用於毛髮暗部的顏色。

橘色
用於毛髮的顏色。

淺藍色
用於眼睛的顏色。

橘紅色
用於舌頭的顏色。

完成圖

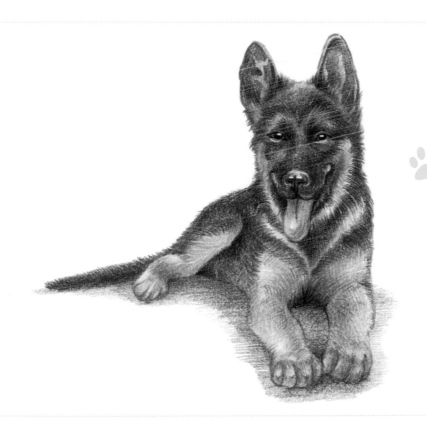

43

第2章
討人喜歡的性格

> 與人類社會一樣，每隻狗都有獨特的性格，有的靦腆，有的熱情奔放，還有的忠誠可靠。

犬01 溫和友善的 薩摩耶犬

　　薩摩耶犬有著非常引人注目的外表，體格強健卻不惹麻煩：雪白的皮毛，微笑的臉和黑色而聰明的眼睛，有微笑天使之稱，是非常漂亮的一種犬類。薩摩耶犬身體非常強壯，行動快速，除了是出色的守衛犬，也極溫和友善，是不愛製造麻煩的犬種。

薩摩耶犬的毛髮密集，初生毛濃密而
柔軟，次生毛則較堅硬。

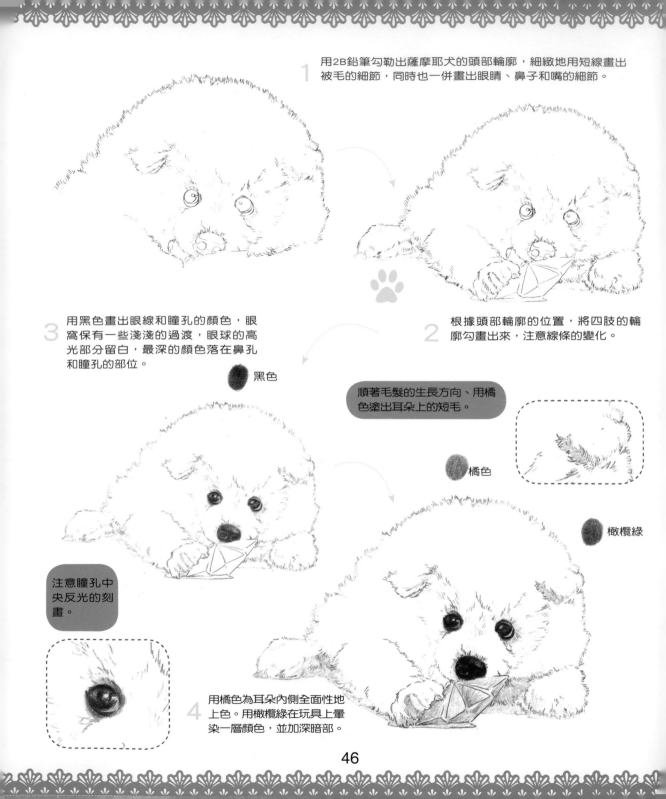

1 用2B鉛筆勾勒出薩摩耶犬的頭部輪廓，細緻地用短線畫出被毛的細節，同時也一併畫出眼睛、鼻子和嘴的細節。

3 用黑色畫出眼線和瞳孔的顏色，眼窩保有一些淺淺的過渡，眼球的高光部分留白，最深的顏色落在鼻孔和瞳孔的部位。

2 根據頭部輪廓的位置，將四肢的輪廓勾畫出來，注意線條的變化。

黑色

順著毛髮的生長方向、用橘色塗出耳朵上的短毛。

橘色

橄欖綠

注意瞳孔中央反光的刻畫。

4 用橘色為耳朵內側全面性地上色。用橄欖綠在玩具上暈染一層顏色，並加深暗部。

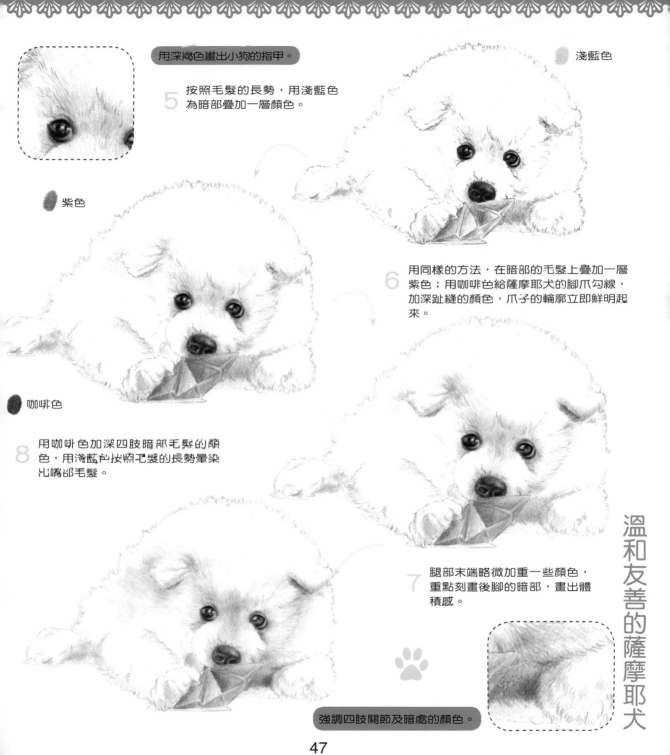

用深褐色畫出小狗的指甲。

淺藍色

5 按照毛髮的長勢，用淺藍色
為暗部疊加一層顏色。

紫色

6 用同樣的方法，在暗部的毛髮上疊加一層
紫色；用咖啡色給薩摩耶犬的腳爪勾線，
加深趾縫的顏色，爪子的輪廓立即鮮明起
來。

咖啡色

8 用咖啡色加深四肢暗部毛髮的顏
色，用淺藍色按照毛髮的長勢暈染
出嘴部毛髮。

7 腿部末端略微加重一些顏色，
重點刻畫後腳的暗部，畫出體
積感。

溫和友善的薩摩耶犬

強調四肢關節及暗處的顏色。

筆觸的方向一定要順著毛髮的長勢來畫！

10 用橘色在頭部疊加一層深色，將頭部深色的毛髮進一步加深，強調四肢和鼻部的深色。

9 先按照軀幹的毛髮長勢、大面積地塗上一層淺藍色，再於暗部疊加一層咖啡色，腿部關節的顏色要畫得重一些。

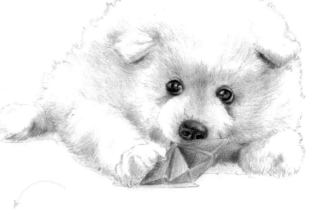

11 加重身體下面的顏色，注意筆觸的方向，刻畫出毛髮的層次感。

把鉛筆削尖，仔細刻畫出爪子的體積感。

12 把筆削尖，用白色色鉛筆勾勒出鬍鬚。

薩摩耶犬以西伯利亞游牧民族薩摩人而命名，一向用來拉雪橇和看守馴鹿。薩摩耶犬以具有忍耐力與健壯的體格而聞名，因此歐洲探險家常使用此犬從事南北極探險工作。此犬毛色很多，一般有黑色、黑白色、黑與黃褐色相間…等。

現代很多家庭都喜歡飼養薩摩耶犬，原因就在於這種犬擅於維護鄰里關係。薩摩耶犬雖然有很好的體格，卻從來不輕易招惹"別人"——包括其他的寵物和人群。在遇到其他"人"時總是文文靜靜地待著，只要對方不招惹它，它就不主動挑釁。

淺藍色
用於毛髮的顏色。

咖啡色
用於毛髮暗部的顏色。

紫色
用於毛髮的顏色。

橘色
用於耳毛的顏色。

黑色
用於眼睛、鼻子的顏色。

橄欖綠
用於玩具的顏色。

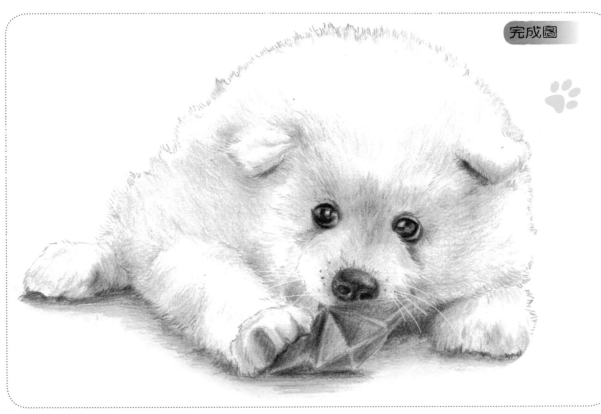

完成圖

溫和友善的薩摩耶犬

犬02 忠實的 日本柴犬

日本柴犬是日本本土犬種中最小的一種，最初是用於日本多山的地形中，在濃密的灌木叢中，利用視覺和嗅覺進行捕獵的獵犬，柴犬警惕而敏捷，感覺敏銳；同時它也是一種非常卓越的守衛犬和伴侶犬。

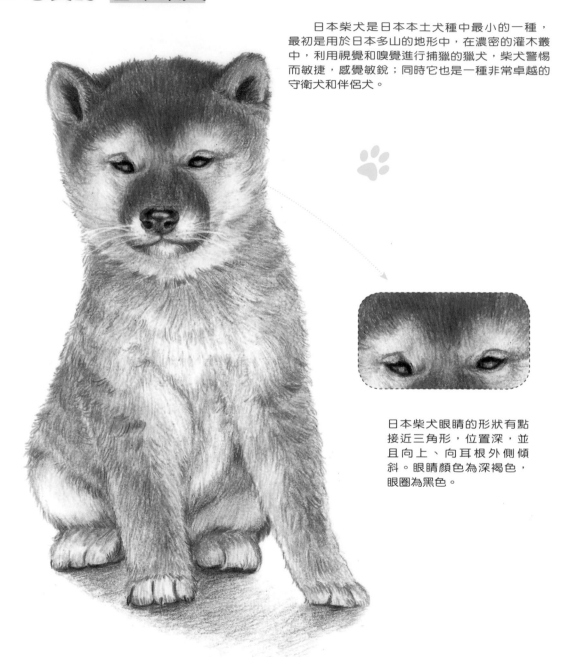

日本柴犬眼睛的形狀有點接近三角形，位置深，並且向上、向耳根外側傾斜。眼睛顏色為深褐色，眼圈為黑色。

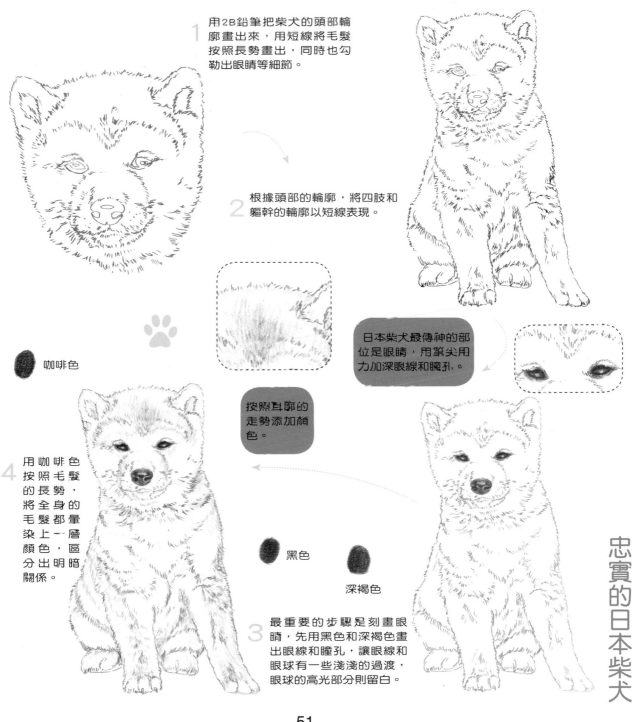

1 用2B鉛筆把柴犬的頭部輪廓畫出來，用短線將毛髮按照長勢畫出，同時也勾勒出眼睛等細節。

2 根據頭部的輪廓，將四肢和軀幹的輪廓以短線表現。

日本柴犬最傳神的部位是眼睛，用筆尖用力加深眼線和瞳孔。

咖啡色

按照耳廓的走勢添加顏色。

4 用咖啡色按照毛髮的長勢，將全身的毛髮都暈染上一層顏色，區分出明暗關係。

黑色

深褐色

3 最重要的步驟是刻畫眼睛，先用黑色和深褐色畫出眼線和瞳孔，讓眼線和眼球有一些淺淺的過渡，眼球的高光部分則留白。

忠實的日本柴犬

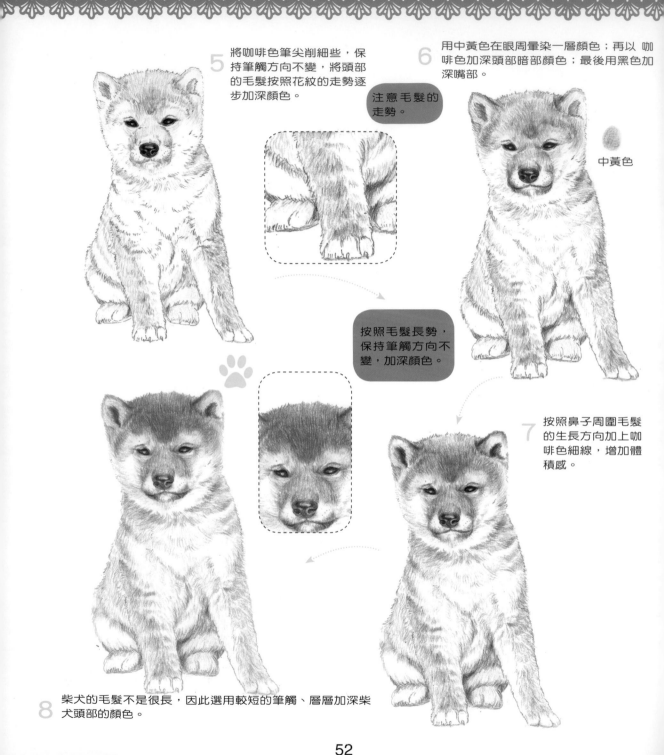

5 將咖啡色筆尖削細些，保持筆觸方向不變，將頭部的毛髮按照花紋的走勢逐步加深顏色。

注意毛髮的走勢。

6 用中黃色在眼周暈染一層顏色；再以咖啡色加深頭部暗部顏色；最後用黑色加深嘴部。

中黃色

按照毛髮長勢，保持筆觸方向不變，加深顏色。

7 按照鼻子周圍毛髮的生長方向加上咖啡色細線，增加體積感。

8 柴犬的毛髮不是很長，因此選用較短的筆觸、層層加深柴犬頭部的顏色。

9 　用咖啡色加深趾縫，使腳掌的輪廓立即鮮明起來。

10 　用深褐色和咖啡色將全身按照毛髮的長勢疊加一層顏色，注意要呈現出毛髮的層次感。

用咖啡色按照鼻子周圍毛髮的走勢，疊加上一層顏色。

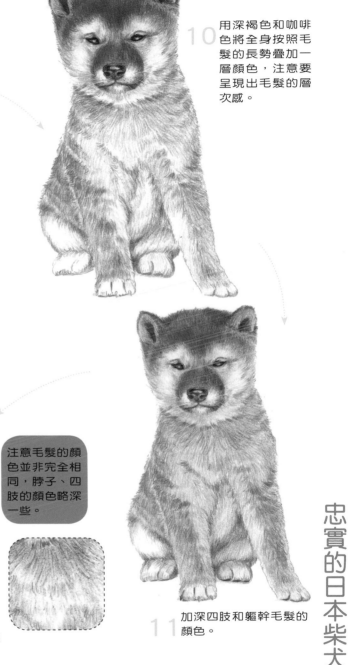

注意毛髮的顏色並非完全相同，脖子、四肢的顏色略深一些。

11 　加深四肢和軀幹毛髮的顏色。

12 　用深褐色暈染出影子，注意加深腳掌底部的顏色。

忠實的日本柴犬

日本柴犬原產於日本，是一種古老的品種，據說其祖先是由中國鬆獅犬和日本土產紀州犬雜交繁育而成的，大約2000年前由中國傳入日本，經長期豢養培育，養成忠實、服從、忍耐的天性。

柴犬對人性情溫順，忠實，樸實而雅致，靈巧機敏，英勇大膽，親切而富有感情，這些特點共同產生一種高貴且自然美麗的性格。具有獨立的天性，對陌生人有所保留，但對於得到它尊重的人，則顯得忠誠而摯愛。日本柴犬在世界各地都很受歡迎，該犬種氣質良好，不亂吠，亦能看家護院，是非常棒的伴侶犬。通常不推薦第一次養狗的人養柴犬（或對狗沒有任何經驗的人），因為柴犬非常機智聰明，但是聰明不代表服從性。若柴犬沒有從小養成良好的訓練基礎，或者沒有與其他狗經過一定程度的互動，那麼柴犬很可能會攻擊其他的狗，而且當它們長大成犬之後，將很難訓練。柴犬非常愛乾淨，是最像貓的一個犬種，它們甚至會因為雨天而不想出門。

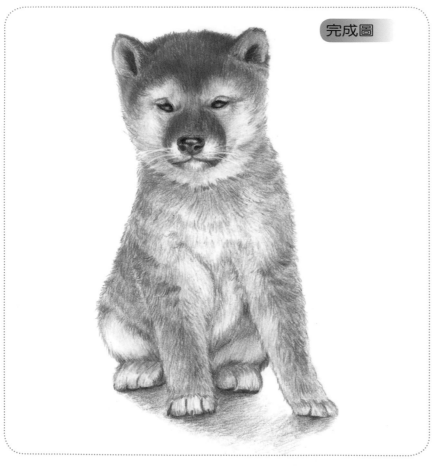

完成圖

黑色　用於鼻子、嘴和眼睛的顏色。

中黃色　用於面部和眼睛周圍的顏色。

用於身上及四肢的顏色。　咖啡色

深褐色　用於四肢軀幹暗部的顏色。

犬03 依賴性強的 日本銀狐犬

　　銀狐犬體形中等偏小，其中成犬身高為35公分左右，體重為8公斤左右；對主人的依賴性很強，過分敏感，很忠於主人，對主人十分順從，免疫力強，便於飼養。銀狐犬是日本犬中具有代表性的犬種，於1931年正式被承認為日本的珍貴動物。由於長相乖巧、潔淨，所以飼養的人很多。

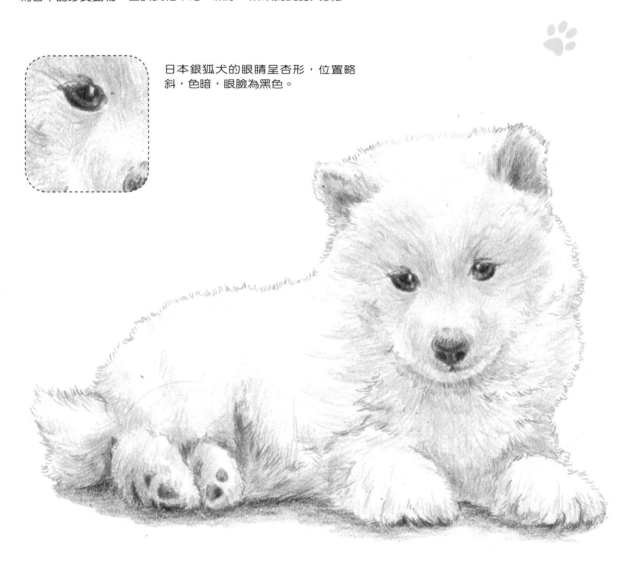

日本銀狐犬的眼睛呈杏形，位置略斜，色暗，眼臉為黑色。

用2B鉛筆勾勒出日本銀狐犬頭部的輪廓，細緻地用短線畫出毛髮的細節，同時把眼睛、鼻子和嘴的細節也畫出來。

用黑色畫出眼線和瞳孔，用淺藍色在瞳孔周圍暈染一層顏色，眼窩留一些淺淺的過渡，眼球的高光部分留白，最深的顏色放在鼻孔和瞳孔處。

根據頭部輪廓的位置，勾勒出日本銀狐犬四肢的輪廓，注意線條的變化。

順著毛髮的生長方向、用橘色塗出兩眼之間的短毛。

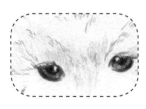

 黑色

注意瞳孔中央反光的描繪。

淺藍色

用淺藍色為面部整體添加顏色，暈染顏色時，要時注意筆觸的方向。

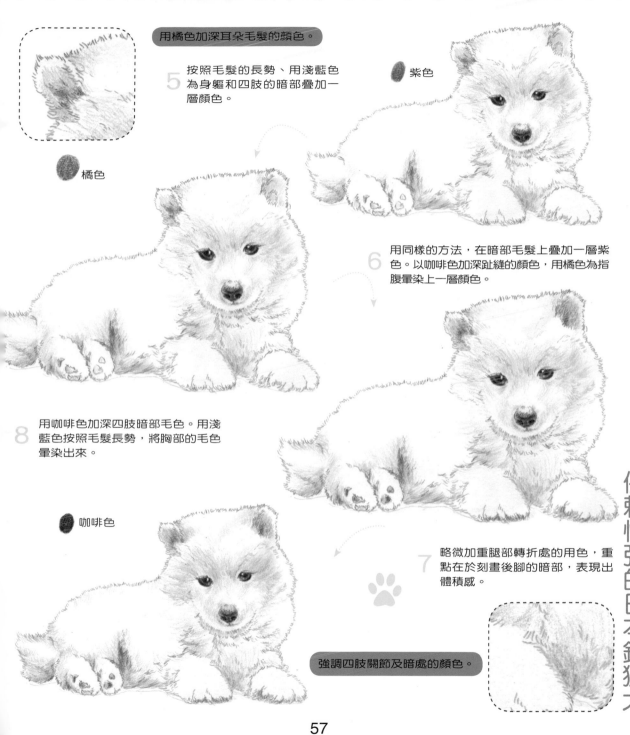

用橘色加深耳朵毛髮的顏色。

5 按照毛髮的長勢、用淺藍色為身軀和四肢的暗部疊加一層顏色。

紫色

橘色

6 用同樣的方法，在暗部毛髮上疊加一層紫色。以咖啡色加深趾縫的顏色，用橘色為指腹暈染上一層顏色。

8 用咖啡色加深四肢暗部毛色。用淺藍色按照毛髮長勢，將胸部的毛色暈染出來。

咖啡色

7 略微加重腿部轉折處的用色，重點在於刻畫後腳的暗部，表現出體積感。

強調四肢關節及暗處的顏色。

依賴性強的日本銀狐犬

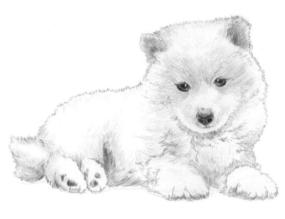

筆觸的方向一定要順著毛髮的長勢畫！

10 用紫色在頭部疊加一層深色，將頭部深色毛髮，全面性地再次加深；強調脖子底下和耳朵的深色。

9 先按照毛髮長勢在軀幹大面積地塗上一層淺藍色，並在暗部疊加一層紫色；腿部關節的顏色要畫得重一些。

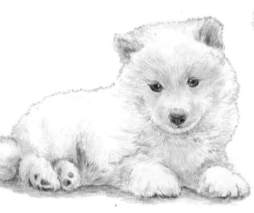

11 加重身體下方的顏色，注意筆觸的方向，務必刻畫出毛髮的層次感。

把鉛筆削尖，仔細刻畫出腳掌的體積感。

12 把筆削尖，用咖啡色加重投影的顏色。

銀狐犬又名日本絲（絨）毛犬、日本尖嘴犬，英文名為Japanese Spitz。成犬身高30-38公分，體重6.4-10公斤，壽命在12年左右。原產於日本，據說大約在日本大正十三年時，在德國由西伯利亞原產絲毛犬型的薩摩耶犬與日本犬雜交而成，後經過改良為純白小型日本狐狸犬。該犬外觀毛色為純白色，雙重被毛，頸部周圍、胸部及尾巴有豐滿的叢毛，特別蓬鬆。黑色的大眼睛，耳朵直立而且呈現三角形，又圓又黑的小鼻子，嘴尖。腳圓，趾間有豐滿的飾毛，尾巴有叢毛卷至背部。蓬鬆、豐厚、純白的被毛非常美。

日本銀狐犬愛吠叫，因此在其幼犬時期就應該加以訓練，使其養成不胡亂吠叫的好習慣。還要訓練它們不用爪子亂抓損害家裡的物件，並訓練它們注意衛生、愛好清潔、養成定期排便的習慣。銀狐犬有認熟不認生的習性，最好不要中途變換新的主人，否則在較年長的時期，它都不會聽從新主人的指揮。

在野外時，它們偶爾也會吃些草、果實等植物；儘管如此，銀狐犬從天性上來說還是屬於食肉動物。家養的銀狐犬與其祖先獲取食物的方法已有所不同，它們對食物的選擇也有所改變，但它們內在的飲食習慣是固定不變的。

淺藍色

咖啡色
用於毛髮暗部的顏色。

用於毛髮的顏色。

紫色
用於毛髮的顏色。

橘色
用於耳朵毛髮的顏色。

黑色
用於眼睛、鼻子的顏色。

完成圖

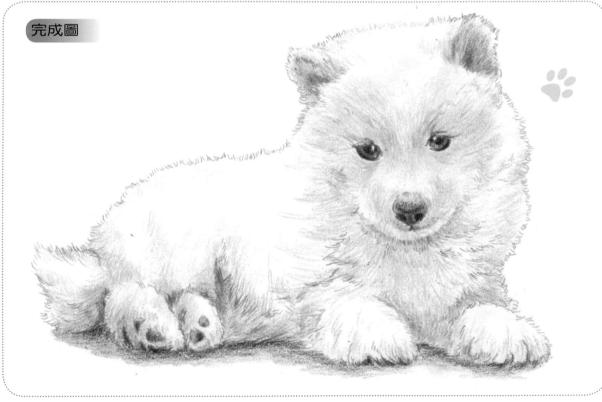

依賴性強的日本銀狐犬

犬04 性格外向的 博美犬

博美是一種嬌小、短背、活躍的玩賞犬，是德國狐狸犬的一種，原產自德國。它擁有柔軟、濃密的底毛和粗硬的被毛。尾巴位置很高，長有濃密飾毛的尾巴平鋪在背上。它具有警惕的性格、聰明的表情、輕快的舉止和好奇的天性。

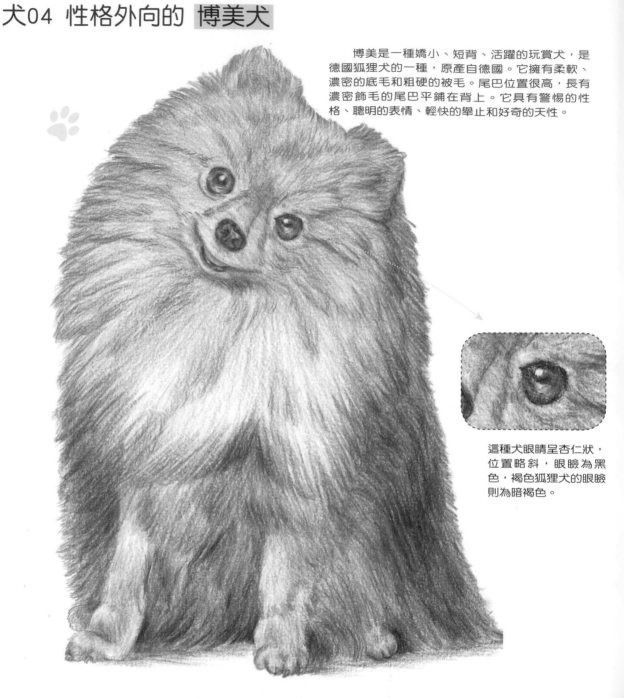

這種犬眼睛呈杏仁狀，位置略斜，眼瞼為黑色，褐色狐狸犬的眼瞼則為暗褐色。

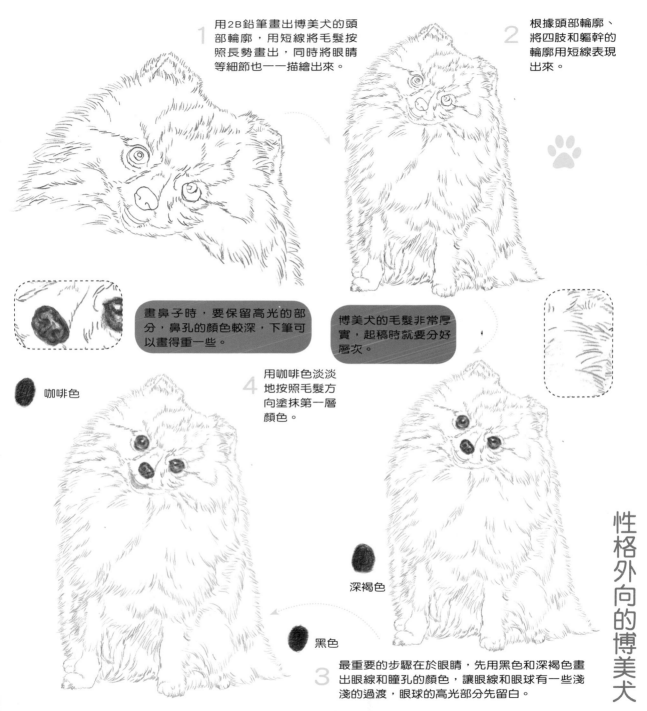

1 用2B鉛筆畫出博美犬的頭部輪廓，用短線將毛髮按照長勢畫出，同時將眼睛等細節也一一描繪出來。

2 根據頭部輪廓、將四肢和軀幹的輪廓用短線表現出來。

畫鼻子時，要保留高光的部分，鼻孔的顏色較深，下筆可以畫得重一些。

博美犬的毛髮非常厚實，起稿時就要分好層次。

咖啡色

4 用咖啡色淡淡地按照毛髮方向塗抹第一層顏色。

深褐色

黑色

3 最重要的步驟在於眼睛，先用黑色和深褐色畫出眼線和瞳孔的顏色，讓眼線和眼球有一些淺淺的過渡，眼球的高光部分先留白。

性格外向的博美犬

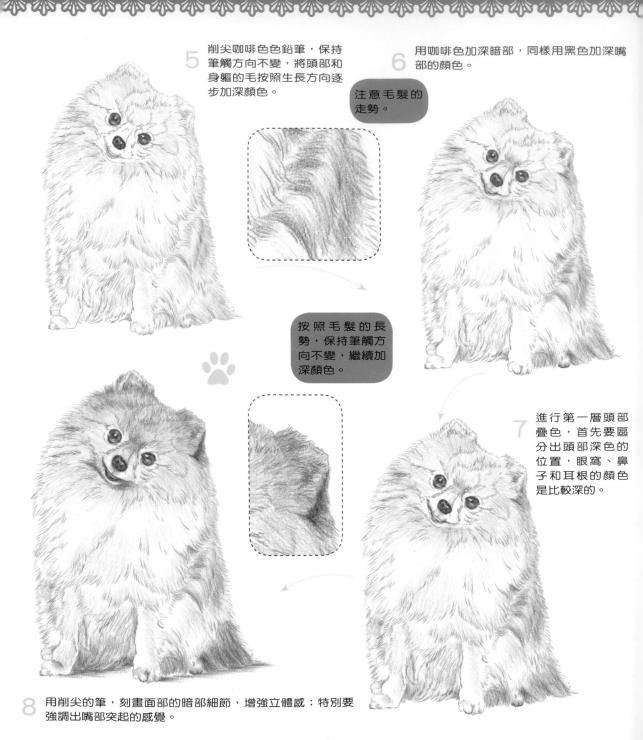

5 削尖咖啡色色鉛筆，保持筆觸方向不變，將頭部和身軀的毛按照生長方向逐步加深顏色。

6 用咖啡色加深暗部，同樣用黑色加深嘴部的顏色。

注意毛髮的走勢。

按照毛髮的長勢，保持筆觸方向不變，繼續加深顏色。

7 進行第一層頭部疊色，首先要區分出頭部深色的位置，眼窩、鼻子和耳根的顏色是比較深的。

8 用削尖的筆，刻畫面部的暗部細節，增強立體感；特別要強調出嘴部突起的感覺。

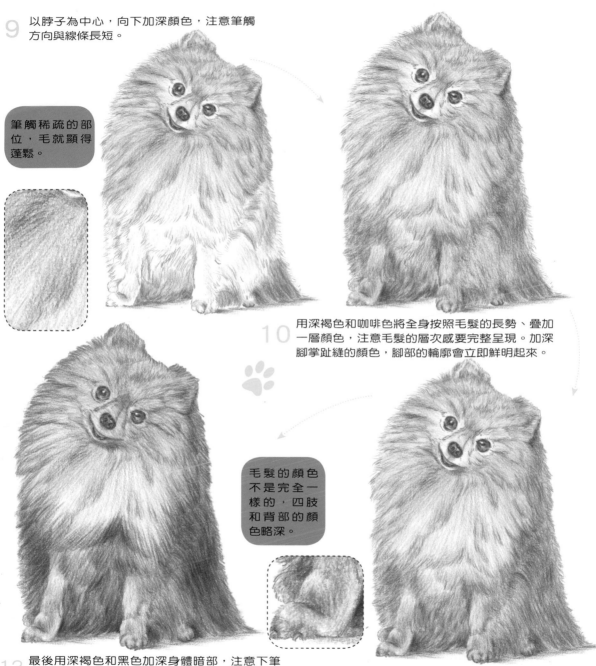

9 以脖子為中心，向下加深顏色，注意筆觸
方向與線條長短。

筆觸稀疏的部位，毛就顯得蓬鬆。

10 用深褐色和咖啡色將全身按照毛髮的長勢、疊加
一層顏色，注意毛髮的層次感要完整呈現。加深
腳掌趾縫的顏色，腳部的輪廓會立即鮮明起來。

毛髮的顏色不是完全一樣的，四肢和背部的顏色略深。

12 最後用深褐色和黑色加深身體暗部，注意下筆
一定要輕，否則顏色會顯得很髒。

11 將筆削尖，強調出四肢和身軀的關節處暗部
的顏色，力道可以略大一些。

性格外向的博美犬

德國狐狸犬包括毛獅犬和松鼠犬（博美犬）。德國狐狸犬是石器時代的"泥炭狗"，也是中歐最多的犬種。後來這種狗延伸繁衍出了不計其數的犬種；在非德語國家，狼狐狸犬被稱為毛獅犬，玩賞狐狸犬被稱為松鼠犬（博美犬）。

說到小型玩賞犬，博美犬是一種愛玩又不失真誠的狗。博美犬是牧羊犬出身，聰明，在小型犬的智力排行上排到第5位，所以對於飼養者來說，很容易教導與訓練。純種博美狗是相當漂亮迷人的犬種，在世界各地都很熱門。

博美犬的步態驕傲、莊重而活潑；它的氣質和行動都是積極向上的，也是一種性格外向，聰明而且活潑的狗，這使它成為非常優秀的伴侶犬，同時也是很有競爭力的比賽犬。

性格健康且開朗，有個性，活力充沛。其中最受人矚目的是其忠實、友善的個性；雖然屬於小型犬種，但遇到突發狀況會展現勇敢凶悍的一面，有時也會撒撒嬌。博美犬需要定期整理，不適合生活過於忙碌的人士飼養。

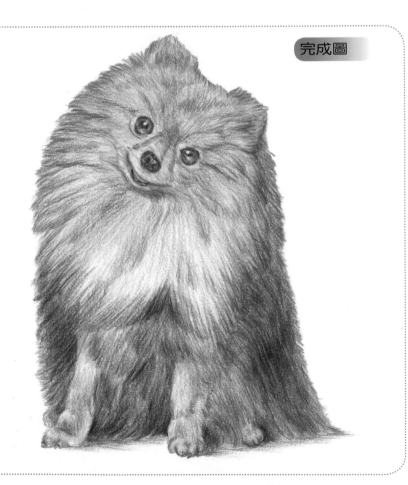

完成圖

 黑色　用於鼻子、嘴和眼睛的顏色。

用於身體與四肢的顏色。　咖啡色

 深褐色　用於四肢軀幹暗部的顏色。

犬05 感情豐富的 美國科卡犬

科卡犬原產於美國，其祖先是西班牙的獵鳥犬。大約10世紀初，從西班牙帶到英國，變成英國種，而後帶到美國大量繁殖和改良，成為較小型和美麗的犬而稱為美國科卡犬。1946年，該犬被公認為新犬種，引起了人們對它的狂熱，至今該犬仍是美國流行犬中，最受歡迎的犬種。

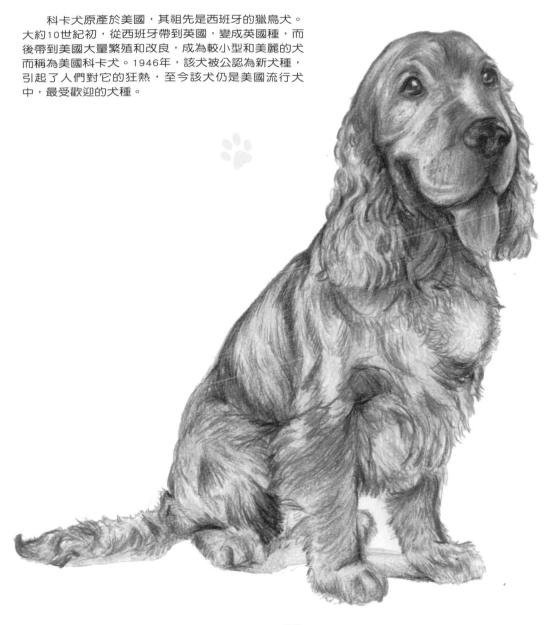

1 用2B鉛筆畫出頭部輪廓，再以彎曲的線條將耳毛按照長勢畫出，同時也把眼睛等細節描繪出來。

2 根據頭部的輪廓，勾勒四肢和軀幹的輪廓，注意線條的變化。

美國科卡犬的眼神很溫和，可用筆尖用力加深眼線和瞳孔的顏色。

鼻頭要營造出立體效果，鼻子前端可畫得略微凸出。

 咖啡色

4 用咖啡色按照頭部毛髮的長勢，暈染一層顏色，區分明暗關係。

 黑色

3 用黑色畫出眼睛和鼻子，由於顏色一致，所以可以同時完成。

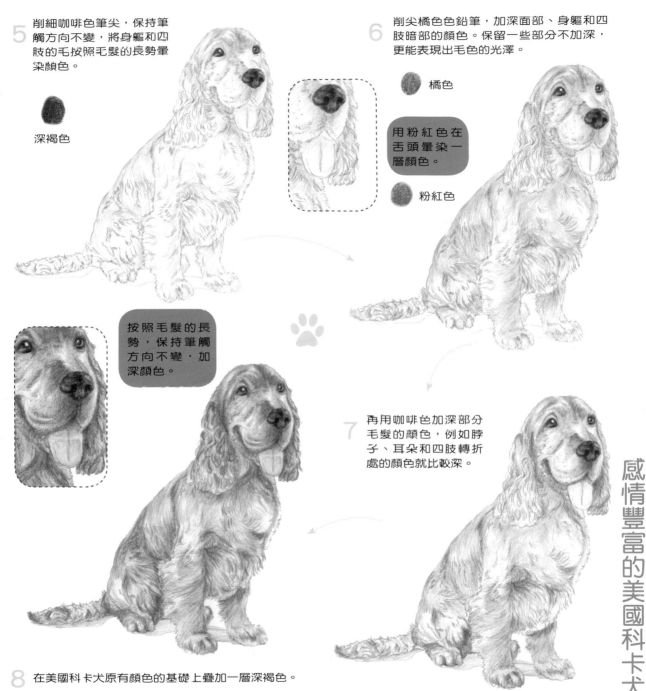

5 削細咖啡色筆尖，保持筆觸方向不變，將身軀和四肢的毛按照毛髮的長勢暈染顏色。

深褐色

6 削尖橘色色鉛筆，加深面部、身軀和四肢暗部的顏色。保留一些部分不加深，更能表現出毛色的光澤。

橘色

用粉紅色在舌頭暈染一層顏色。

粉紅色

按照毛髮的長勢，保持筆觸方向不變，加深顏色。

再用咖啡色加深部分毛髮的顏色，例如脖子、耳朵和四肢轉折處的顏色就比較深。

7

8 在美國科卡犬原有顏色的基礎上疊加一層深褐色。

感情豐富的美國科卡犬

67

9 用咖啡色加深趾縫的顏色，腳部輪廓立即鮮明起來。

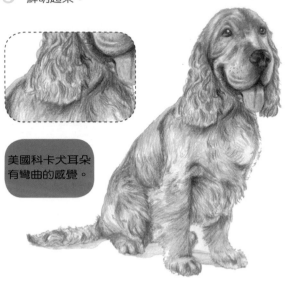

美國科卡犬耳朵有彎曲的感覺。

10 用深褐色和咖啡色將全身按照毛髮的長勢疊加一層顏色，務必要呈現出毛髮的層次感。

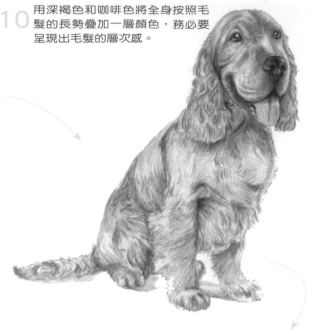

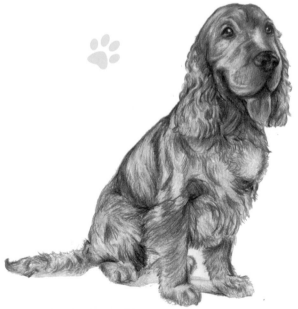

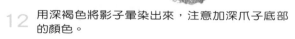

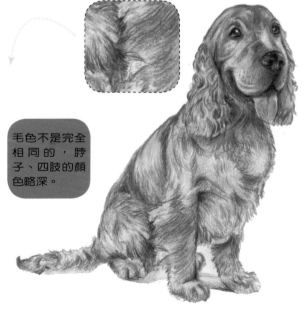

毛色不是完全相同的，脖子、四肢的顏色略深。

12 用深褐色將影子暈染出來，注意加深爪子底部的顏色。

11 進行整個畫面的顏色調整，顏色的疊加不宜過多，否則會使畫面顯得污濁。

美國科·卡犬又稱鬥雞犬、科卡獵鷸犬、小獵犬、科卡長毛獵犬等；由於擅獵山雉，故取名Cocker，意為獵雉犬，它擅長使鳥類驚動飛起或尋回鳥類等獵物。

該犬種性情溫和，感情豐富，行事謹慎；性格開朗，活潑；精力充沛，熱情友好，機警敏捷，外觀可愛，易於服從，忠於主人。

美國科卡犬過去用於捕獵山禽，現已是兒童和女士們最喜愛的伴侶犬和玩賞犬。在歐美許多男士也喜愛帶它隨行，作為伴侶犬和護衛犬，該犬亦可作為看家犬。

美國科卡犬活潑好動，應給予適當的運動量，每天讓其自由庭院活動兩次；每天應定時定量餵食，不能任其貪食，防止過肥。該犬毛長，最忌纏結成團，故每天需進行梳理刷毛修剪，8-10周洗澡一次。大垂耳犬易患耳病，要常清潔耳道，眼睛亦應保持清潔。爪易長，應按時修剪，贅生趾則需除去。

選購科卡犬時要注意應選擇精力充沛、性情溫和、活潑開朗、機警的犬隻。被毛應長而呈波浪狀，豐厚密實，切忌短而稀疏；眼睛大而圓，眼神溫柔，眼色深色；耳應長而下垂至鼻，飾毛豐富，長而呈大波浪狀。體軀結構緊湊，肌肉豐滿而結實，胸厚，背部稍呈斜度，短尾；四肢粗短，強健有力，頭圓，嘴部寬深，下頜短而方平；趾爪緊湊如貓爪，步伐優美而不凌亂。

完成圖

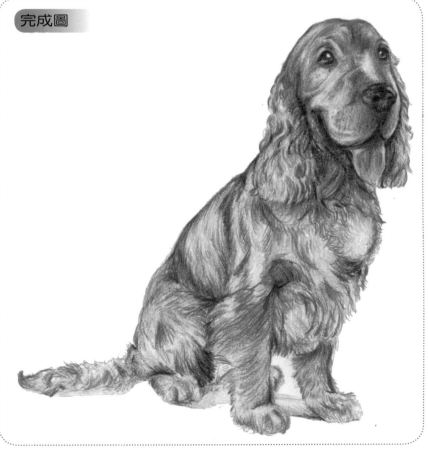

黑色　用於鼻子、嘴和眼睛。

用於舌頭的顏色。
粉紅色

用於毛髮的顏色。

咖啡色

用於毛髮暗部。
深褐色

橘色
用於毛髮的顏色。

感情豐富的美國科卡犬

犬06 愛劈腿的 柯基犬

威爾斯柯基犬共分兩種：卡提迪根(Cardigan)和潘布魯克(Pembroke)。兩者相較，潘布魯克柯基犬的體形較短，腿骨更直、更輕，被毛的質地更好；但在性情上，潘布魯克柯基犬顯得不安分，容易激動，不像卡提迪根威爾斯柯基犬那麼馴服。從12世紀的理查一世到現在的女王伊莉莎白二世，柯基犬一直是英國王室的寵物。

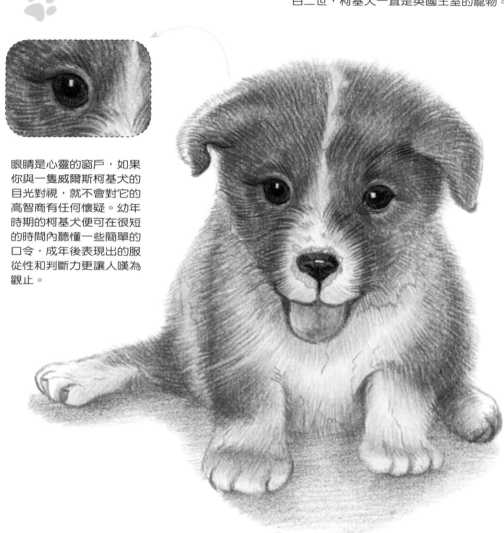

眼睛是心靈的窗戶，如果你與一隻威爾斯柯基犬的目光對視，就不會對它的高智商有任何懷疑。幼年時期的柯基犬便可在很短的時間內聽懂一些簡單的口令，成年後表現出的服從性和判斷力更讓人嘆為觀止。

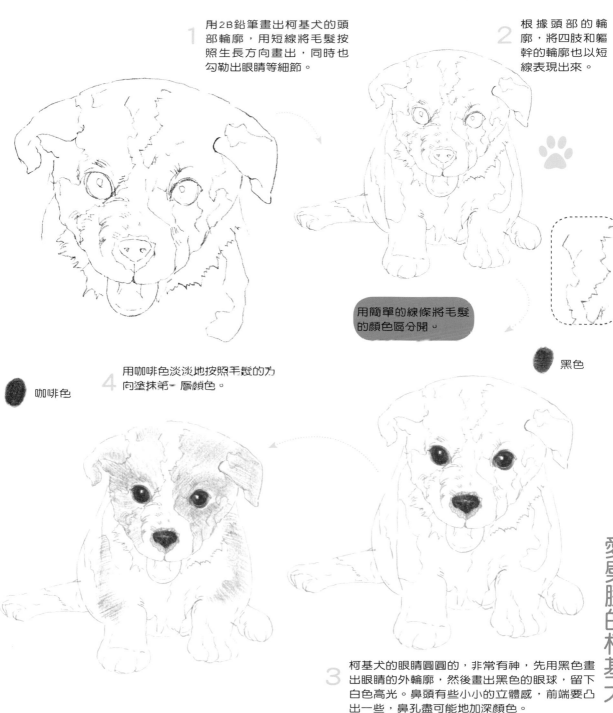

1 用2B鉛筆畫出柯基犬的頭部輪廓，用短線將毛髮按照生長方向畫出，同時也勾勒出眼睛等細節。

2 根據頭部的輪廓，將四肢和軀幹的輪廓也以短線表現出來。

用簡單的線條將毛髮的顏色區分開。

黑色

咖啡色

4 用咖啡色淡淡地按照毛髮的方向塗抹第一層顏色。

3 柯基犬的眼睛圓圓的，非常有神，先用黑色畫出眼睛的外輪廓，然後畫出黑色的眼球，留下白色高光。鼻頭有些小小的立體感，前端要凸出一些，鼻孔盡可能地加深顏色。

愛劈腿的柯基犬

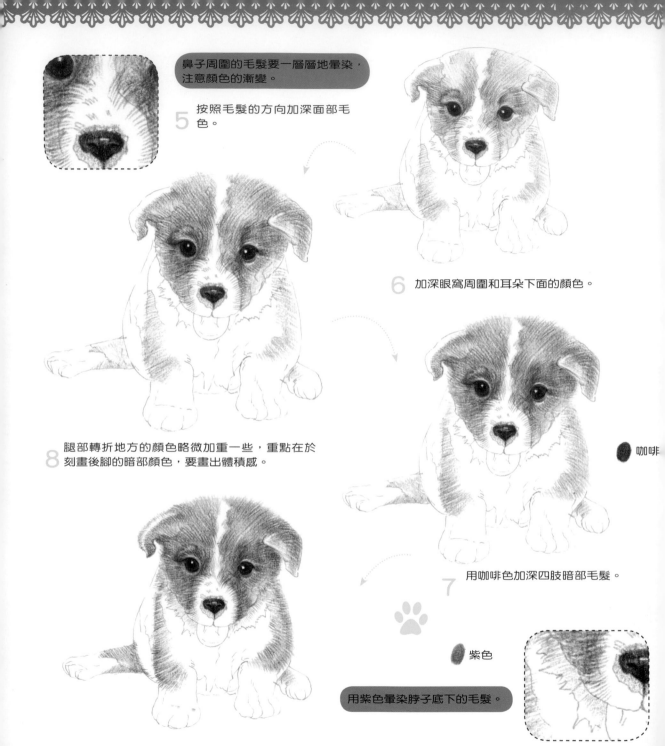

鼻子周圍的毛髮要一層層地暈染，
注意顏色的漸變。

5 按照毛髮的方向加深面部毛色。

6 加深眼窩周圍和耳朵下面的顏色。

咖啡

8 腿部轉折地方的顏色略微加重一些，重點在於
刻畫後腳的暗部顏色，要畫出體積感。

7 用咖啡色加深四肢暗部毛髮。

紫色

用紫色暈染脖子底下的毛髮。

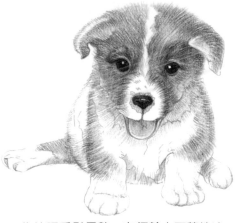

用橘紅色色鉛筆給柯基犬的舌頭暈染一層顏色。

10 用橘色在頭部疊加一層深色，將頭部深色的毛髮進一步加深，強調脖子底下和耳朵的深色。

橘紅色

橘色

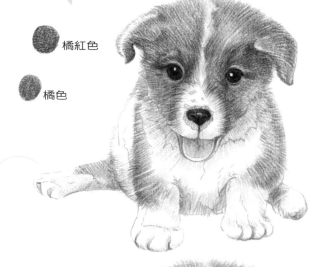

9 先按照毛髮長勢，在軀幹大面積地塗上一層紫色，腿部關節的顏色要畫重一點。

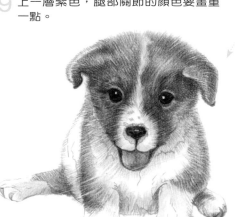

淺藍色

11 加重指縫的顏色，注意體積的塑造。

把鉛筆削尖，仔細刻畫出指腹的體積感。

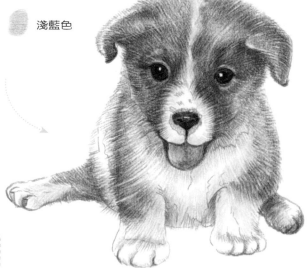

12 在白色毛髮的區域疊加一層淺藍色。

愛劈腿的柯基犬

73

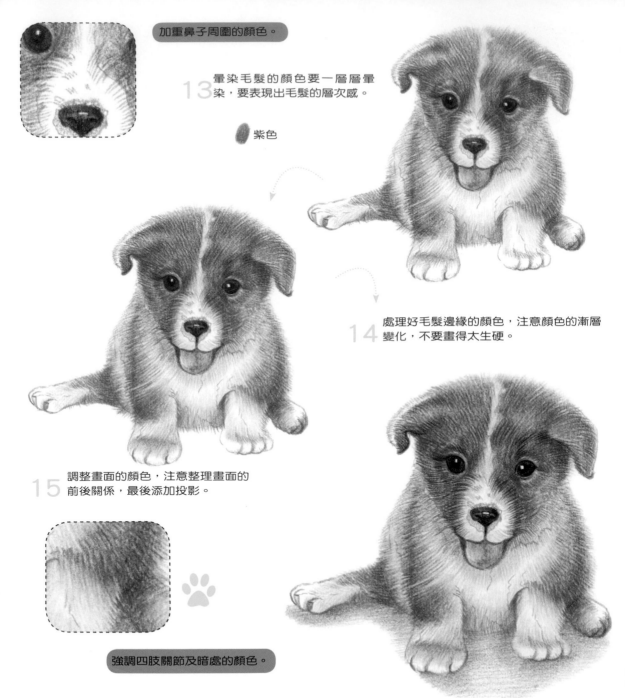

加重鼻子周圍的顏色。

13 暈染毛髮的顏色要一層層暈染，要表現出毛髮的層次感。

紫色

14 處理好毛髮邊緣的顏色，注意顏色的漸層變化，不要畫得太生硬。

15 調整畫面的顏色，注意整理畫面的前後關係，最後添加投影。

強調四肢關節及暗處的顏色。

柯基外形矮小，力氣較大，給人一種體格結實，充滿活力的印象，是最受歡迎的小型看家犬之一，天性友好，勇敢大膽，既不膽怯也不凶殘；性格溫和，但請別強迫它接受不喜歡的事物。該犬種忠誠、可愛，外表憨厚老實；聽力、嗅覺均極其敏銳，責任心強，護主心切，會在主人發生危險的時候全力救助。

所有喜歡柯基犬的人都是因柯基犬所具有的獨特氣質而痴迷。

"狗會笑嗎?" 許多人會提出這樣的疑問。但你只要看見短腿柯基，就知道狗狗真的會笑了。看到能媲美"蒙娜麗莎"的柯基犬微笑，無論誰都會感到溫暖。

威爾斯柯基犬雖然屬於小型犬，但性格穩健，完全沒有一般小型犬的神經質，是非常適合小孩的守護犬。它們的膽子很大，也相當機警，能高度警惕戒守護家園，是最受歡迎的小型護衛犬之一。對於科基，我們標準的描述是：外表英勇無畏懼，內心很溫和，表現聰慧，凡事充滿興趣，從不羞怯或凶狠，有著小狗的外表，卻擁有大狗的靈魂。

威爾斯柯基犬屬於短毛犬，便於室外活動，即使是參賽犬，也指需要修剪鬍鬚和腳底毛，不必像其它犬種每年支出龐大的美容費。由於該品種無體臭，只要保證每天一次的簡單梳理，一個月洗澡一次即可。

完成圖

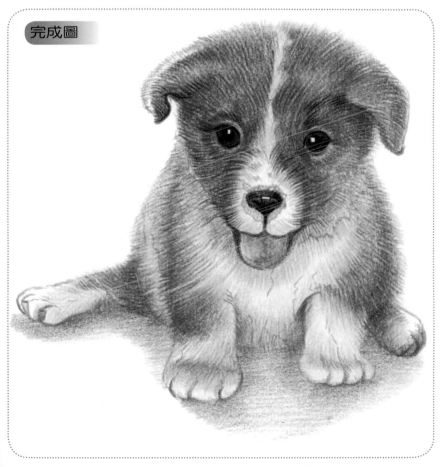

黑色　用於鼻子、嘴和眼睛的顏色。

用於毛髮的顏色。

淺藍色

用於毛髮的顏色。

咖啡色

用於毛髮暗部的顏色。

紫色

用於舌頭的顏色。

橘紅色

橘色

用於毛髮的顏色。

愛劈腿的柯基犬

犬07 忠實可靠的 金毛尋回獵犬

金毛尋回獵犬又稱金毛犬，是一個勻稱、有力、活潑的犬種，穩固、身體各部位比例合宜，腿既不太長也不笨拙，表情友善，個性熱情、機警、自信。因金毛犬是一種獵犬，在困苦的工作環境中才能表現出它的本質特點。金毛犬的外貌、平衡步態和該犬種的用途，比身體任何一個部位更值得重視。

發出"哼，哼"帶著鼻音的撒嬌聲，身體不斷靠近，希望飼主可以撫摸它。它會穿過飼主的胯下，或是露出肚子躺下向飼主"耍賴"。這種時候，不要凶巴巴地把它趕走，即使只有片刻的時光，也努力和它保持肢體接觸。對狗來說，這是感受到飼主寵愛的時刻。

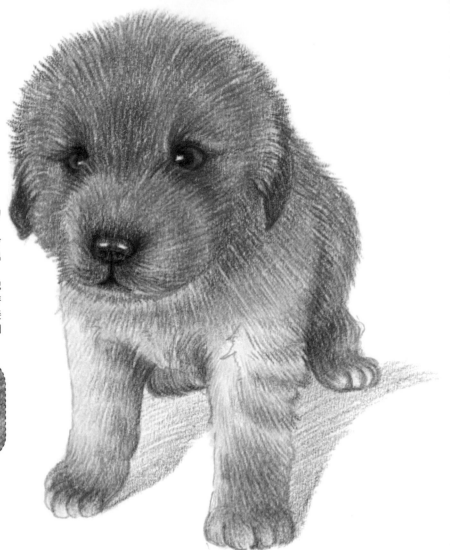

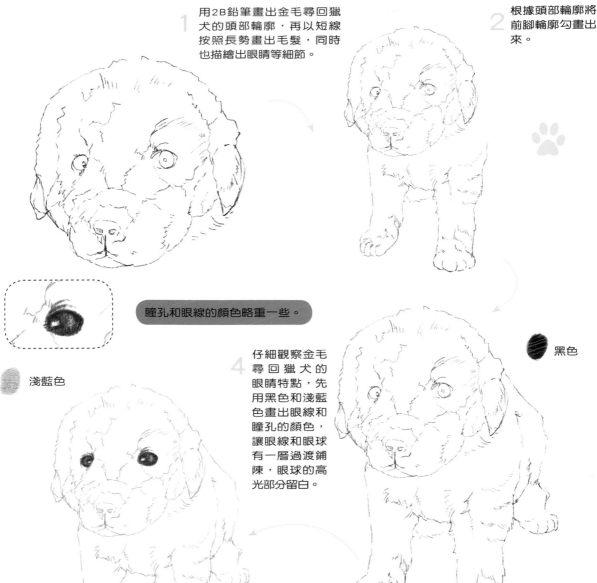

1 用2B鉛筆畫出金毛尋回獵犬的頭部輪廓，再以短線按照長勢畫出毛髮，同時也描繪出眼睛等細節。

2 根據頭部輪廓將前腳輪廓勾畫出來。

瞳孔和眼線的顏色略重一些。

淺藍色

黑色

4 仔細觀察金毛尋回獵犬的眼睛特點，先用黑色和淺藍色畫出眼線和瞳孔的顏色，讓眼線和眼球有一層過渡鋪陳，眼球的高光部分留白。

3 注意透視關係，把身體後半個的輪廓勾勒出來。

忠實可靠的金毛尋回獵犬

筆觸要有深淺的變化。

5 畫鼻子時，要先留出高光的部分，鼻孔的顏色較深，下筆應重一點。

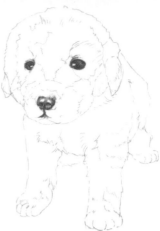

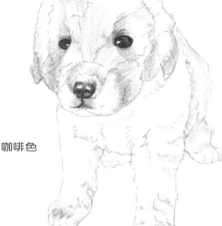

● 咖啡色

6 按照毛髮的長勢，用咖啡色在頭部和四肢的暗部疊加一層顏色。

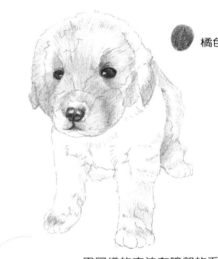

● 橘色

8 用咖啡色加深頭部毛髮的顏色，腿部轉折處的用色要略微加重一些。

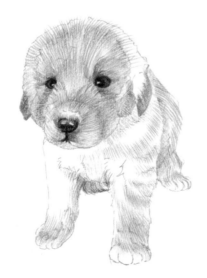

7 用同樣的方法在暗部的毛髮上疊加一層橘色，並用橘色在肉呼呼的小腳上暈染一層顏色。

身體後半部的毛色略重一些。

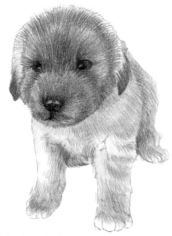

筆觸的方向一定要順著毛髮的長勢來畫！

10 用咖啡色在頭部疊加一層深色，整體將頭部深色的毛髮進一步加深，強調眼窩和耳朵的深色。

9 用橘色在頭部加深一層顏色。

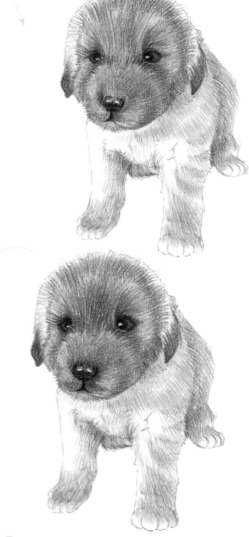

11 加重身體下方的顏色，注意筆觸方向，要刻畫出毛髮的層次感。

把鉛筆削尖，仔細刻畫出趾腹的體積感。

12 繪製後腳顏色的同時，要與前腳的顏色做對比。

用橘色加深耳朵毛髮的顏色。

13 按照毛髮的長勢用深褐色在身軀和四肢的暗部疊加一層顏色。

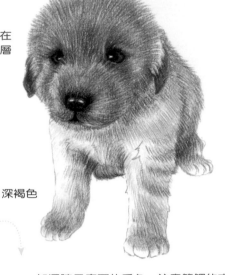

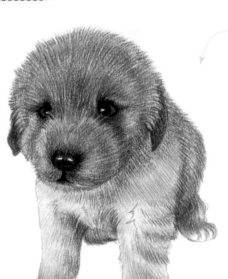

深褐色

14 加深脖子底下的毛色，注意筆觸的方向和長短。

15 最後用深褐色畫出身體的陰影，使立體感更加強烈。

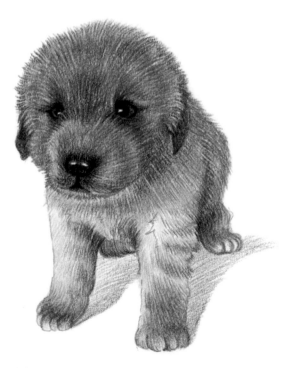

下筆稍微輕一點，不然會顯得很髒！

金毛尋回獵犬是在19世紀，由蘇格蘭的一位君主以黃色的拉布拉多尋回犬、愛爾蘭賽特犬和已經絕跡的雜色水獵犬，混種培育出的一種金黃色的長毛尋回犬；後來該品種逐漸成為著名的金毛尋回犬。當時這種狗非常適合叼銜獵物，因為它們叼銜時力道非常柔和。金毛尋回犬有很強的游泳能力，並能把獵物從水中叼回給主人。它是人類最忠實，友善的家庭犬，也可訓練為優秀的導盲犬。

　　金毛尋回獵犬體格健壯，工作熱心，可以用來捕捉水鳥，任何氣候下都能在水中游泳，因此深受獵人的喜愛，因此也被視為家犬飼養，屬於大型犬。

　　養一隻金毛並不困難，雖然喜歡運動，但是不如哈士奇那麼精力充沛；雖然需要梳毛，但是不像古代牧羊犬那麼麻煩，一周梳兩次就可以了;雖然個子比較大，但是完全在一個成年人可以控制的範圍內。

　　它是一個勻稱、有力、活潑的犬種，學名為金毛尋回獵犬，穩定、身體各部位協調，腿既不太長也不笨拙，表情友善，個性熱情、機警、自信。由於是一種獵犬，在困苦的工作環境中才能表現出它的本質特點。

完成圖

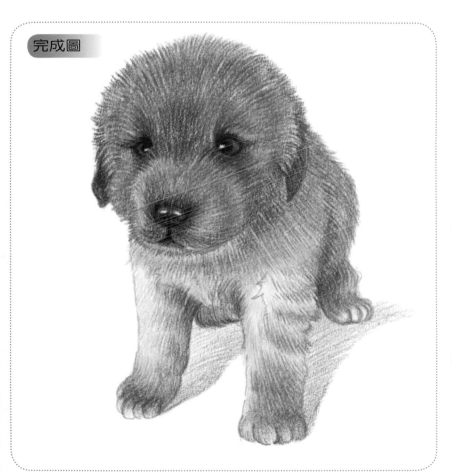

 黑色　用於鼻子、嘴和眼睛的顏色。

 淺藍色　用於毛髮的顏色。

用於毛髮的顏色。　 咖啡色

 深褐色　用於毛髮暗部的顏色。

 橘色　用於毛髮的顏色。

忠實可靠的金毛尋回獵犬

犬08 溫柔可愛的 蝴蝶犬

　　蝴蝶犬，英文名為Papillon，又稱蝶耳犬和巴比倫犬，體高20-28公分，體重3-5公斤。原產於法國，Papillon的名稱由來就是法國人命名的，在法語中Papillon就是蝴蝶的意思。起源於16世紀，是歐洲最古老的品種之一。蝴蝶犬引進法國後，當時出入法國皇宮和貴族之門，成為權貴貴婦的掌中珍寶。19世紀時期法國及比利時的愛犬者，致力繁衍直立耳品種的蝴蝶犬—使耳朵上的長毛直立，猶如翩翩起舞的蝴蝶。美國及英國的蝴蝶犬愛好者也致力繁衍該品種，改良出比其他國家更小體型的蝴蝶犬，直到1935年，正式獲得純正血統的認定。

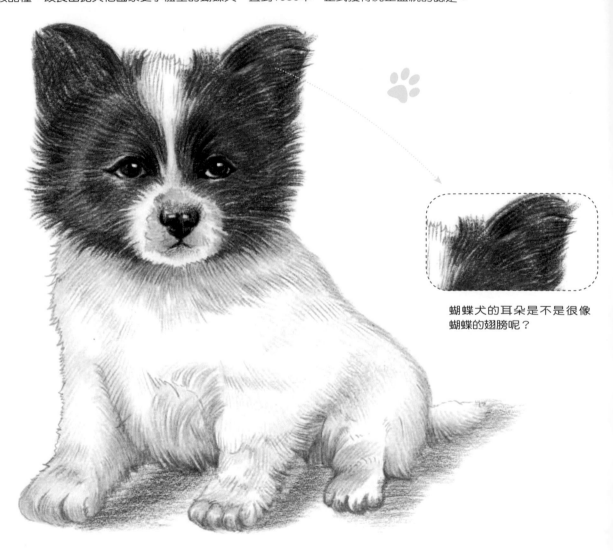

蝴蝶犬的耳朵是不是很像蝴蝶的翅膀呢？

1 畫出蝴蝶犬的頭部輪廓，用短線將毛按照長勢畫出來，同時也描繪出眼睛等細節。

2 根據頭部輪廓將四肢和軀幹的輪廓，以短線表現出來。

按照耳廓的走勢上色。

最好看的部位是眼睛，用筆尖用力加深眼線和瞳孔的顏色。

淺藍色

4 用黑色按照毛髮長勢，為頭部毛髮暈染一層顏色，區分出明暗關係。

深褐色

黑色

3 蝴蝶犬的眼睛非常溫柔，先用黑色和深褐色畫出眼線和瞳孔的顏色，讓眼線和眼球有一些淺淺的過渡；眼球的高光部分留白；用淺藍色在瞳孔周圍暈染一層顏色。

溫柔可愛的蝴蝶犬

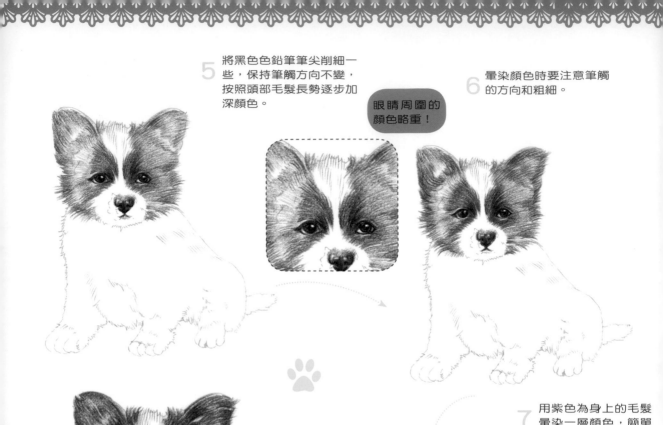

5 將黑色色鉛筆筆尖削細一些，保持筆觸方向不變，按照頭部毛髮長勢逐步加深顏色。

眼睛周圍的顏色略重！

6 暈染顏色時要注意筆觸的方向和粗細。

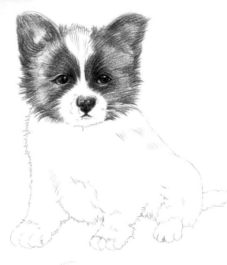

7 用紫色為身上的毛髮暈染一層顏色，簡單區分明暗關係。

紫色

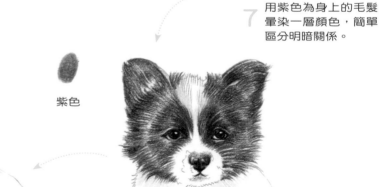

8 選用比較短的筆觸，層層加深頭部顏色，然後再繼續疊加上一層淺藍色。

9　用橘色加深鼻子周圍和脖子底下的毛色。

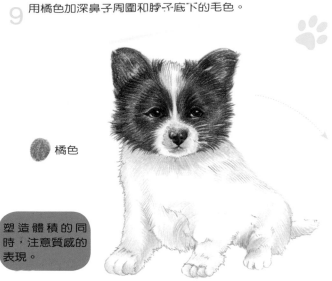

橘色

塑造體積的同時，注意質感的表現。

10　用深褐色和紫色將全身按照毛髮的長勢疊加一層顏色，注意毛髮的層次感要表現出來。

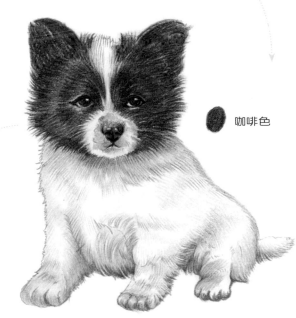

咖啡色

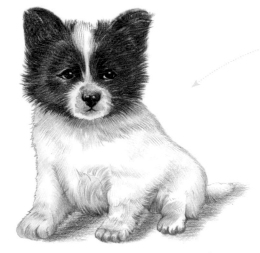

12　用深褐色暈染出影子，注意加深腳掌底部的顏色。

11　用咖啡色加深趾縫的顏色，腳部的輪廓立即鮮明起來。

溫柔可愛的蝴蝶犬

蝴蝶犬極易親近，是柔弱、聰穎的犬種。它的個性快樂，警惕，友善，喜歡戶外運動。它對主人極具獨占心，對第三者會妒忌。蝴蝶犬活潑好動、膽大靈活，對主人熱情、溫順，對陌生人較冷漠。

在寵物犬類別中，屬於智商頂尖的品種，其智商平均水準與拉布拉多犬、喜樂蒂牧羊犬以及羅威納犬大致相近，僅略遜於犬類中著名的高智商——邊境牧羊犬、德國牧羊犬、貴賓犬等，但比雪納瑞、薩摩犬要聰明得多。

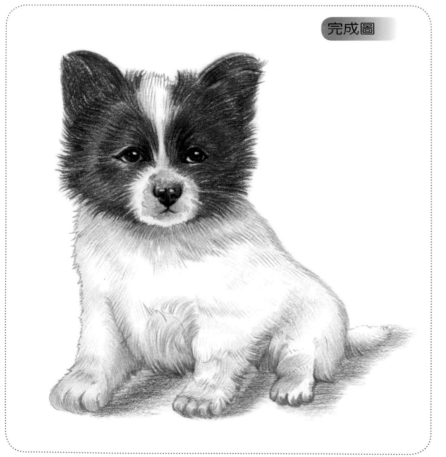

完成圖

黑色　用於鼻子、嘴和眼睛的顏色。

橘色　用於鼻子周圍和脖子下面的顏色。

用於四肢及軀幹的顏色。　　咖啡色

深褐色　用於四肢軀幹暗部的顏色。

淺藍色　用於四肢軀幹和眼睛的顏色。

用於毛髮的顏色。　　紫色

第 3 章 美麗的毛髮

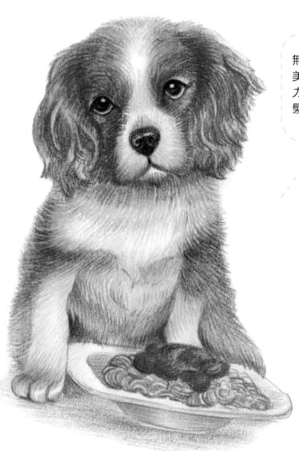

無論是長毛犬還是短毛犬，都擁有美麗的毛髮，各自具有獨特的魅力，讓我們一起欣賞它們美麗的毛髮吧。

犬01 貴氣的 貴賓犬

貴賓犬也稱 "貴婦犬"，屬於非常聰明且喜歡狩獵的犬種，據猜測，貴賓犬起源於德國，在當地以水中捕獵犬而著稱。然而，多年來它卻一直被認為是法國的國犬。貴賓犬可分為標準犬、迷你犬、玩具犬三種，它們之間的區別只在於體型的大小不同。

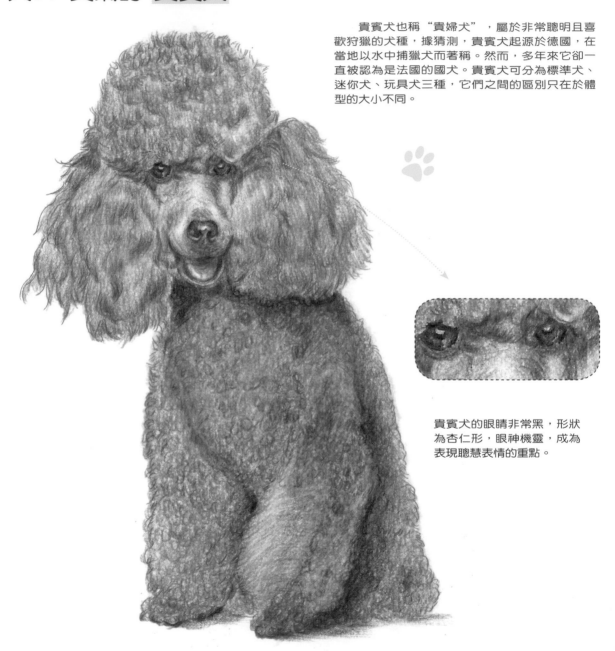

貴賓犬的眼睛非常黑，形狀為杏仁形，眼神機靈，成為表現聰慧表情的重點。

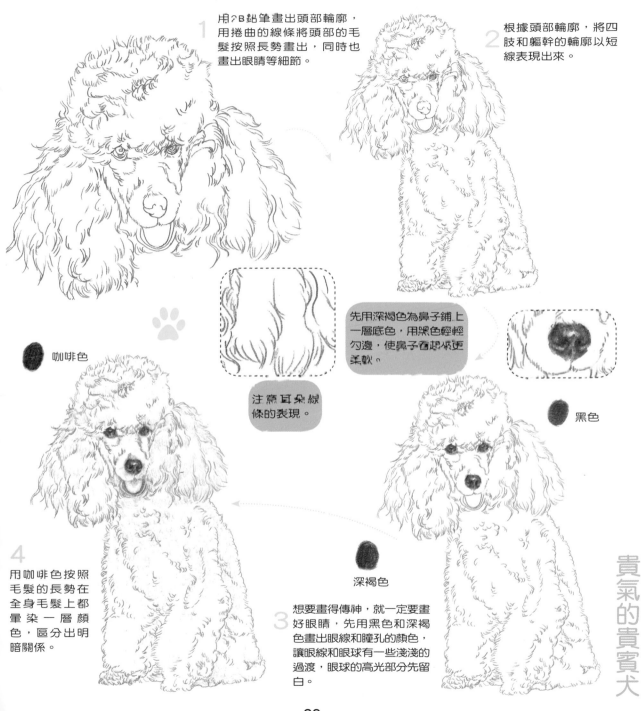

1　用2B鉛筆畫出頭部輪廓，用捲曲的線條將頭部的毛髮按照長勢畫出，同時也畫出眼睛等細節。

2　根據頭部輪廓，將四肢和軀幹的輪廓以短線表現出來。

咖啡色

先用深褐色為鼻子鋪上一層底色，用黑色輕輕勾邊，使鼻子看起來更柔軟。

黑色

注意耳朵線條的表現。

4　用咖啡色按照毛髮的長勢在全身毛髮上都暈染一層顏色，區分出明暗關係。

深褐色

3　想要畫得傳神，就一定要畫好眼睛，先用黑色和深褐色畫出眼線和瞳孔的顏色，讓眼線和眼球有一些淺淺的過渡，眼球的高光部分先留白。

貴氣的貴賓犬

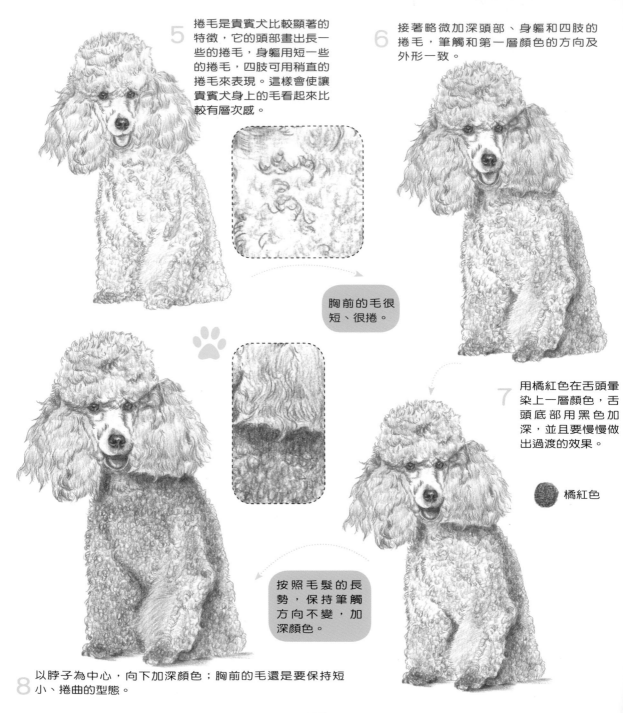

5 捲毛是貴賓犬比較顯著的特徵，它的頭部畫出長一些的捲毛，身軀用短一些的捲毛，四肢可用稍直的捲毛來表現。這樣會使讓貴賓犬身上的毛看起來比較有層次感。

6 接著略微加深頭部、身軀和四肢的捲毛，筆觸和第一層顏色的方向及外形一致。

胸前的毛很短、很捲。

7 用橘紅色在舌頭暈染上一層顏色，舌頭底部用黑色加深，並且要慢慢做出過渡的效果。

● 橘紅色

按照毛髮的長勢，保持筆觸方向不變，加深顏色。

8 以脖子為中心，向下加深顏色；胸前的毛還是要保持短小、捲曲的型態。

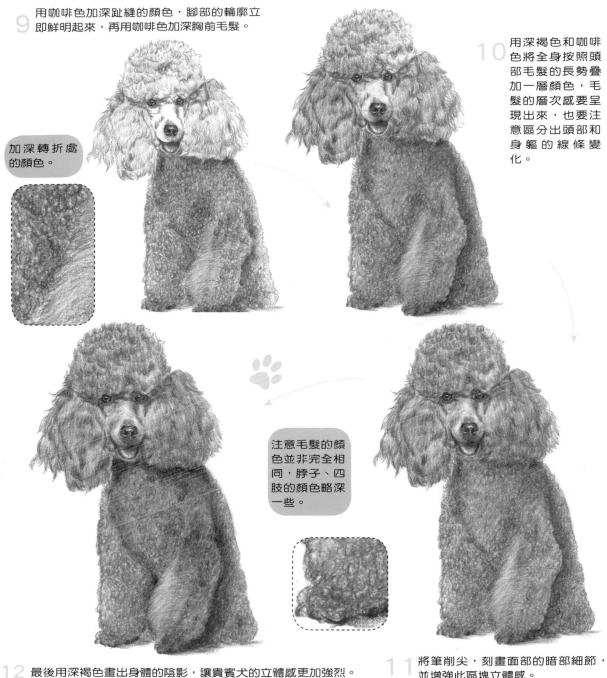

9 用咖啡色加深趾縫的顏色，腳部的輪廓立即鮮明起來，再用咖啡色加深胸前毛髮。

10 用深褐色和咖啡色將全身按照頭部毛髮的長勢疊加一層顏色，毛髮的層次感要呈現出來，也要注意區分出頭部和身軀的線條變化。

加深轉折處的顏色。

注意毛髮的顏色並非完全相同，脖子、四肢的顏色略深一些。

12 最後用深褐色畫出身體的陰影，讓貴賓犬的立體感更加強烈。

11 將筆削尖，刻畫面部的暗部細節，並增強此區塊立體感。

貴氣的貴賓犬

很多人稱貴賓犬為"泰迪犬"，其實這只是貴賓犬的一種美容方式。貴賓是法國品種，一度被利用來獵水鳥；19世紀和20世紀，該品種達到發展的頂峰，廣泛用於打獵、表演和陪伴。其中玩具貴賓犬是體型最小的一種，個性好動、非常機警、聰明、喜歡外出、脾氣好、適應力強。貴賓犬不脫毛，是極好的寵物犬，如果紅色玩具貴賓犬不剃除鬍鬚和嘴邊的毛，可以長成動畫裡面泰迪熊的模樣，所以紅色（褐色）玩具貴賓犬又叫"泰迪犬"。

貴賓犬是世界上第二聰明的狗狗，很容易接近人，是非常忠實的犬種，分為標準犬、迷你犬、玩具犬三種，它們之間的區別只在於體型的大小。

貴賓犬是很怕寂寞的，它總是喜歡和人在一起，如果主人上班很忙的話，最好能給它找個狗同伴，否則它很有可能會得憂鬱症。

貴賓犬的毛蓬鬆且捲曲，因此最好經常梳理，以免打結；同時，經常修剪同樣也能維持毛髮漂亮的捲度。傳統貴賓犬修剪的方式，多數只留下四肢、耳朵以及尾巴末端的毛，身上需要全部剃光；非常流行的玩具貴賓犬為了要營造出宛如泰迪熊般的可愛質感，只修短成泰迪熊的模樣，不過眼睛周圍的毛要仔細進行修整，以免刺到眼睛。

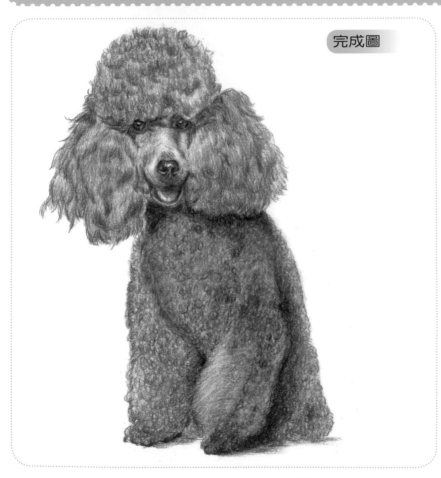

完成圖

黑色　用於鼻子、嘴和眼睛的顏色。

橘紅色　用於舌頭的顏色。

用於毛髮的顏色。　　咖啡色

深褐色　用於毛髮暗部的顏色。

犬02 友善的 愛斯基摩犬

愛斯基摩犬公元前1000年發源於北極陸地，有多種顏色的毛皮，耳朵豎起，長長的尾巴捲曲在背上。濃密的毛皮能夠抵禦冰點以下的低溫。機械化出現之前，它是愛斯基摩人最重要的交通運輸工具。

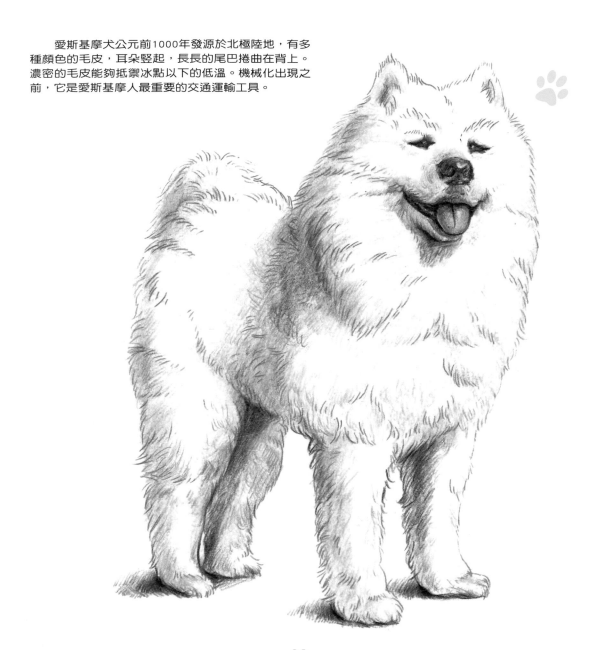

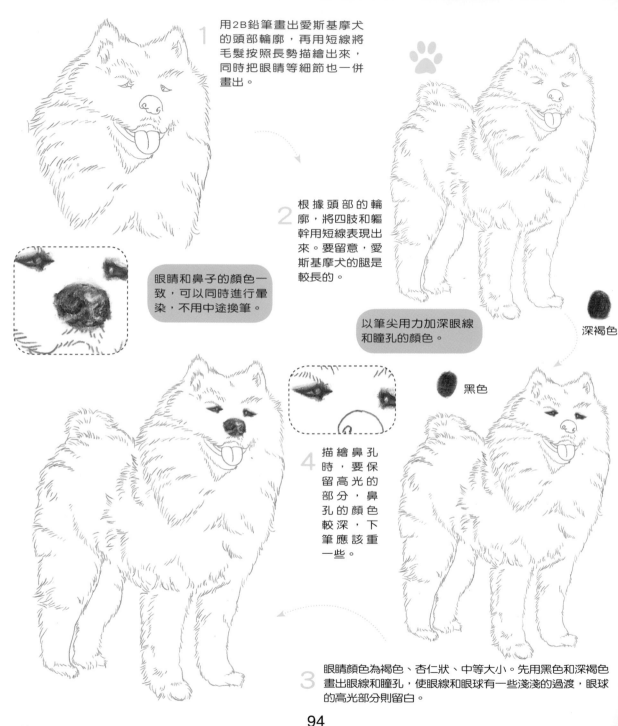

1 用2B鉛筆畫出愛斯基摩犬的頭部輪廓，再用短線將毛髮按照長勢描繪出來，同時把眼睛等細節也一併畫出。

2 根據頭部的輪廓，將四肢和軀幹用短線表現出來。要留意，愛斯基摩犬的腿是較長的。

眼睛和鼻子的顏色一致，可以同時進行暈染，不用中途換筆。

以筆尖用力加深眼線和瞳孔的顏色。

深褐色

黑色

4 描繪鼻孔時，要保留高光的部分，鼻孔的顏色較深，下筆應該重一些。

3 眼睛顏色為褐色、杏仁狀、中等大小。先用黑色和深褐色畫出眼線和瞳孔，使眼線和眼球有一些淺淺的過渡，眼球的高光部分則留白。

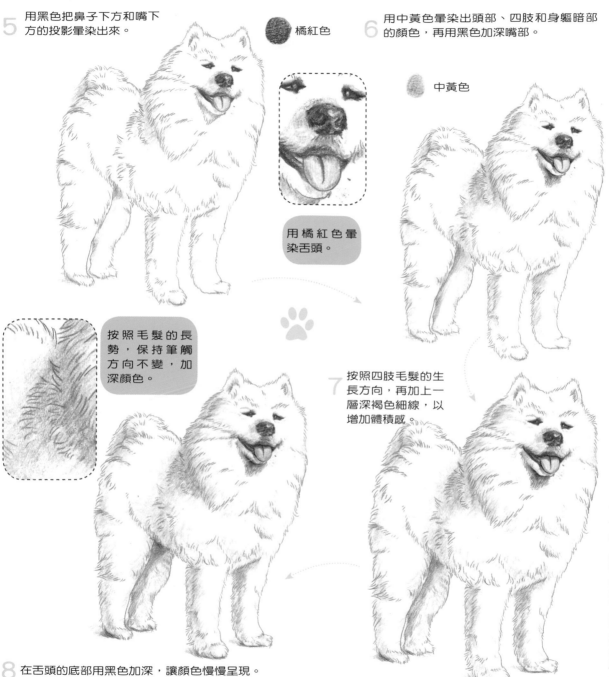

5 用黑色把鼻子下方和嘴下方的投影暈染出來。

橘紅色

用橘紅色暈染舌頭。

按照毛髮的長勢，保持筆觸方向不變，加深顏色。

6 用中黃色暈染出頭部、四肢和身軀暗部的顏色，再用黑色加深嘴部。

中黃色

7 按照四肢毛髮的生長方向，再加上一層深褐色細線，以增加體積感。

8 在舌頭的底部用黑色加深，讓顏色慢慢呈現。

友善的愛斯基摩犬

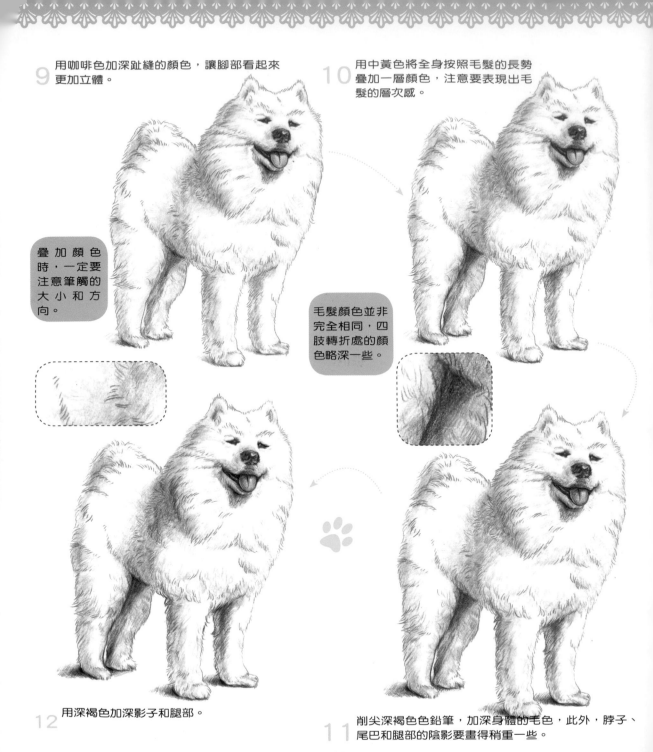

9　用咖啡色加深趾縫的顏色，讓腳部看起來
　　更加立體。

10　用中黃色將全身按照毛髮的長勢
　　疊加一層顏色，注意要表現出毛
　　髮的層次感。

疊加顏色
時，一定要
注意筆觸的
大小和方
向。

毛髮顏色並非
完全相同，四
肢轉折處的顏
色略深一些。

12　用深褐色加深影子和腿部。

11　削尖深褐色色鉛筆，加深身體的毛色，此外，脖子、
　　尾巴和腿部的陰影要畫得稍重一些。

愛斯基摩犬是最寒地帶既積極又勤勞的工作犬。人類居住在冰冷的北極圈內，為了對抗飢荒和嚴寒，捕捉海豹作為食糧，禦寒皮革和燃料是不可少的。愛斯基摩犬便是人類的得力助手，當獵人捕捉到海豹後，它便會擔當苦力的角色、把沉重的獵物用雪撬拖回村內，是最環保、最省錢的能源供給者。

愛斯基摩犬非常友善，屬於"朋友狗"，而不是"孤僻狗"。它是忠誠、深情的伙伴，但一般給人的印象是高貴、成熟。

它的祖先是德國的狐狸犬，從臉部、毛色和蓬鬆的尾巴，可以認出是狐狸犬的一種。尖尖的吻部和豎立的耳朵很像狐狸，毛長而厚，具有被水弄濕後快乾的特徵，尾巴梳理成羽毛狀，但身體健壯，肌肉發達，背部寬闊。純白色是最受喜愛的顏色，有時會摻雜奶油黃或淡褐色的斑紋；耳朵豎立，尾巴捲曲。

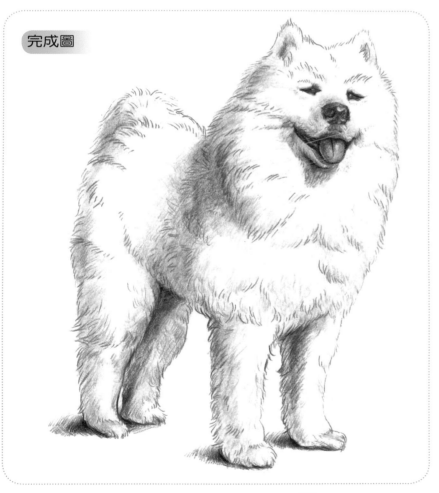

完成圖

黑色　用於鼻子、嘴和眼睛的顏色。

中黃色　用於毛髮的顏色。

用於愛斯基摩犬舌頭的顏色。　橘紅色

深褐色　用於四肢軀幹暗部的顏色。

友善的愛斯基摩犬

犬03 彬彬有禮的 比熊犬

　　比熊犬原產於地中海地區，懷疑是巴比特犬和水獵融犬的後裔。它是一種嬌小的、強健的白色粉撲型的狗兒，具有愉快的氣質。

比熊犬有著一雙充滿好奇的黑色眼睛，炯炯有神地看著你，使人忍不住想抱抱它。

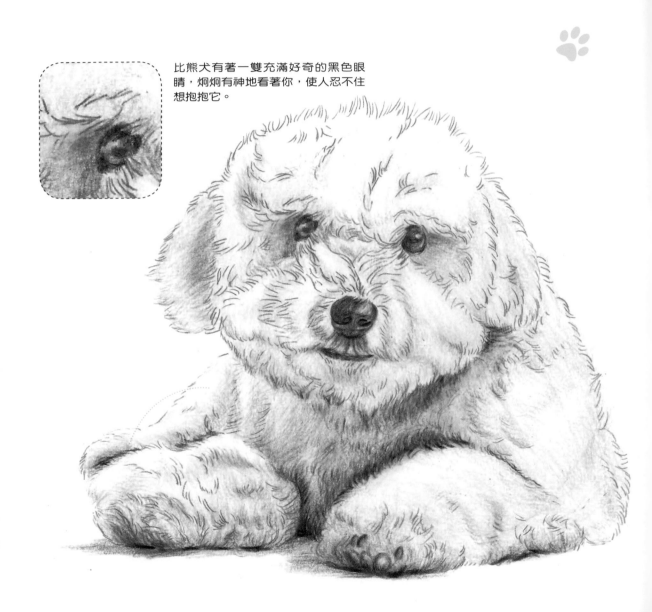

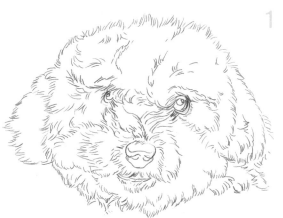

用2B鉛筆把比熊犬頭部的輪廓勾勒出來，細緻地用短線畫出頭部毛髮的細節，同時把眼睛、鼻子和嘴的細節也描繪出來。

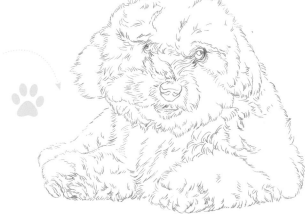

3 比熊犬的眼睛圓圓的，用黑色色鉛筆畫出眼線和瞳孔的顏色，眼窩有一些淺淺的過渡，在瞳孔的周圍暈染一層淺藍色，眼球的高光部分留白。

 黑色

2 根據頭部輪廓的位置，勾畫出比熊犬四肢的輪廓。要格外注意線條的變化。

除了要注意鼻子的明暗關係之外，也要清楚地畫出鼻子的結構。

注意瞳孔中央反光的描畫。

淺藍色

4 它的鼻子很大，將黑色色鉛筆削尖，畫出鼻子的輪廓，再加深鼻孔的顏色，注意光澤度的表現。

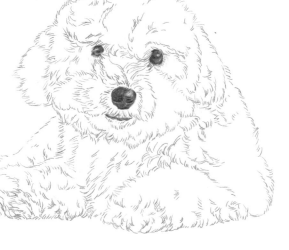

彬彬有禮的比熊犬

一根根細細地加深暗部的毛髮的顏色。

5 用咖啡色在比熊犬面部、四肢和身軀暗部暈染一層顏色。

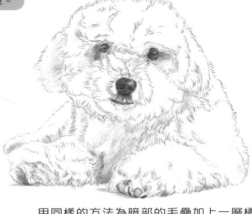

● 橘色

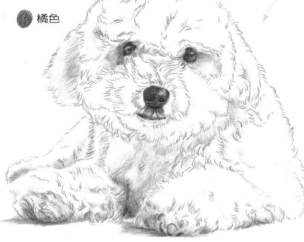

6 用同樣的方法為暗部的毛疊加上一層橘色；用咖啡色為腳掌勾線，加深趾縫顏色，爪子的輪廓立即鮮明起來。

● 咖啡色

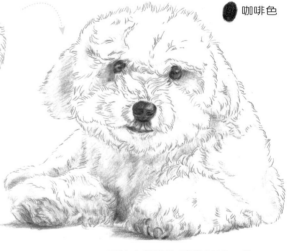

8 用橘色加深面部暗部毛髮，再用同樣的方法加深脖子下面的顏色。

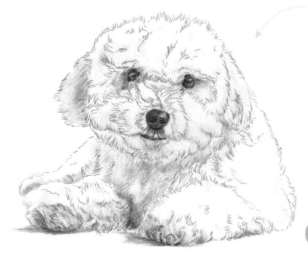

7 四肢末梢顏色略微加重一些，重點在於刻畫前腳的暗部，畫出體積感。

強調四肢關節及暗處的顏色。

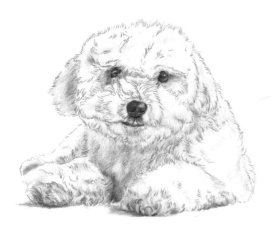

<p>顏色的暈染要自然、均勻。</p>

10 將筆削尖，刻畫面部的暗部細節，增強立體感。

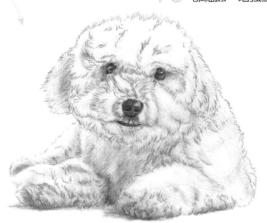

9 比熊犬軀幹上的毛先按照長勢大面積地塗上一層橘色，接著在暗部疊加一層咖啡色，腿部關節的顏色要畫得重一些。

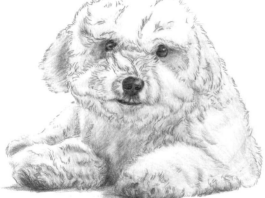

11 加重比熊犬身體下方的顏色，注意筆觸方向，以便刻畫出毛髮的層次感。

指腹的體積感也需要描繪出來。

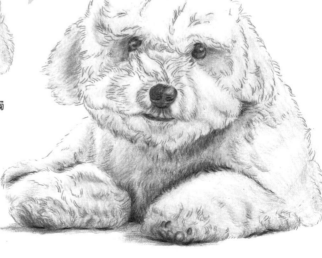

12 將筆削尖，加深暗部的顏色，讓畫面立體感更加強烈。

彬彬有禮的比熊犬

比熊犬性情彬彬有禮、敏感、頑皮而可愛。逗人喜歡的特點也是此犬種是否純正的標誌，或者說至少應該具備這一點。就整體外貌而言，比熊犬是小型犬，健壯，活潑可愛，蓬鬆的小尾巴豎立在後，有著一雙充滿好奇的黑色眼睛。同時它的動作優雅，靈活，且逗人喜愛。

比熊犬多半是比較活潑好動的，它所需要的運動量比較大。每天要有一定的時間盡情奔跑與嬉戲，或讓它自行在院內散步或出外散步，以促進消化功能和吸收，增進體魄健康，加強抗病能力為目的。

比熊犬性格友善、活潑，雖然不是很聰明，但有良好的記憶力，訓練時只要多花些時間以及耐性，它就會作各樣的動作引人發笑，帶給主人無窮的樂趣。由於長期與人相伴，對主人的依附性很強，非常友善，是很好的家庭伴侶犬。如果你喜歡照顧他人，比熊犬會特別適合你，因為比熊犬比較黏主人。總體而言，比熊犬活潑，對人友善，很適合作為家庭寵物。

淺藍色
用於眼睛的顏色。

咖啡色
暗部的毛色。

橘色
用於整體的毛色。

黑色
用於眼睛、鼻子的顏色。

完成圖

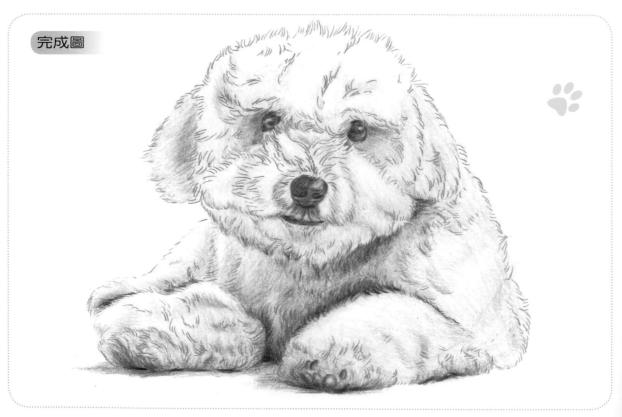

犬04 勇敢的 雪納瑞犬

雪納瑞犬屬於㹴類犬的一種，源起於15世紀的德國，是唯一㹴犬類中不含英國血統的品種。其名字Schnauzer是德語的"口吻"之意，它們精力充沛、活潑，雪納瑞犬分為"標準雪納瑞"、"迷你雪納瑞"和"巨型雪納瑞"三個品種。

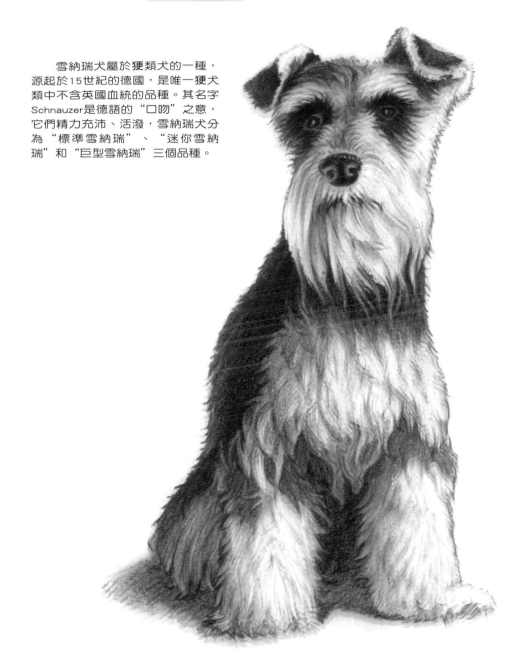

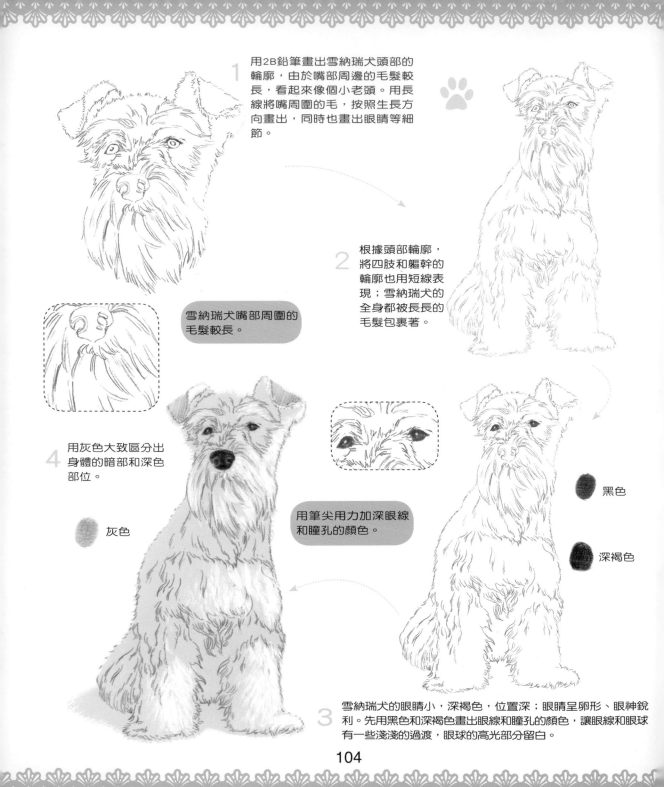

1 用2B鉛筆畫出雪納瑞犬頭部的輪廓，由於嘴部周邊的毛髮較長，看起來像個小老頭。用長線將嘴周圍的毛，按照生長方向畫出，同時也畫出眼睛等細節。

2 根據頭部輪廓，將四肢和軀幹的輪廓也用短線表現；雪納瑞犬的全身都被長長的毛髮包裹著。

雪納瑞犬嘴部周圍的毛髮較長。

4 用灰色大致區分出身體的暗部和深色部位。

灰色

用筆尖用力加深眼線和瞳孔的顏色。

黑色

深褐色

3 雪納瑞犬的眼睛小，深褐色，位置深；眼睛呈卵形、眼神銳利。先用黑色和深褐色畫出眼線和瞳孔的顏色，讓眼線和眼球有一些淺淺的過渡，眼球的高光部分留白。

5 用灰色繼續疊加，加重身體和頭部的陰影，注意筆觸的輕重疏密，將筆觸視為一根根的毛髮。

6 用灰色表現脖子下方及身體最暗的幾個區塊，特別是下腹的顏色。

疊加顏色時要注意筆觸的方向。

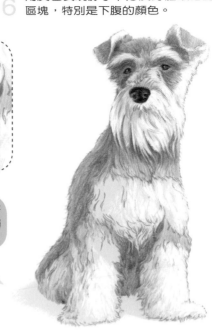

7 按照下腹毛髮的生長方向，添加一層深黑色細線，以增加體積感。

中黃色

按照毛髮的長勢，保持筆觸方向不變，加深顏色。

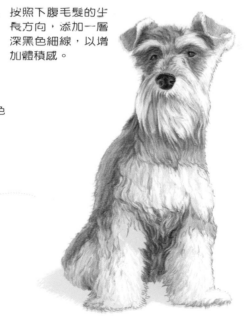

8 用中黃色在雪納瑞犬毛髮的亮部疊加一層顏色。

9 在原有顏色的基礎上，於身體暗部疊加一層黑色，注意要表現出毛髮的層次感。

10 削尖深褐色色鉛筆，加深身體和面部的毛色，背部和腿部的投影處，可以畫得略重一些。

疊加顏色時，一定要注意筆觸的大小和方向。

毛髮的顏色不是完全相同的，四肢轉折處的顏色要略深一點。

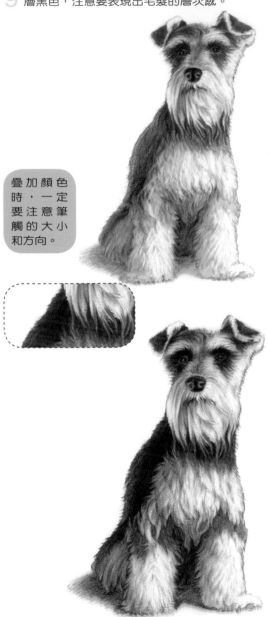

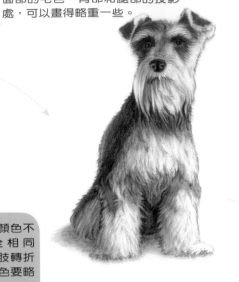

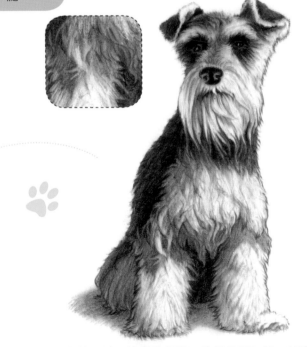

12 用黑色畫出影子和腿部的顏色。

11 加深顏色的同時，適當地保留一些部分不加深，以表現出毛髮的光澤感。

標準雪納瑞犬是一種古老的德國犬，是黑色德國獅子犬和硬毛多伯曼平犬血統的博美犬雜交的後代。在德國一直作為捕鼠和護院的工作犬，並且由於其機智和勇敢，在戰爭時期用來傳遞信息、並協助紅十字人員救助傷員。

巨型雪納瑞犬起源於德國的農業區，牧羊人通常會使用雪納瑞犬將牲畜趕到市集，標準雪納瑞犬的體型用來驅趕羊群非常理想，但是趕牛群就比較困難了；因此巴伐利亞的牧羊人開始嘗試雜交出更大體型的雪納瑞犬。將標準雪納瑞犬與被毛光滑的牧羊犬交配，再與硬毛牧羊犬混種，接著是與黑丹犬，最終繁殖出了大型雪納瑞，最早的時候，它的名字叫慕尼黑犬，除了牧牛之外，它還被德國警方當成警犬。

迷你型雪納瑞犬派生於標準型雪納瑞犬，有傳說與猴面犬和小型貴婦犬交配混種過，1899年，迷你雪納瑞犬作為一個獨立的犬種參加犬展。迷你雪納瑞㹴與其他㹴類不同的地方就在於：其他的㹴犬均是為了攻擊各種有害野獸而培育的，而迷你雪納瑞㹴是為了小型農場捕鼠用途培育的，其自身的攻擊性較弱，且具備愉快迷人的氣質，因此是最為溫順的一種㹴類。

雪納瑞犬強壯，健康，聰明，並且忠於主人，既無侵略性，也不會過於膽怯。

完成圖

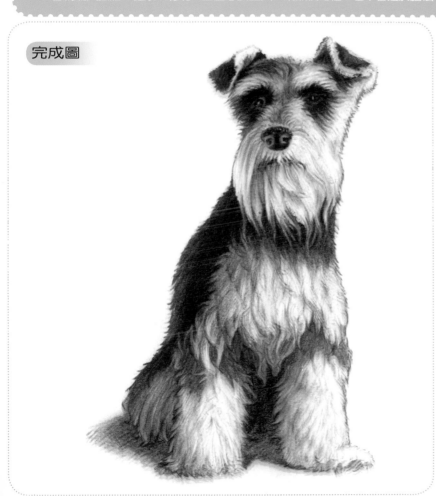

 黑色　用於鼻子、嘴和眼睛的顏色。

 中黃色　用於亮部毛髮的顏色。

用於毛髮打底的顏色。　 灰色

 深褐色　用於四肢軀幹毛髮暗部的顏色。

勇敢的雪納瑞犬

107

犬05 個性獨立的 雪橇犬

　　西伯利亞雪橇犬屬於中型工作犬，腳步輕快，動作優美。身體緊實，有著很厚的被毛，耳朵直立，尾巴像刷子，顯示出北方地區的遺傳特徵。步態很有特點：平滑、不費力。它最早的作用就是拉小車，現在仍十分擅長此項工作，拖曳較輕的載重量時，能以中等速度行進相當遠的距離。它的身體比例和體形反映了力量、速度和忍耐力的平衡狀況。雄性肌肉發達，但是輪廓不粗糙；雌性充滿女性美，但是不孱弱。然而在正常條件下，一隻肌肉結實、發育良好的西伯利亞雪橇犬，也不能拖拉過重的東西。

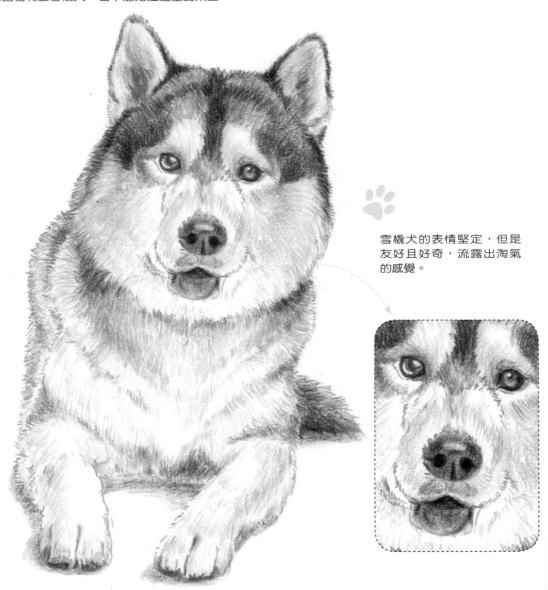

雪橇犬的表情堅定，但是友好且好奇，流露出淘氣的感覺。

108

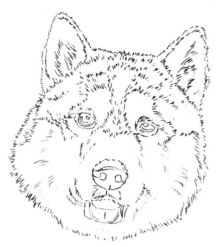

用2B鉛筆勾勒出雪橇犬頭部的輪廓，細緻地用短線畫出頭部毛髮的細節，同時也一一畫出眼睛、鼻子和嘴的細節。

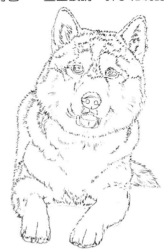

3 雪橇犬的眼睛圓圓的，用黑色畫出眼線和瞳孔的顏色，眼窩有一些淺淺的過渡，在瞳孔的周圍暈染一層橘色，眼球的高光部分留白。

黑色

根據頭部輪廓的位置把身體的輪廓勾畫出來；注意它的透視關係。

除了要注意鼻子的明暗關係，也要清楚地畫出鼻子的結構。

橘色

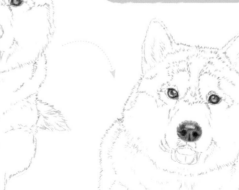

注意瞳孔中央反光的刻畫。

4 它的鼻子很大，將黑色色鉛筆削尖，畫出鼻子的輪廓、加深鼻孔的顏色，注意光澤度的表現。

<div style="text-align:right">個性獨立的雪橇犬</div>

109

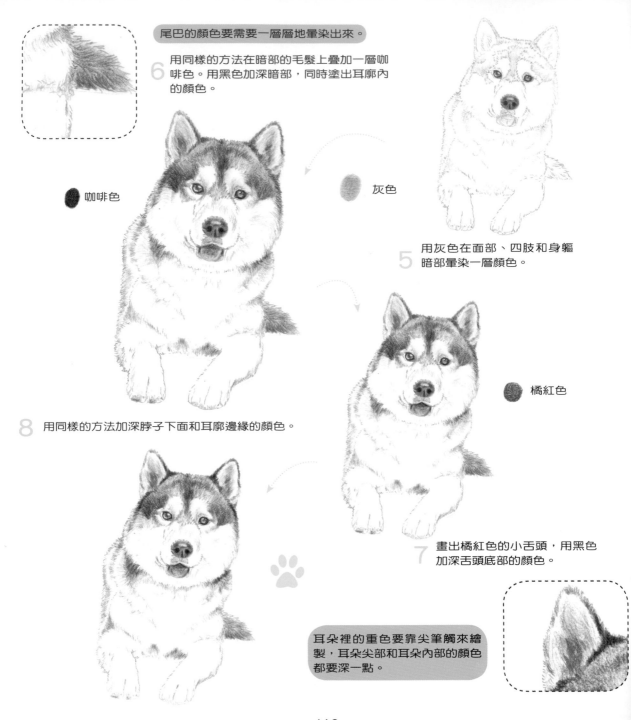

尾巴的顏色要需要一層層地暈染出來。

6 用同樣的方法在暗部的毛髮上疊加一層咖啡色。用黑色加深暗部，同時塗出耳廓內的顏色。

● 咖啡色

灰色

5 用灰色在面部、四肢和身軀暗部暈染一層顏色。

● 橘紅色

8 用同樣的方法加深脖子下面和耳廓邊緣的顏色。

7 畫出橘紅色的小舌頭，用黑色加深舌頭底部的顏色。

耳朵裡的重色要靠尖筆觸來繪製，耳朵尖部和耳朵內部的顏色都要深一點。

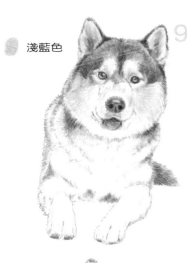

淺藍色

9 先按照毛髮長勢在面部和軀幹大面積地塗上一層淺藍色，暗部則疊加一層咖啡色。腿部關節的顏色要畫得重一些。

10 將筆削細，刻畫面部的暗部細節，增強立體感。

顏色暈染要自然均勻。

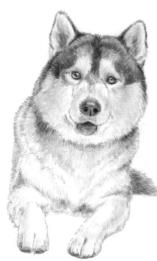

11 用咖啡色為腳掌勾線，加深趾縫顏色，腳掌的輪廓立即鮮明起來。

暈染顏色的同時注意體積的塑造。

12 將筆尖削尖，加深暗部的顏色，注意筆觸的方向，以刻畫出毛髮的層次感。

個性獨立的雪橇犬

111

西伯利亞雪橇犬的典型性格為友好，溫柔，警覺性強並喜歡與人互動。它不會呈現出護衛犬強烈的領地占有欲，不會對陌生人產生過多的懷疑，也不會攻擊其他犬類；成犬具備一定程度的謹慎和威嚴。此犬種聰明，溫順，熱情，是合適的伴侶和忠誠的工作犬。

明智的主人會發現，無論在鄉間還是在城市，西伯利亞雪橇犬都是非常好的伴侶，它們美麗的外表、友善的個性和廣泛的用途贏得了眾人的喜愛。

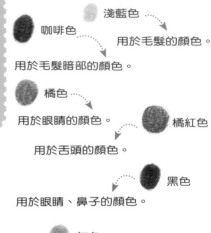

淺藍色 ⋯⋯⋯

咖啡色 ⋯⋯⋯

用於毛髮的顏色。

用於毛髮暗部的顏色。

橘色 ⋯⋯⋯

用於眼睛的顏色。

橘紅色

用於舌頭的顏色。

黑色

用於眼睛、鼻子的顏色。

灰色 ⋯⋯⋯

用於整體毛色。

完成圖

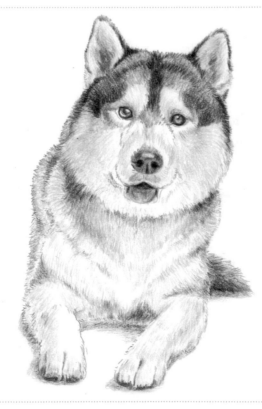

犬06 臭美的 約克夏犬

　　約克夏犬（Yorkshire Terrier）身材矮小，體形僅次於吉娃娃小型犬，在犬界的地位十分穩固。約克夏犬的頭部經常用絲帶裝飾，全身披滿絲狀長毛，並擁有㹴類調皮的性格和"上流社會貴婦"的魅力。快樂、活潑，骨骼和力量不大，外表不顯土氣；腿不太短、也不算過長，站立時如機警的獵人，控制範圍大。　約克夏犬曾被用來驅鼠，是健康有生氣的犬種，面對體型比自己大的犬種並不膽怯，可作為優良的看家犬和家庭犬。此外，約克夏犬在參展台上永遠興奮地站著，格外引人注目。

約克夏犬圓圓的小眼睛看著你，讓你
萌生愛意，不忍拒絕它。

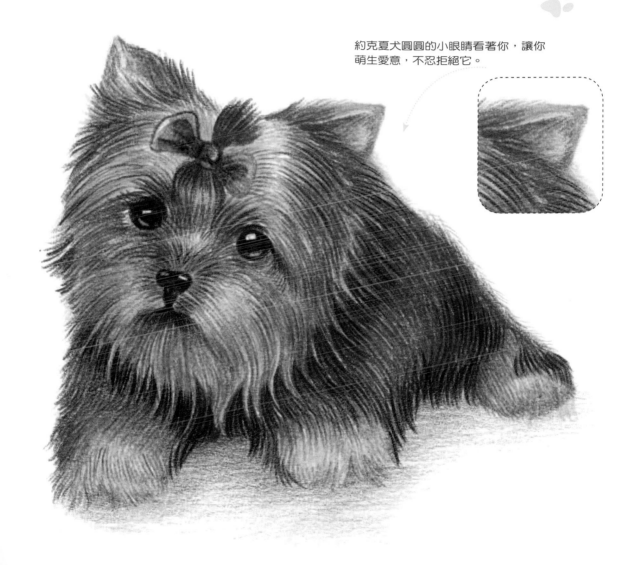

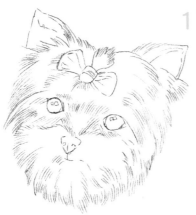

把約克夏犬頭部的輪廓勾勒出來，細緻地用長線畫出頭部毛的細節，同時把眼睛、鼻子和嘴的細節也畫出來。別忘了還有小小的蝴蝶結。

約克夏犬的眼睛圓而閃亮，用黑色畫出眼線和瞳孔的顏色，眼窩有一些淺淺的過渡，在瞳孔的周圍暈染一層淺藍色，眼球的高光部分留白。

3

黑色

2 根據頭部輪廓的位置把四肢的輪廓勾畫出來；注意線條的變化。

除了要注意鼻子的明暗關係，也需要清楚地畫出鼻子結構。

淺藍色

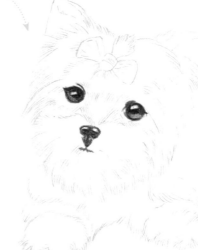

注意瞳孔中央反光的刻畫。

4 它的鼻子很小，用色色鉛筆削尖，畫鼻子輪廓，加深鼻的顏色，注意光澤的表現。

一根根仔細地加深暗部的毛色。

5 　用橘色在約克夏犬的面部、耳朵
和四肢暈染上一層顏色。

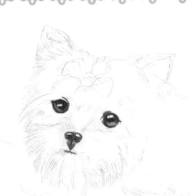

● 橘色

6 　用同樣的方法為暗部的毛髮疊加一層黑色。

8 　用橘色加深面部暗部的毛色；用同樣的方
法加深脖子下面的顏色。以紫色將小巧的
蝴蝶結顏色暈染出來。

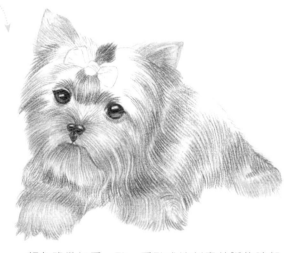

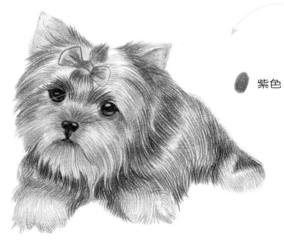

● 紫色

7 　顏色略微加重一點，重點式地刻畫前腳的暗部
顏色，務必要畫出體積感。

注意體積的塑造！

臭美的約克夏犬

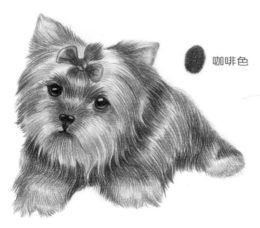

咖啡色

顏色的暈染要自然均勻。

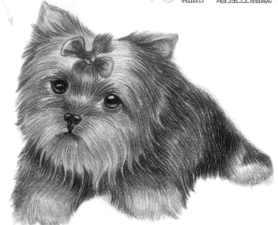

10 削尖筆，刻畫面部的暗部細節，增強立體感。

9 軀幹的毛先按照長勢、大面積地塗上一層咖啡色，再於暗部疊加一層黑色；腿部關節的顏色要畫得重一些。

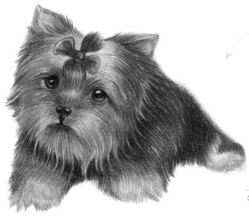

11 加重脖子底下和後部的顏色，注意筆觸的方向，刻畫出毛髮的層次感。

用淺藍色在蝴蝶結的亮部暈染一層顏色。

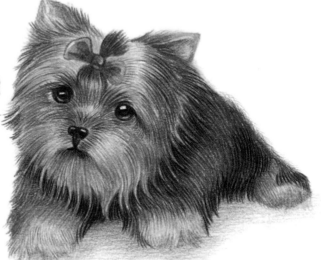

12 淺淺地畫出約克夏犬的影子，加深暗部顏色。

約克夏犬因產於英國東北部的約克郡而得名，故又稱約克郡㹴、約瑟犬、約瑟㹴。約克夏犬身材嬌小，體形僅次於吉娃娃小型犬，被毛柔滑如絲，如少女秀髮，由頭頸、軀幹傾洩而下，光彩奪目。約克夏犬的頭部常用絲帶裝飾，並擁有犬類調皮的性格和"上流貴婦人香閨"般的魅力。早在維多利亞女王時代，它就是一種時髦的寵物，深得男女老幼的喜愛，在犬界的地位十分鞏固。亦是目前世界上最受歡迎的品種之一。

　　約克夏犬是一種很吸引人的玩具型犬種。迷人又聰明，個子雖小，卻是勇敢、忠誠又富感情的犬。它生氣勃勃，衝動，勇敢，但是固執己見。友善，機警，倔強，好動，動作敏捷且輕快，對主人熱情、忠心，對於陌生人則退避三舍。它很容易和家裡的成員相處，包括貓和其他犬隻。不過很會黏人，所以在介紹其他新來的動物時，需避免它吃醋。雖然只是小小的個子，一旦打起架來，卻是毫不畏懼，從不退縮的。

淺藍色 ⋯⋯⋯
　　　　　　　用於眼睛的顏色。

咖啡色
　　　用於毛髮暗部的顏色。

用於整體毛髮的顏色　橘色
　　　　　　　　　　黑色
用於眼睛、鼻子的顏色。

紫色　用於蝴蝶結的顏色。

完成圖

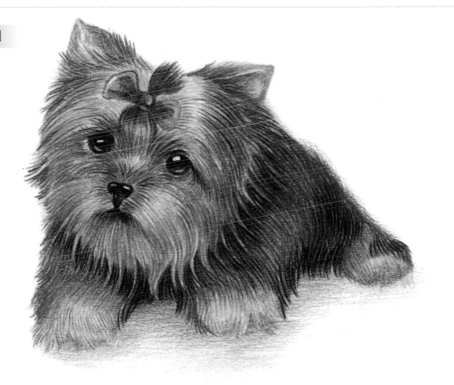

臭美的約克夏犬

犬07 吃麵條的 查理王小獵犬

　　查理王小獵犬是很古老的品種，也是一種活潑、文雅的玩具犬，既貴氣又大方；具有喜歡運動、勇敢的特點；天生的貴族氣質，顯示了真正的高貴和王室風貌。長毛小獵犬在17世紀的歐洲宮廷很常見，常出現在當時的各種油畫中，深受英王查理一世和查理二世的喜愛，因此命名為查理王小獵犬；它也是幾個世紀以來英國最流行的大眾化的玩賞犬。

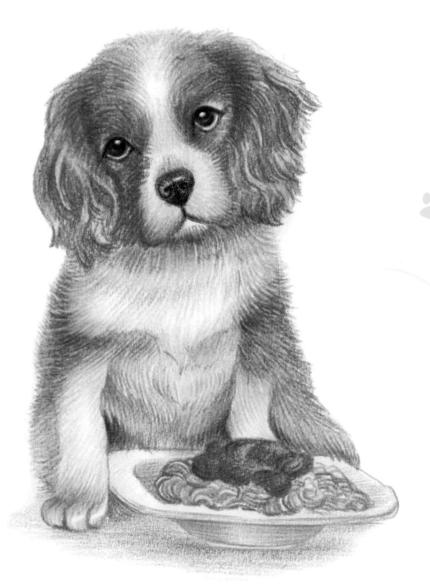

查理王小獵犬長長捲曲的耳朵看起來是不是很高貴呢？

用2B鉛筆把查理王小獵犬頭部的輪廓勾勒出來，細緻地用短線畫出頭部毛髮細節，同時也描繪眼睛、鼻子和嘴的細部，注意長耳的表現。

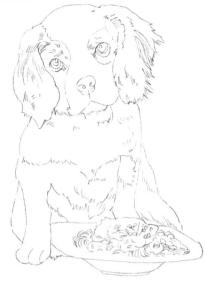

● 黑色

3 查理王小獵犬的眼睛圓圓的，用黑色畫出眼線和瞳孔的顏色，眼窩有一些淺淺的漸層，在瞳孔的周圍暈染一層橘色，眼球的高光部分留白。

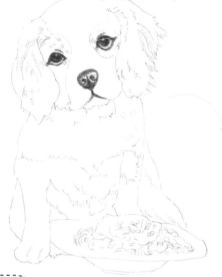

2 根據頭部輪廓的位置，把身體的輪廓勾勒出來，注意透視關係，描繪出面部輪廓。

它的鼻子很大，將黑色色鉛筆削尖，畫出鼻子的輪廓，並加深鼻孔的顏色。

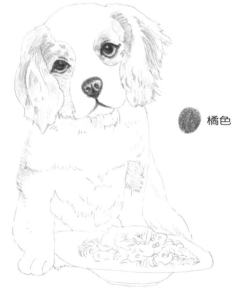

● 橘色

4 用橘色在頭部和身體鋪上第一層顏色。

番茄醬的體積也要塑造出來。

6 用同樣的方法在暗部的毛髮上疊加一層紫色；用咖啡色加深暗部，同時表現出耳朵的質感。

咖啡色

 橘紅色

 紫色

5 用橘色在面部、四肢和身軀暗部暈染一層顏色，再以橘紅色為番茄醬暈染一層顏色。

8 用同樣的方法加深脖子下面和耳廓邊緣的顏色。

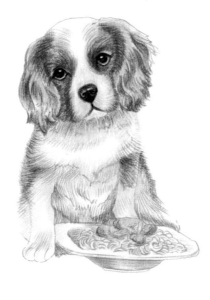

7 在面部疊加一層紫色。

 中黃色

用中黃色為面部暈染一層顏色，注意塑造出體積感。

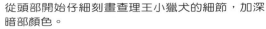

淺藍色

從頭部開始仔細刻畫查理王小獵犬的細節，加深暗部顏色。**9**

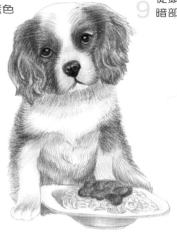

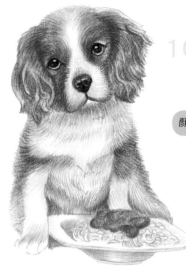

把筆削尖，刻畫面部的暗部細節，增強立體感。**10**

顏色的暈染要自然均勻。

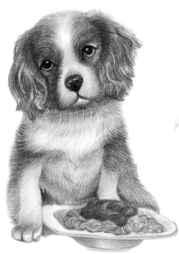

用咖啡色為腳爪勾線，加深趾縫顏色，輪廓立即鮮明起來。此外，也要加深盤子底部的顏色。**11**

暈染顏色的同時，注意體積的塑造。

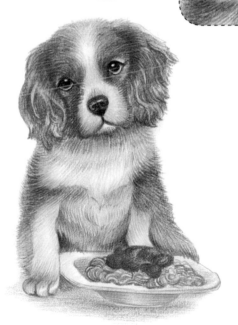

削尖筆尖，加深麵條暗部，注意筆觸的方向，刻畫出質感。**12**

吃麵條的查理王小獵犬

查理王小獵犬的原產地是英國,起源於15世紀。

查理王小獵犬是很古老的品種,也是一種活潑、文雅的玩具犬,非常華麗而且大方。具有愛運動、勇敢等特點。天然的貴族氣質,顯示了真正的高貴和王室風貌。長毛小獵犬在17世紀的歐洲宮廷很常見,常出現在當時的各種油畫中,深受英王查理一世和查理二世的喜愛,因此命名為查理王小獵犬。也是幾個世紀以來英國最流行的大眾化玩賞犬,今天在英國仍然很受歡迎,註冊數量在玩賞犬中僅次於約克夏犬。後來培育出了體型較大的衍生種,為了區別於小獵犬,命名新種為騎士查理王獵犬,並在1945年被全英養狗人俱樂部作為一個單獨的品種予以註冊承認。

它性格友善、順從、快樂,不會因為神經質或膽怯而具有攻擊性。

查理王獵犬帶有十足的貴族氣質,而且性格聰明伶俐,姿態雍容,是以查理國王的名字命名的犬種。基於上述特徵,它成為王公貴族最愛的犬種,也倍受演藝明星、名流權貴及愛犬人士的青睞。

完成圖

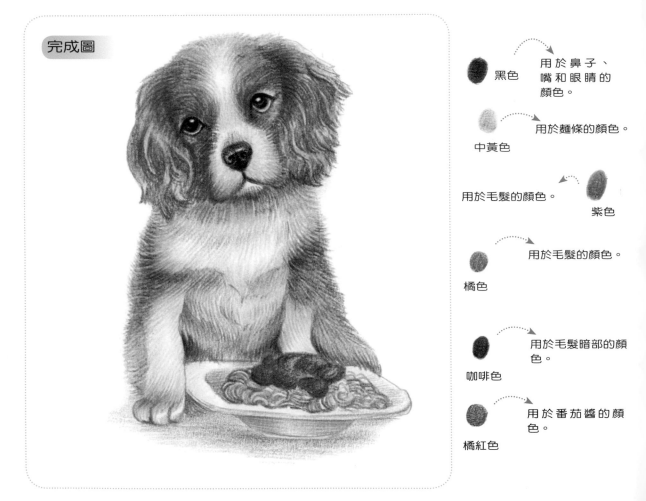

黑色 　用於鼻子、嘴和眼睛的顏色。

中黃色 　用於麵條的顏色。

用於毛髮的顏色。　紫色

橘色 　用於毛髮的顏色。

咖啡色 　用於毛髮暗部的顏色。

橘紅色 　用於番茄醬的顏色。

犬08 憨態可掬的 波密犬

波密犬是非常活躍的獵犬，有沉著的性格，非常勇敢，對陌生人多少會有警戒心。

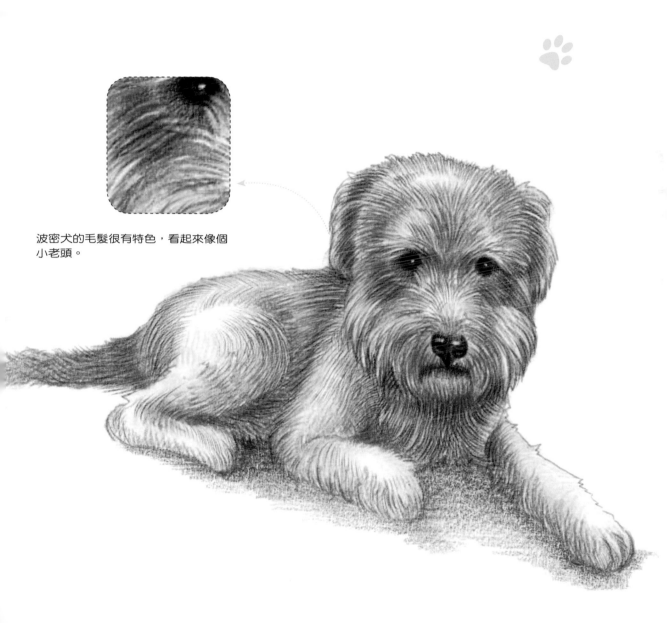

波密犬的毛髮很有特色，看起來像個
小老頭。

1 把波密犬整體的輪廓勾勒出來，細緻地用短線畫出頭部毛髮細節，同時把眼睛、鼻子和嘴的細節也畫出來。

3 把黑色色鉛筆削尖，畫出波密犬的鼻子，加深鼻孔的顏色，亮部的地方暈染一層淺藍色。

淺藍色

黑色

2 波密犬的眼睛圓圓的，畫瞳孔時要留出高光的位置，眼球的部分用黑色暈染。

注意線條的表現和疏密。

灰色

4 用灰色大致畫出整體毛髮的走向，區分出毛髮的明暗關係。

畫鼻子時要注意細小的結構。

124

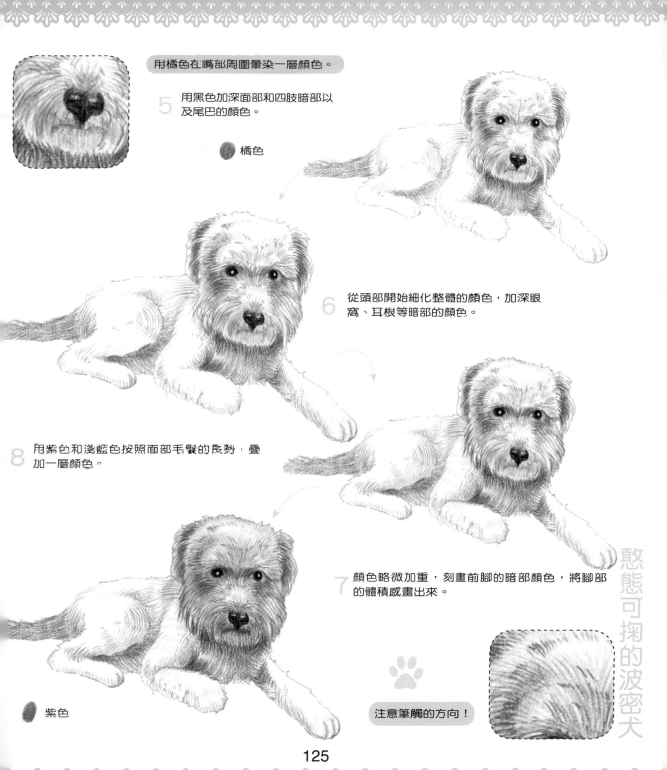

用橘色在嘴部周圍暈染一層顏色。

5 用黑色加深面部和四肢暗部以及尾巴的顏色。

● 橘色

6 從頭部開始細化整體的顏色，加深眼窩、耳根等暗部的顏色。

8 用紫色和淺藍色按照面部毛髮的長勢，疊加一層顏色。

7 顏色略微加重，刻畫前腳的暗部顏色，將腳部的體積感畫出來。

● 紫色

注意筆觸的方向！

憨態可掬的波密犬

125

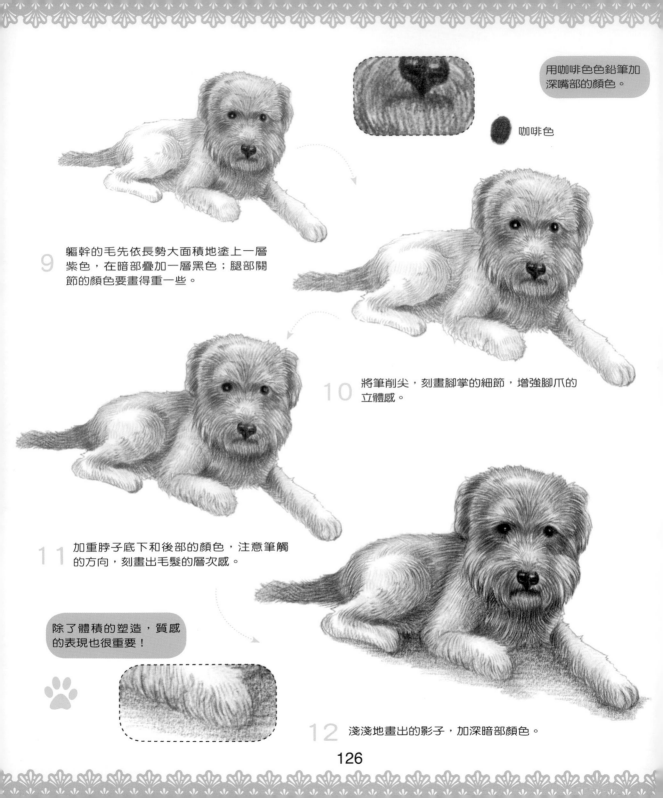

用咖啡色色鉛筆加深嘴部的顏色。

咖啡色

9 軀幹的毛先依長勢大面積地塗上一層紫色，在暗部疊加一層黑色；腿部關節的顏色要畫得重一些。

10 將筆削尖，刻畫腳掌的細節，增強腳爪的立體感。

11 加重脖子底下和後部的顏色，注意筆觸的方向，刻畫出毛髮的層次感。

除了體積的塑造，質感的表現也很重要！

12 淺淺地畫出的影子，加深暗部顏色。

波密犬原產地是匈牙利，起源於17世紀。

本品種最初的培育是用來驅趕牛群，近年來逐漸在匈牙利和其他國家成為普遍的寵物犬。它喜歡吠叫，特別是陌生人接近時，更是如此。祖先來自波利犬，是在17-18世紀由波利犬和博美狗或貴賓狗的混血形成的品種。但是它已經失去了其祖先波利犬繩索般的毛皮，取而代之的是厚實的長捲毛，而尾巴、耳朵及四肢後側的捲毛，也比較長且明顯。

該犬嗅覺發育良好。在捍衛畜群的格鬥中證明瞭它的價值。它是優秀的寵物犬，絕佳的伴侶犬和運動犬，完全可以適應戶內生活；20世紀初被承認為獨立的品種。

它是鐵利亞類型的獵犬，也適合大型動物的狩獵。嗅覺非常敏銳。與野生的猛獸和小動物爭鬥時，能發揮出真正的價值。是極好的寵物，在室內養時，充分的運動是非常必要的。

波密犬幼犬的主人，必須有充分的時間可以支配，因為這種犬是一種十分標緻優美的小型長毛犬，需要有人經常給予管理，例如它的長毛，每天都必須用豬鬃毛刷加以梳理。

淺藍色 ……→
用於毛髮的顏色。

咖啡色 ……→
用於嘴部的顏色。

用於嘴邊毛髮的顏色。 橘色

黑色
用於眼睛、鼻子的顏色。

紫色 ……→
用於毛髮的顏色。

完成圖

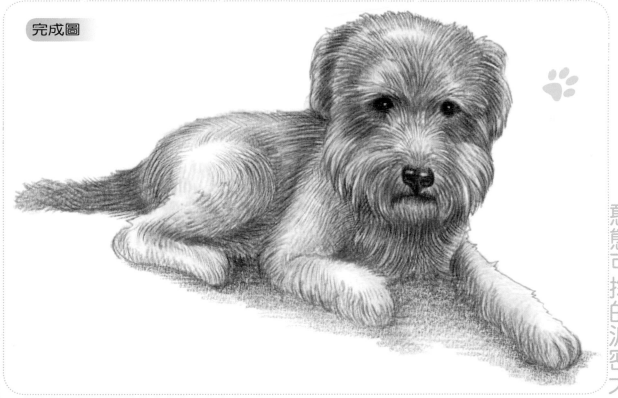

憨態可掬的波密犬

第 4 章 精緻的五官

每隻狗狗都是獨一無二的，有些狗狗的眼睛晶瑩剔透、像小寶石一般，有的則小巧可愛、惹人憐愛！

犬01 活潑好動的 哈士奇犬

　　哈士奇犬性格多變，有的極膽小，有的極暴力；進入大陸和家庭的哈士奇犬都已經失去野性，比較溫馴，是一種流行於全球的寵物犬。最大的優勢莫過於它既漂亮又冷酷的外型，幾乎每個見過它的人，都會發自內心地喜愛它！

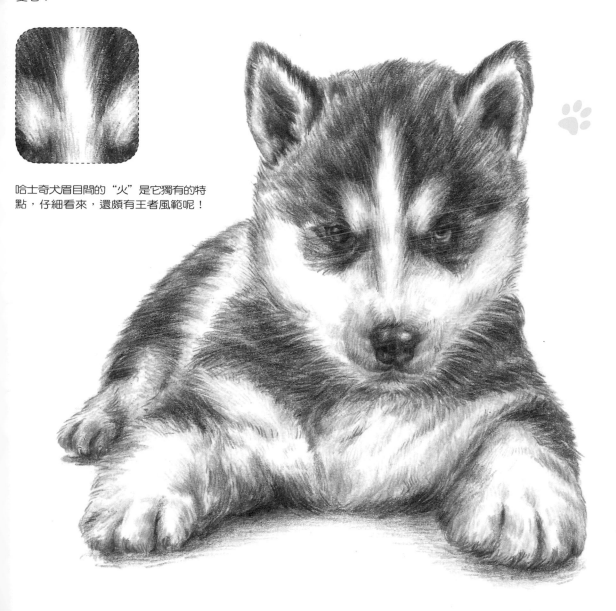

哈士奇犬眉目間的"火"是它獨有的特點，仔細看來，還頗有王者風範呢！

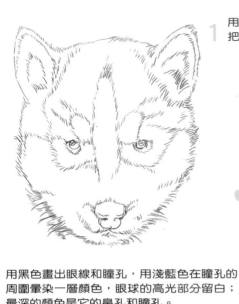

1 用2B鉛筆勾勒出頭部輪廓，細緻地用短線畫出毛的細節，把眼睛、鼻子和嘴的細節也一併畫出來。

3 用黑色畫出眼線和瞳孔，用淺藍色在瞳孔的周圍暈染一層顏色，眼球的高光部分留白；最深的顏色是它的鼻孔和瞳孔。

2 根據頭部輪廓的位置，勾畫出四肢的輪廓；注意線條的變化。

黑色

淺藍色

筆觸的方向一定要順著毛的長勢來畫，白色毛的位置可以直接留白。

灰色

注意瞳孔中央反光的刻畫。

4 用灰色為毛髮暈染第一層顏色，這層顏色十分關鍵，它決定了全身毛髮的筆觸方向。

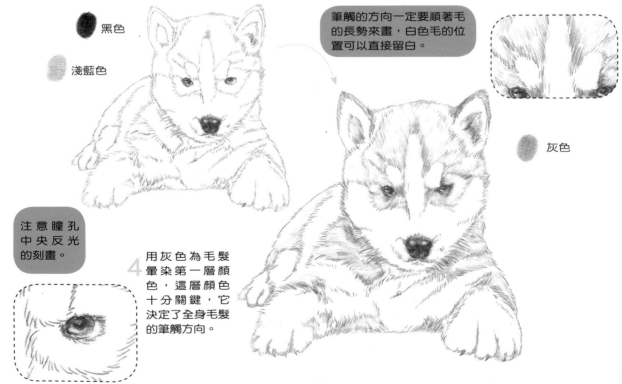

用黑色加深耳朵毛髮的顏色。

5 用灰色全面地為面部和身上添加顏色。暈染顏色的同時,請注意筆觸的方向。

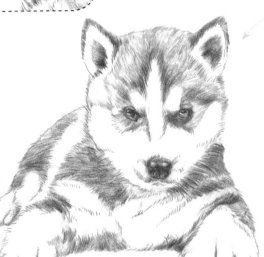

6 用同樣的方法在毛髮暗部疊加一層黑色。用黑色加深趾縫的顏色,塑造體積感。

8 用黑色加深四肢暗部毛髮的顏色,同時加深眼睛周圍的顏色。

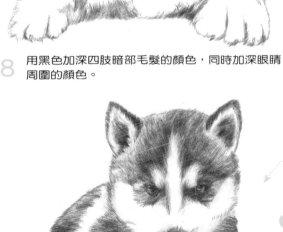

7 略微加重四肢轉折處的顏色,加強刻畫前腳的暗部,將體積感勾勒出來。

將黑色色鉛筆削尖,加深指縫的顏色。

活潑好動的哈士奇犬

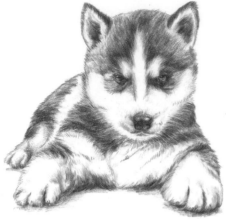

筆觸的方向一定要順著毛髮的長勢來畫！

10 用黑色在身軀和四肢疊加一層深色，全面性地加深脖子下方深色的毛色。

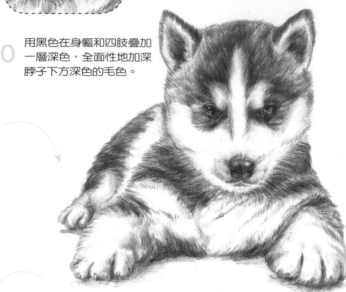

9 削尖黑色色鉛筆，仔細畫出臉部周圍的毛髮，加深鼻子和眼眶的顏色，耳朵的邊緣也要加深。

11 加重身子下面的顏色，注意筆觸的方向，刻畫出毛髮的層次感。

把筆削尖，仔細刻畫出腳掌的體積感。

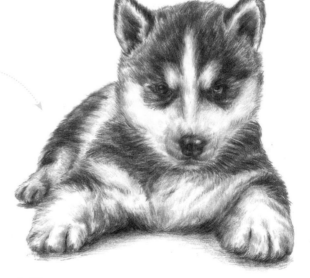

12 將筆尖削尖，用黑色加重投影顏色。

哈士奇犬起源於18世紀初，阿拉斯加的美國人最早開始知道哈士奇雪橇犬。1909年，西伯利亞哈士奇雪橇犬首次在阿拉斯加的犬賽中亮相。1930年，西伯利亞哈士奇雪橇犬俱樂部得到了美國養犬俱樂部的正式承認。西伯利亞哈士奇是原始的古老犬種，名字的由來是源自哈士奇獨特的嘶啞叫聲。

哈士奇犬的個性很活潑溫順，幾乎不會出現主動攻擊人類的現象。它喜歡玩耍，能和你玩上幾個小時而不知疲憊，甚至還意猶未盡，這些所帶來的快樂，是無法用語言來形容的。

哈士奇犬的熱情是無以比擬的，會毫不猶豫地撲向剛到家的主人。哈士奇犬吠叫的時候很少，只會在一些特殊情況下發出狼嚎的聲音，雖然晚上聽起來有點毛骨悚然，但是卻正適合了它狼般的外貌，可能有不少人認為這才是它的本性。

淺藍色
用於眼睛的顏色。

灰色
用於毛髮的顏色。

黑色
用於眼睛、鼻子的顏色，及身上暗部的毛色。

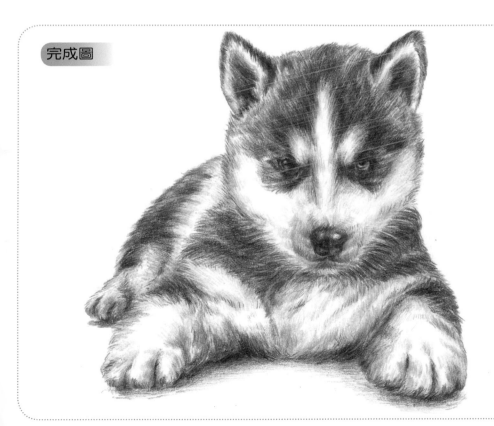

完成圖

活潑好動的哈士奇犬

犬02 聰明伶俐的 大麥町犬

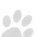

大麥町犬（Dalmatian，俗稱斑點狗，因身上的斑點而得名）是一種有斑點的、特殊的狗。在美國被認可的體形是：肩高48.5~61公分、體重19-32公斤，雌性通常要比雄性略小些。大麥町犬擁有光滑優美的肌肉，深而闊的胸部。被毛極短，白色上分布著與眾不同的散落的黑色或者褐色斑點。

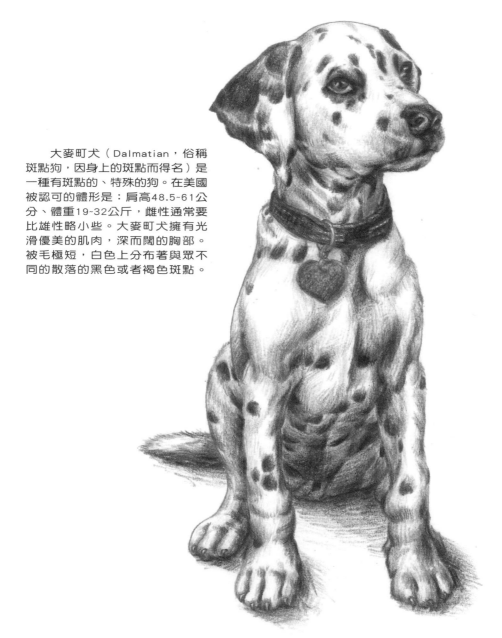

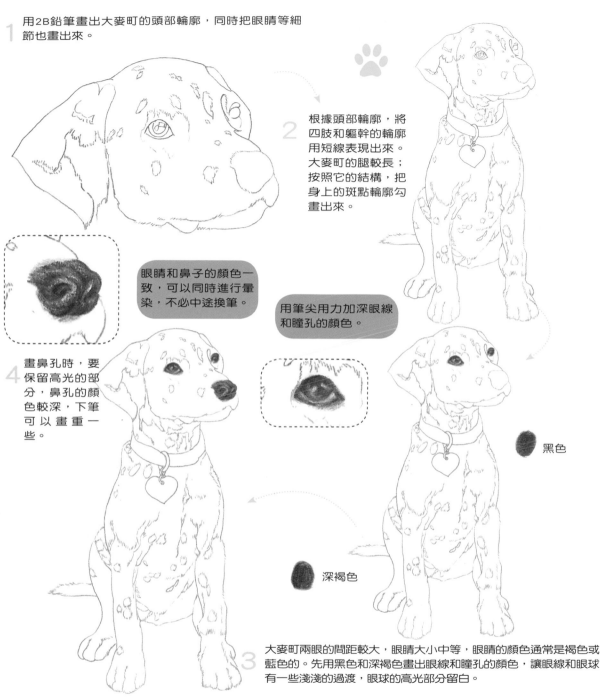

1 用2B鉛筆畫出大麥町的頭部輪廓，同時把眼睛等細節也畫出來。

2 根據頭部輪廓，將四肢和軀幹的輪廓用短線表現出來。大麥町的腿較長；按照它的結構，把身上的斑點輪廓勾畫出來。

眼睛和鼻子的顏色一致，可以同時進行暈染，不必中途換筆。

用筆尖用力加深眼線和瞳孔的顏色。

4 畫鼻孔時，要保留高光的部分，鼻孔的顏色較深，下筆可以畫重一些。

黑色

深褐色

3 大麥町兩眼的間距較大，眼睛大小中等，眼睛的顏色通常是褐色或藍色的。先用黑色和深褐色畫出眼線和瞳孔的顏色，讓眼線和眼球有一些淺淺的過渡，眼球的高光部分留白。

135

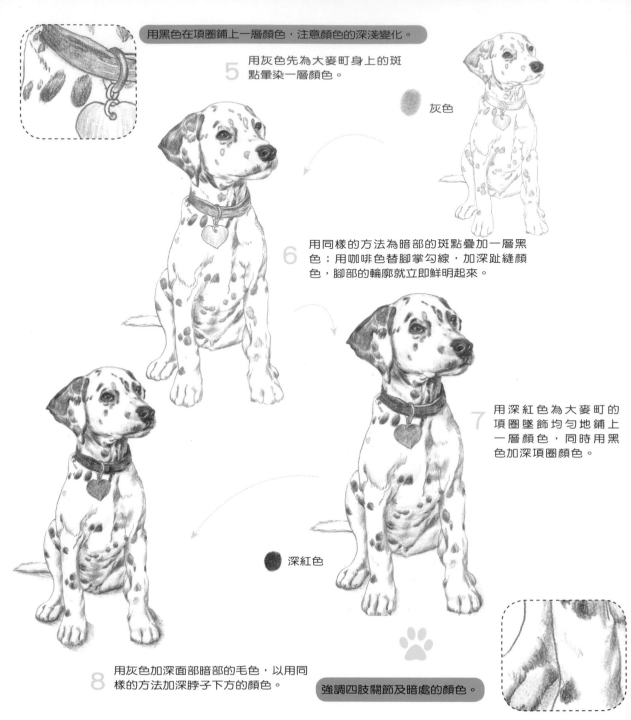

用黑色在項圈鋪上一層顏色，注意顏色的深淺變化。

5 用灰色先為大麥町身上的斑點暈染一層顏色。

灰色

6 用同樣的方法為暗部的斑點疊加一層黑色；用咖啡色替腳掌勾線，加深趾縫顏色，腳部的輪廓就立即鮮明起來。

7 用深紅色為大麥町的項圈墜飾均勻地鋪上一層顏色，同時用黑色加深項圈顏色。

深紅色

8 用灰色加深面部暗部的毛色，以用同樣的方法加深脖子下方的顏色。

強調四肢關節及暗處的顏色。

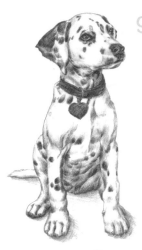

9 畫軀幹上的毛髮時，按照
生長方向大面積地塗上一
層灰色，在暗部疊加一層
黑色。腿部關節的顏色要
畫得重一些。

10 將筆尖削尖，刻畫面部的
暗部細節，增強面部的立
體感。

顏色的暈染要自然、漸層
要均勻。

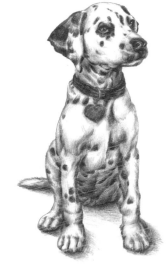

11 四肢末梢顏色略微加重一些，重點式地刻
畫前腳的暗部，畫出體積感。

項圈的體積感也要刻畫
出來。

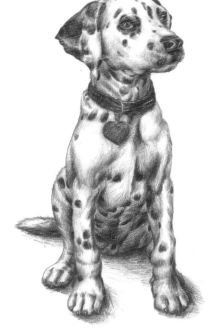

12 將筆尖削尖，加深暗部顏色，使立體感更加強烈。

大麥町犬被公認為是最優雅的品種之一，具有黑白分明的斑點，並且會呼叫人，根據古希臘的雕刻及古埃及的壁畫推測，這種狗已有數千年的歷史，有人認為其起源是埃及和印度。

該犬因受吉卜賽人的喜愛而散布整個歐洲。19世紀英國及法國的貴族把它作為馬車的護衛犬，跟在馬車的前後奔跑，有人稱其為馬車犬。被毛色彩和斑點是大麥町一個重要的判定指標之一，而任何被毛毛色，若出現黑斑和紅褐斑以外的斑點，均為劣品。

大麥町犬體型結實，精力非常旺盛，每天需要大量的運動。雖然個頭不大，但力氣不小，不適合老年人和過於忙碌的人飼養。

大麥町犬出生時是白色的，斑點會逐漸改變；幼小時身上出現輕微的斑點，隨著逐漸長大，斑點也變得明顯，並成為特有的標誌。

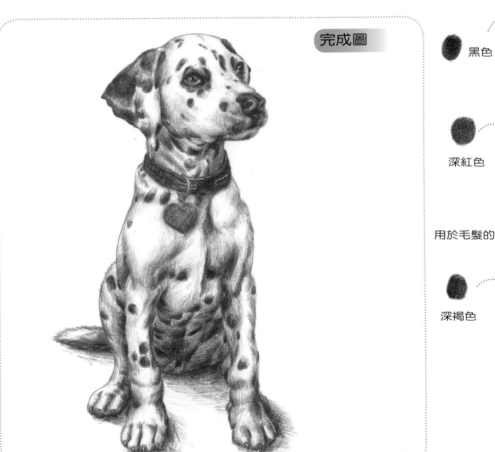

完成圖

黑色　用於鼻子、嘴和眼睛的顏色。

深紅色　用於項墜的顏色。

用於毛髮的顏色。　灰色

深褐色　用於眼睛的顏色。

犬03 身軀強壯的 英國古代牧羊犬

　　英國古代牧羊犬非常迷人，被毛豐厚、濃密、肌肉發達，身軀強壯。這些品質，結合它的活潑，使它能符合一個牧羊犬或畜牧犬的苛刻標準。因此，無缺陷是非常重要的；此外，它的吠聲非常特別。

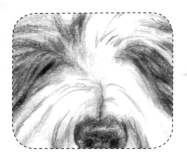

英國古代牧羊犬的眼睛其實很大，只不過整個腦袋被濃密的毛髮所覆蓋，所以不易發現。

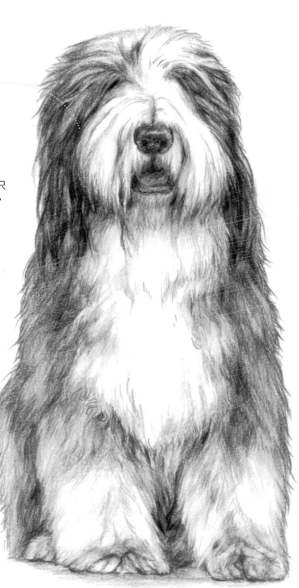

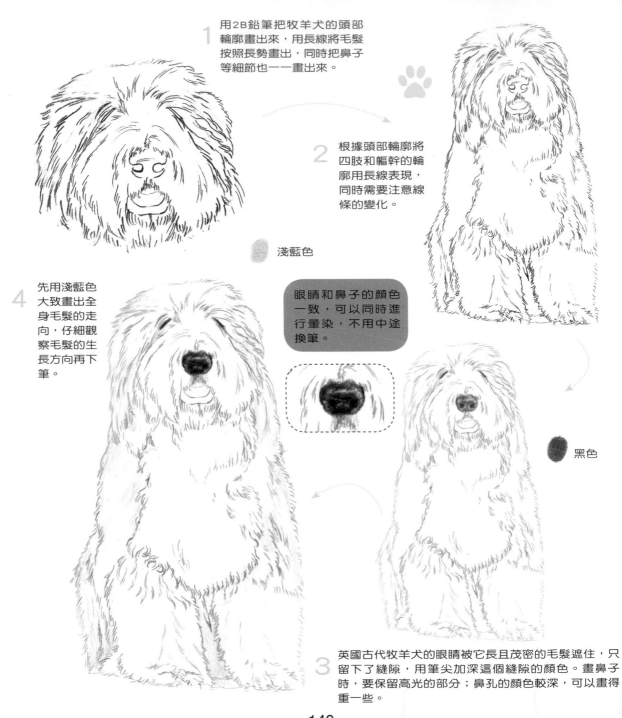

1 用2B鉛筆把牧羊犬的頭部輪廓畫出來，用長線將毛髮按照長勢畫出，同時把鼻子等細節也一一畫出來。

2 根據頭部輪廓將四肢和軀幹的輪廓用長線表現，同時需要注意線條的變化。

淺藍色

4 先用淺藍色大致畫出全身毛髮的走向，仔細觀察毛髮的生長方向再下筆。

眼睛和鼻子的顏色一致，可以同時進行暈染，不用中途換筆。

黑色

3 英國古代牧羊犬的眼睛被它長且茂密的毛髮遮住，只留下了縫隙，用筆尖加深這個縫隙的顏色。畫鼻子時，要保留高光的部分；鼻孔的顏色較深，可以畫得重一些。

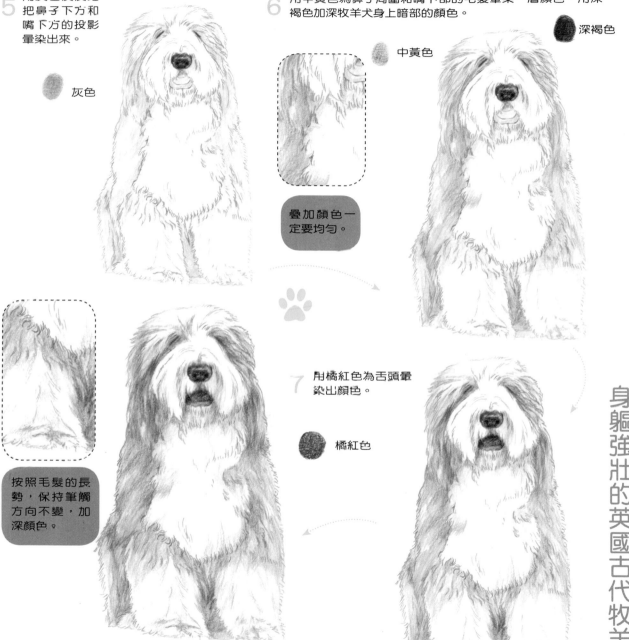

5　用灰色淡淡地把鼻子下方和嘴下方的投影暈染出來。

灰色

6　用中黃色為鼻子周圍和嘴下部的毛髮暈染一層顏色，用深褐色加深牧羊犬身上暗部的顏色。

深褐色

中黃色

疊加顏色一定要均勻。

7　用橘紅色為舌頭暈染出顏色。

橘紅色

按照毛髮的長勢，保持筆觸方向不變，加深顏色。

8　用黑色加深頭部、四肢和身軀暗部以及嘴部的顏色。

身軀強壯的英國古代牧羊犬

9 把黑色色鉛筆削尖，仔細畫出臉部周圍的毛髮，加深眼睛周圍、耳朵周圍的顏色。

10 用中黃色將全身按照毛髮的長勢疊加一層顏色，注意要體現出毛髮的層次感。

疊加顏色時，一定要注意筆觸的大小和方向。

毛的顏色不是完全相同的，四肢轉折處的顏色會略深。

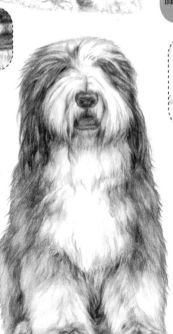

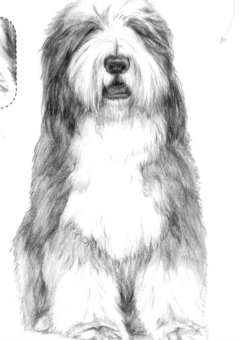

12 最後觀察畫面，用深褐色加深白色毛髮的邊緣和暗部。

11 削尖深褐色色鉛筆，加深身體毛色，脖子和腿部的陰影要畫得稍重一些。

142

英國古代牧羊犬是英國最古老的牧羊犬種之一。在古代英國西部農村地區，為了驅趕家畜到牧場，農夫們飼養這種機敏的牧羊犬。此犬的祖先融合了長鬚牧羊犬及各種歐洲牧羊犬的血統。19世紀時，古英國牧羊犬廣為農業地區使用；1873年，首次在英國展示會上公開亮相，並於明朝時期引進中國。

一支拖把、一塊地毯、一團抹布一把這些東西放在一起就可以拼湊出一隻可愛的古代牧羊犬了。這種在19世紀在市集趕牛羊、沒有尾巴的狗，有著宏亮的叫聲和昂然闊步的姿態，玩鬧起來就像隻大熊。它大概是大型長毛狗中最可愛的品種之一，一身由白色和灰色組成的蓬鬆長毛從頭到腳柔柔亮亮地披覆在身上，只露出一個黑黑的鼻頭，毛長得連眼睛都看不見了。因此，它們走路時經常會撞到柱子、桌子，好奇的人見到它們，總會想扒開它們臉上的毛，看看它們的眼睛是甚麼樣子的。而當掀開它們臉上的長毛看見那誠摯雙眼的同時，仿佛也進入了古代牧羊犬心中那片溫暖的世界。

狗狗天生有著令人驚奇的與人溝通的靈氣，古代牧羊犬也不例外。儘管我們很難看到它那雙長毛覆蓋下的眼睛，但它們豐富的肢體語言，充滿了奇特的表現能力，無需複雜的交談，就能讓我們深切感受到它們的喜怒哀樂。

完成圖

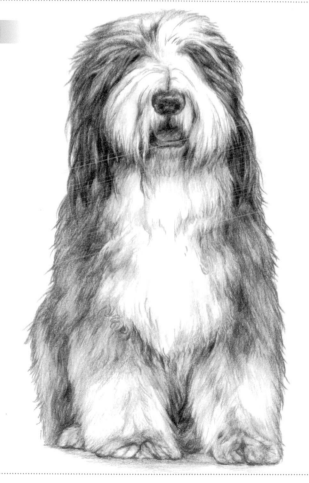

 黑色 — 用於鼻子、嘴、眼睛和毛髮的顏色。

 中黃色 — 用於毛髮的顏色。

用於舌頭的顏色。 橘紅色

用於毛髮的顏色。 灰色

 深褐色 / 用於四肢軀幹毛髮暗部的顏色。

 淺藍色 — 用於毛髮的顏色。

身軀強壯的英國古代牧羊犬

犬04 倔強的 北京犬

北京犬又稱宮廷獅子狗、京巴犬，是中國古老的犬種，已有四千年的歷史。北京犬是一種平衡良好，結構緊密的狗，前軀重而後軀輕。它有個性，表現欲強，形象酷似獅子。它代表的勇氣、大膽、自尊，更勝於漂亮、優雅或精緻。

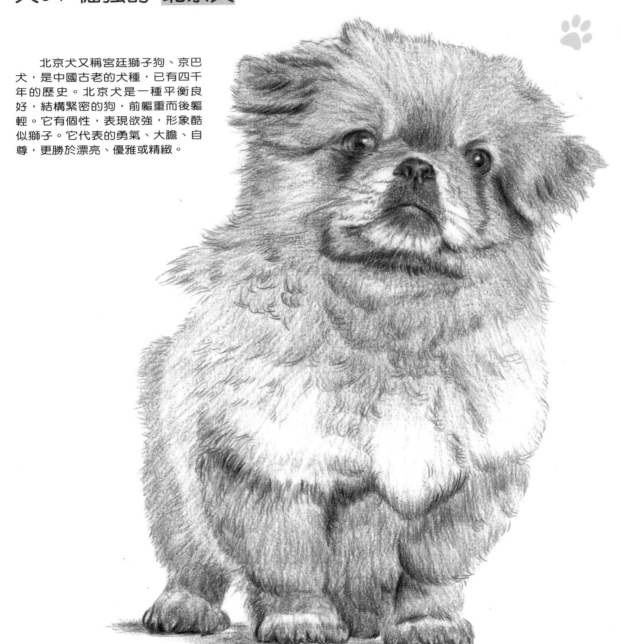

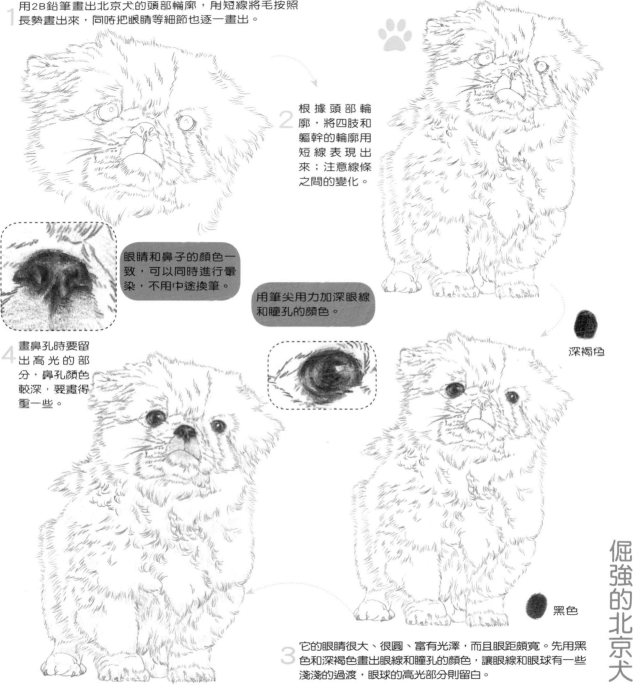

1 用2B鉛筆畫出北京犬的頭部輪廓，用短線將毛按照長勢畫出來，同時把眼睛等細節也逐一畫出。

2 根據頭部輪廓，將四肢和軀幹的輪廓用短線表現出來；注意線條之間的變化。

眼睛和鼻子的顏色一致，可以同時進行暈染，不用中途換筆。

用筆尖用力加深眼線和瞳孔的顏色。

深褐色

4 畫鼻孔時要留出高光的部分，鼻孔顏色較深，要畫得重一些。

黑色

3 它的眼睛很大、很圓、富有光澤，而且眼距頗寬。先用黑色和深褐色畫出眼線和瞳孔的顏色，讓眼線和眼球有一些淺淺的過渡，眼球的高光部分則留白。

倔強的北京犬

145

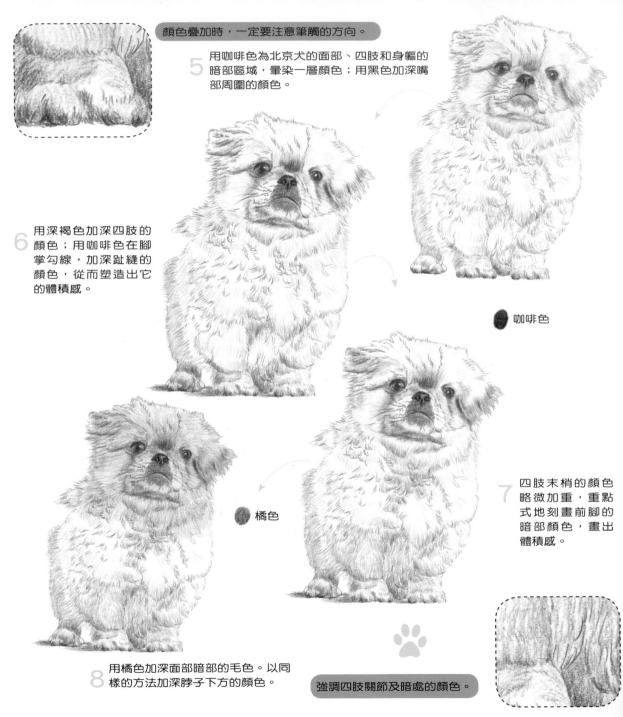

顏色疊加時，一定要注意筆觸的方向。

5 用咖啡色為北京犬的面部、四肢和身軀的暗部區域，暈染一層顏色；用黑色加深嘴部周圍的顏色。

6 用深褐色加深四肢的顏色；用咖啡色在腳掌勾線，加深趾縫的顏色，從而塑造出它的體積感。

咖啡色

橘色

7 四肢末梢的顏色略微加重，重點式地刻畫前腳的暗部顏色，畫出體積感。

8 用橘色加深面部暗部的毛色。以同樣的方法加深脖子下方的顏色。

強調四肢關節及暗處的顏色。

9 軀幹上的毛，先按照長勢大面積地塗上一層橘色，暗部再疊加一層咖啡色；腿部關節的顏色要畫得重一些。

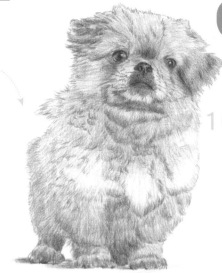

顏色的暈染要自然、漸層要均勻。

10 將筆削細，刻畫面部的暗部細節、增強面部的立體感。

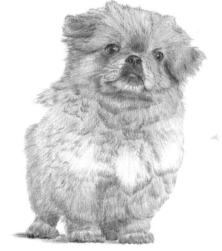

11 加重北京犬身子下方的顏色，注意筆觸的方向，刻畫出毛髮層次感。

在適當的區域不加深顏色，以表現出毛髮的光澤感。

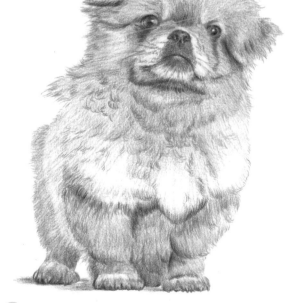

12 將筆削尖，加深暗部的顏色，讓畫面立體感更加強烈。

屈強的北京犬

北京犬又稱宮廷獅子犬，是中國古老的犬種，已有四千年的歷史。護門神 "麒麟" 就是它的化身。北京犬氣質高貴、聰慧、機靈、勇敢、倔強，性情溫順可愛，對主人極有感情，對陌生人則態度冷漠。

北京犬已成為國內最普及的陪伴觀賞寵物之一，在市民擁有的觀賞寵物中，北京犬的保有量已經達到相當的比例，保守估計為養犬總數的30%以上。其擁有者除少數專業人士外，多為普通百姓，因此除少數血統純正外，大多為混血品種。

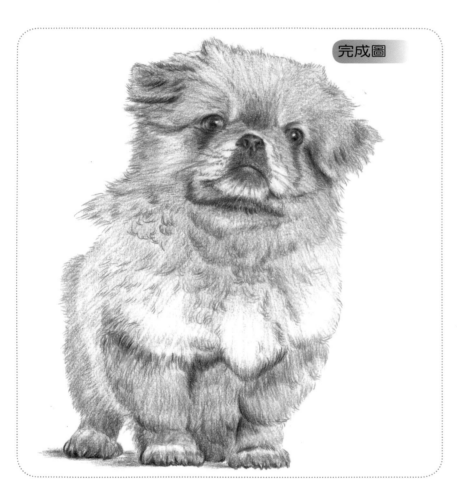

完成圖

黑色　用於鼻子、嘴和眼睛的顏色。

橘色　用於毛髮的顏色。

用於毛髮的顏色。　咖啡色

深褐色　用於眼睛、毛髮暗部的顏色。

犬05 性格溫順的 中華田園犬

　　中華田園犬即中國人所謂的土狗（也有稱為草狗、菜狗、肉狗、柴狗、笨狗），人們常因它的普遍性以及它的名字、產生鄙夷之意，其實它們樣子很可愛，若精心飼養也不會比其他犬類遜色，大家要平等地對待它哦！

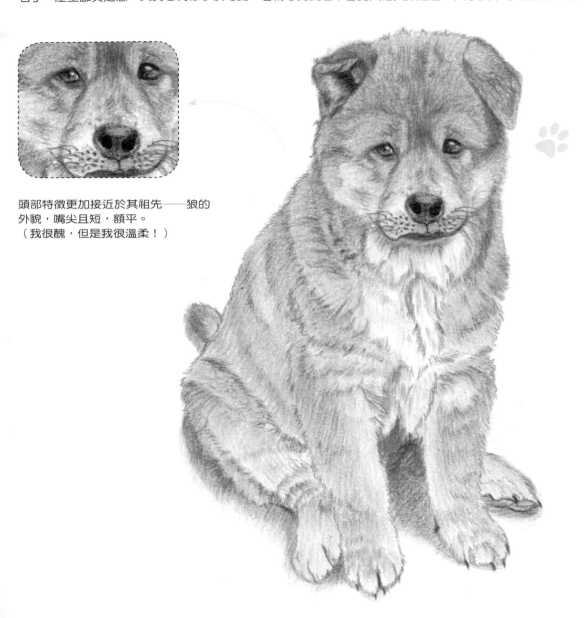

頭部特徵更加接近於其祖先──狼的
外貌，嘴尖且短，額平。
（我很醜，但是我很溫柔！）

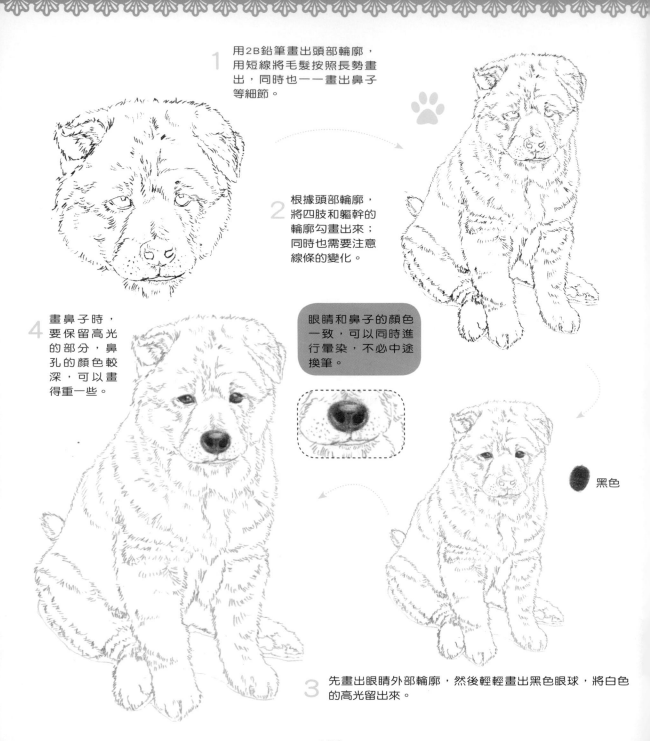

1 用2B鉛筆畫出頭部輪廓，用短線將毛髮按照長勢畫出，同時也一一畫出鼻子等細節。

2 根據頭部輪廓，將四肢和軀幹的輪廓勾畫出來；同時也需要注意線條的變化。

4 畫鼻子時，要保留高光的部分，鼻孔的顏色較深，可以畫得重一些。

眼睛和鼻子的顏色一致，可以同時進行暈染，不必中途換筆。

黑色

3 先畫出眼睛外部輪廓，然後輕輕畫出黑色眼球，將白色的高光留出來。

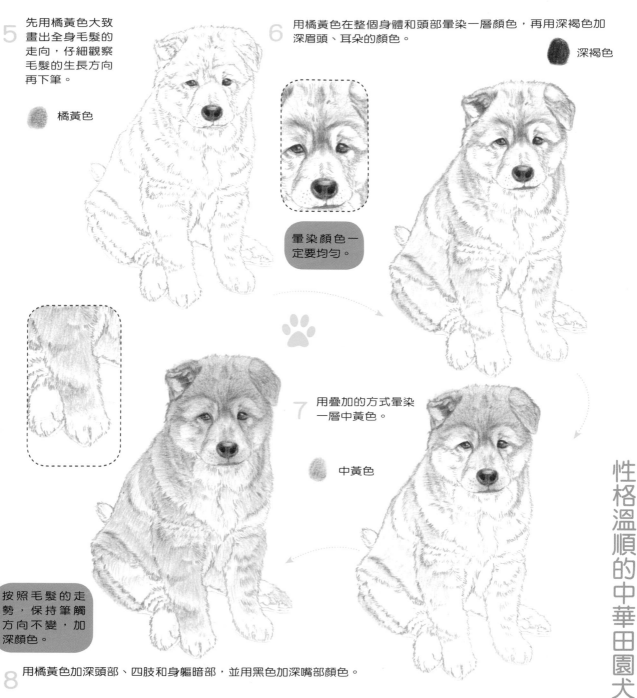

5 先用橘黃色大致畫出全身毛髮的走向，仔細觀察毛髮的生長方向再下筆。

橘黃色

6 用橘黃色在整個身體和頭部暈染一層顏色，再用深褐色加深眉頭、耳朵的顏色。

深褐色

暈染顏色一定要均勻。

7 用疊加的方式暈染一層中黃色。

中黃色

按照毛髮的走勢，保持筆觸方向不變，加深顏色。

8 用橘黃色加深頭部、四肢和身軀暗部，並用黑色加深嘴部顏色。

9 把橘黃色色鉛筆削尖，仔細畫出臉部周圍的毛髮，加深眼睛周圍、耳朵周圍的顏色。

10 用中黃色將全身按照毛髮的長勢疊加一層顏色，注意要呈現出毛髮的層次感。肚皮的顏色要略淺一些；削尖黑色色鉛筆，細細地將鬍子繪製出來。

疊加顏色時，一定要注意筆觸的大小和方向。

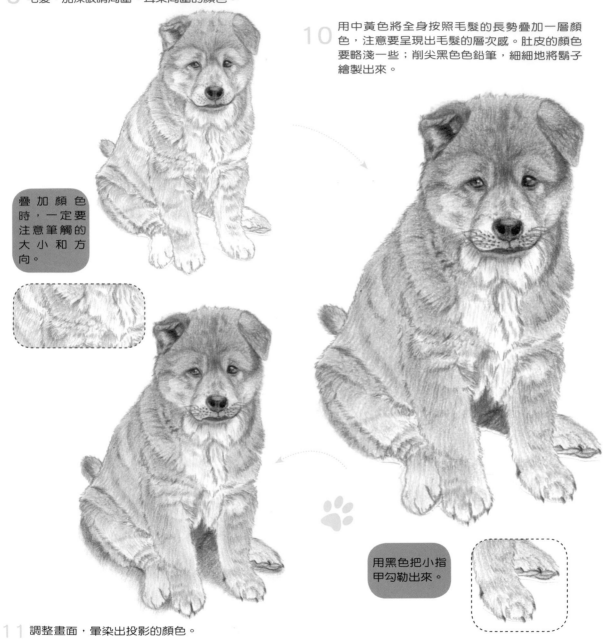

11 調整畫面，暈染出投影的顏色。

用黑色把小指甲勾勒出來。

中華田園犬是在中國經歷了幾千年、甚至上萬年的自然及人工篩選而出的犬種，據說秦始皇統一中國時，牽著的就是這種狗。在漢族民間稱為"土狗"，顧名思義就是本土本地區的狗；北方有的地方又叫"柴狗"，因為北方氣候寒冷，狗一般都會窩在柴灶或柴堆旁；江浙滬地區則一般被稱為"草狗"，因為當地的農民家中都會養一兩條這樣的狗看家作伴，而其白天主要活動範圍為草地等而得名。

不同地區之間的中華田園犬也有形態差異，但它們都有共同的主要特點。一些朋友認為田園犬地方差異很大，且因其自由繁殖、基因遺傳不穩定，似乎沒有甚麼特點，但其實仔細觀察、還是能發現其共通性。當你很隨意地認出一隻所謂"土狗"時，你就已經透過其特性來辨識田園犬了，只不過多數人沒有把這些共同特徵具體歸納出來。

完成圖

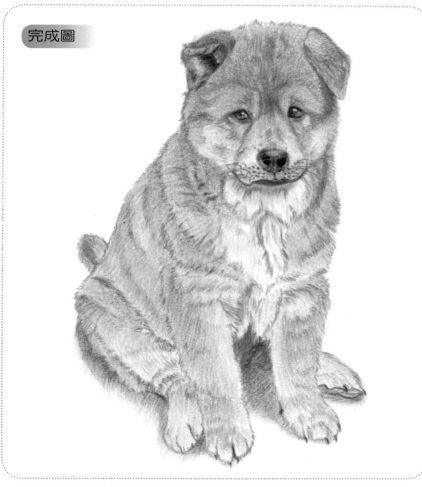

黑色　用於鼻子、嘴的顏色。

中黃色　用於毛髮的顏色。

用於毛髮的顏色　橘黃色

用於毛髮的顏色。

用於四肢軀幹毛髮暗部的顏色。

深褐色

性格溫順的中華田園犬

犬06 喜歡奔跑的 米格魯犬

　　米格魯犬是世界名犬之一，在分類上屬於狩獵犬。經常在美國、日本的最受歡迎犬種排名中，名列前茅，而每年的歡迎度也一直上昇。標準外形：頭部呈大圓頂的形狀，大眼睛，廣闊的長垂耳，肌肉結實的軀體，粗尾。毛質和毛色：濃密生長的短硬毛，毛色有白、黑及棕黃色等顏色。

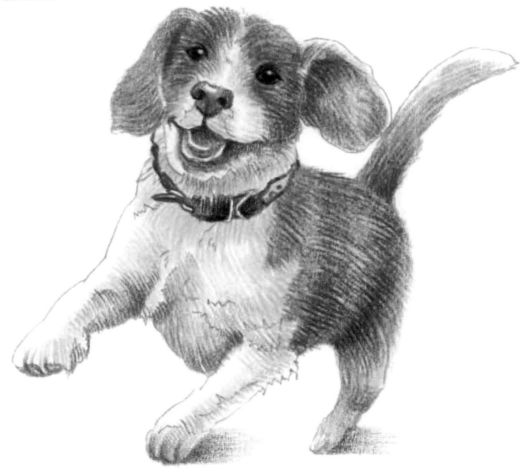

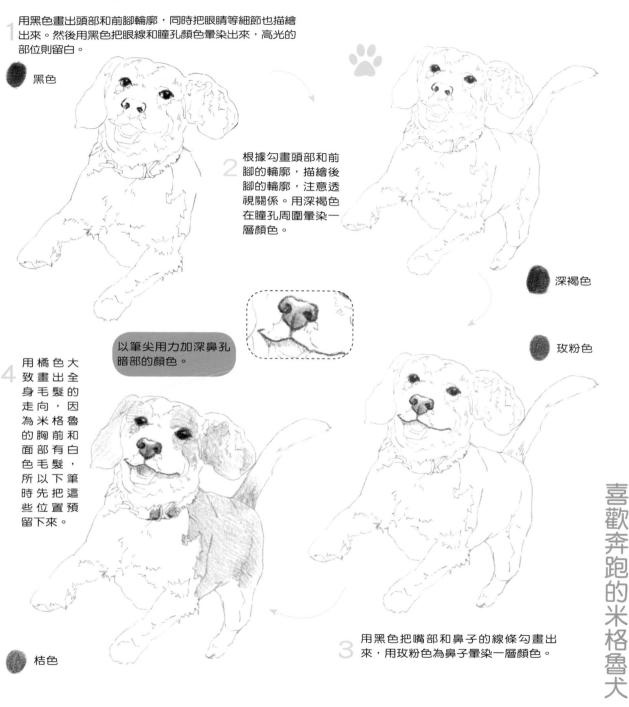

1 用黑色畫出頭部和前腳輪廓,同時把眼睛等細節也描繪出來。然後用黑色把眼線和瞳孔顏色暈染出來,高光的部位則留白。

黑色

2 根據勾畫頭部和前腳的輪廓,描繪後腳的輪廓,注意透視關係。用深褐色在瞳孔周圍暈染一層顏色。

深褐色

玫粉色

以筆尖用力加深鼻孔暗部的顏色。

4 用橘色大致畫出全身毛髮的走向,因為米格魯的胸前和面部有白色毛髮,所以下筆時先把這些位置預留下來。

桔色

3 用黑色把嘴部和鼻子的線條勾畫出來,用玫粉色為鼻子暈染一層顏色。

喜歡奔跑的米格魯犬

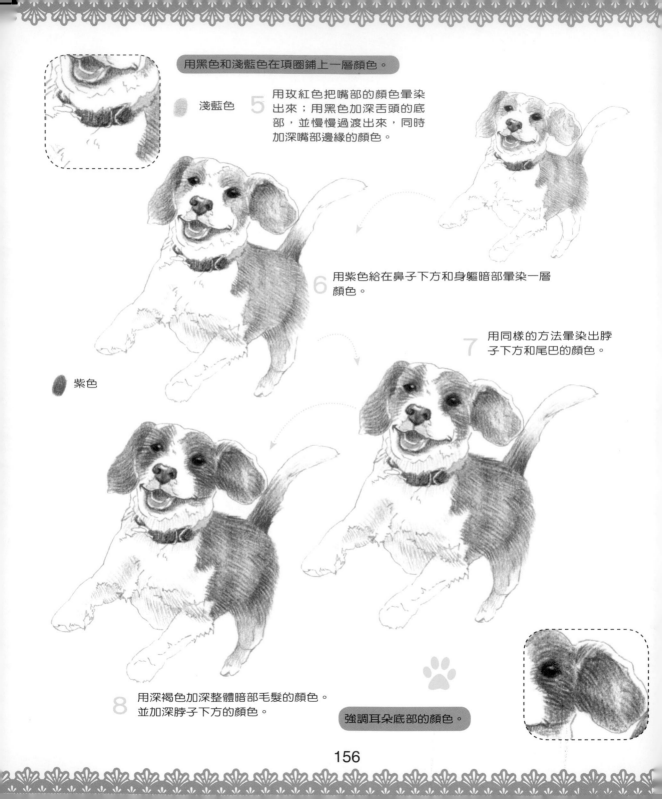

用黑色和淺藍色在項圈鋪上一層顏色。

淺藍色

5　用玫紅色把嘴部的顏色暈染出來；用黑色加深舌頭的底部，並慢慢過渡出來，同時加深嘴部邊緣的顏色。

6　用紫色給在鼻子下方和身軀暗部暈染一層顏色。

7　用同樣的方法暈染出脖子下方和尾巴的顏色。

紫色

8　用深褐色加深整體暗部毛髮的顏色。並加深脖子下方的顏色。

強調耳朵底部的顏色。

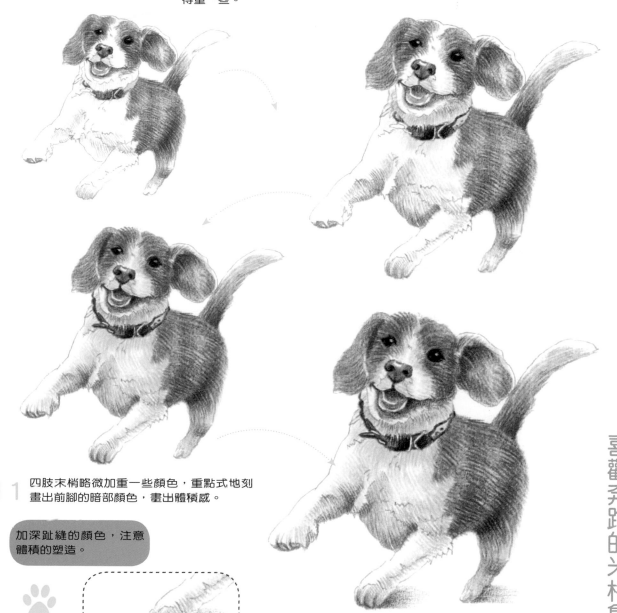

9 用橘色加深身上暗部毛髮的顏色，腿部關節的顏色要畫得重一些。

10 將筆削尖，刻畫面部的暗部細節，增強面部立體感。

11 四肢末梢略微加重一些顏色，重點式地刻畫出前腳的暗部顏色，畫出體積感。

加深趾縫的顏色，注意體積的塑造。

12 將筆尖削尖，加深暗部的顏色，讓畫面立體感更加明確。

喜歡奔跑的米格魯犬

相傳米格魯犬與英國皇室的淵源頗深，約在16-17世紀時期，英國正值狩獵風潮，英國皇室養育了許多名犬以配合皇家出遊打獵，而短小精悍的米格魯犬被訓練成專門狩獵的小型獵犬，而小型獵物中又以兔子最為靈敏與珍貴，因此兔子經常是米格魯犬獵捕的主要對象。也因米格魯犬獵捕兔子成果驚人，因此被冠上"兔子殺手"的稱號。後來狩獵風潮逐漸退去，米格魯犬開始轉型成為家庭犬。活潑好動的米格魯犬在成為家庭犬之初並不太受歡迎，因為它太過好動、難以馴服，但後來在專業訓狗人士與獸醫的幫助下，逐漸適應人類的家庭生活，最終成為家庭犬的一份子。

米格魯犬由於體形較小，易於馴服和抓捕，有"動如風，靜如松"之稱。外型可愛，性格開朗，動作惹人憐愛，活潑，反應快，對主人極富感情，善解人意，吠聲悅耳，日漸受到人們的歡迎而成為家庭犬。但由於米格魯犬成群時喜歡吠叫、吵鬧，所以家庭飼養最好只養一隻，以糾正其喜歡吠叫的壞毛病。

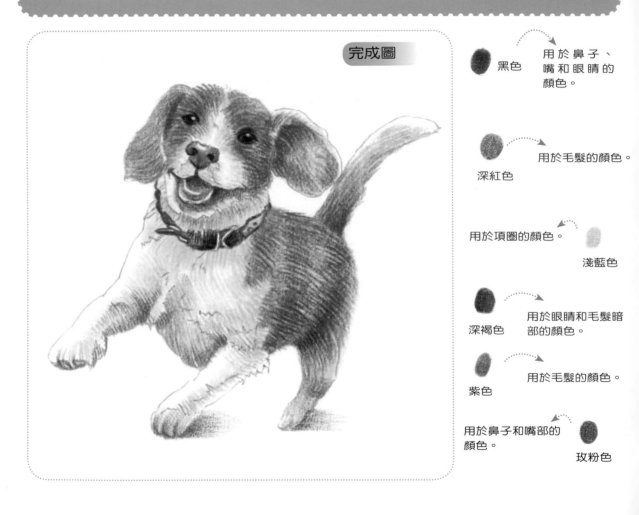

完成圖

黑色　用於鼻子、嘴和眼睛的顏色。

深紅色　用於毛髮的顏色。

用於項圈的顏色。　淺藍色

深褐色　用於眼睛和毛髮暗部的顏色。

紫色　用於毛髮的顏色。

用於鼻子和嘴部的顏色。　玫粉色

犬07 小豆眼的 喜樂蒂牧羊犬

喜樂蒂牧羊犬原產蘇格蘭，因產地原因得名Shetland sheepdog，簡稱shelti（喜樂蒂）。在古代，喜樂蒂牧羊犬是非常好的牧羊犬，耐寒、體力好、視野寬闊、忠實、聰明、可靠，使用範圍非常廣。喜樂蒂牧羊犬誕生已有百年的歷史，是日本最受歡迎的犬種之一，主要分布於英國和北美。人們認為它是蘇格蘭柯利犬與斯皮茨犬（北歐漁人的伙伴）交配而成的；也有人認為喜樂蒂牧羊犬起源於查理王小獵犬。

喜樂蒂犬圓圓的小眼睛看起來
非常溫馴，趕緊畫一隻吧！

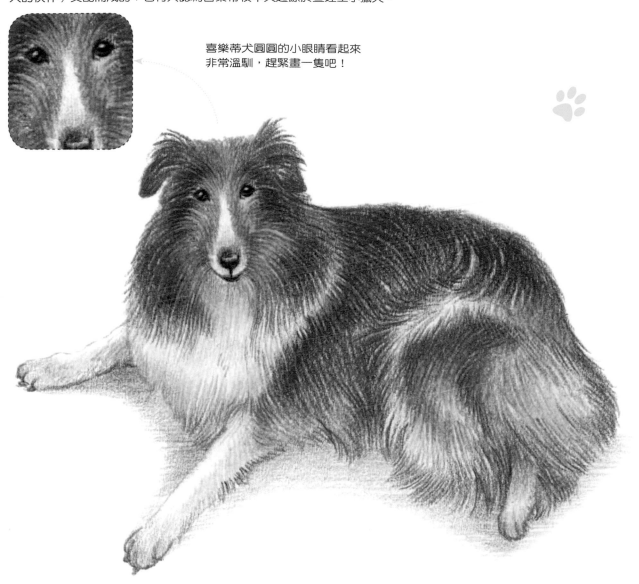

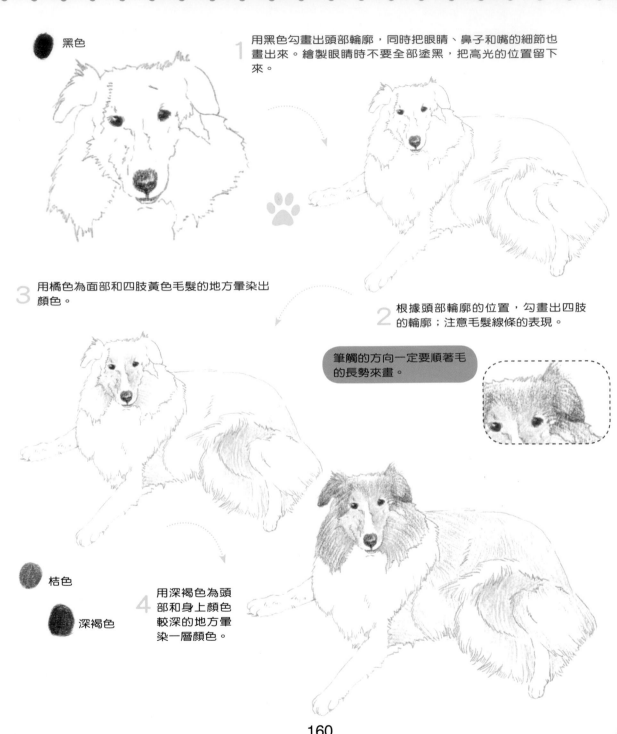

黑色

用黑色勾畫出頭部輪廓，同時把眼睛、鼻子和嘴的細節也畫出來。繪製眼睛時不要全部塗黑，把高光的位置留下來。

1

用橘色為面部和四肢黃色毛髮的地方暈染出顏色。

3

根據頭部輪廓的位置，勾畫出四肢的輪廓；注意毛髮線條的表現。

2

筆觸的方向一定要順著毛的長勢來畫。

桔色

深褐色

用深褐色為頭部和身上顏色較深的地方暈染一層顏色。

4

把握好線條的疏密關係。

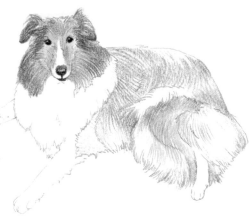

5 用橘色淺淺地在脖子底下暈染一層顏色。

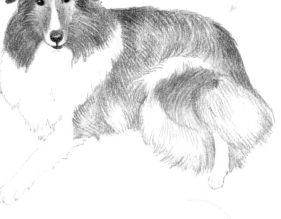

6 用同樣的方法為暗部的毛色疊加一層深褐色，加強畫面的對比關係。

8 用黑色加深面部和背部毛髮的暗部顏色，同時用黑色把趾縫的顏色暈染出來。

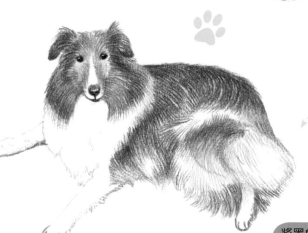

7 略微加重四肢轉折處的顏色，重點刻畫背部的暗部顏色，把體積感畫出來。

將黑色色鉛筆削尖，畫出趾縫的深色。

小豆眼的喜樂蒂牧羊犬

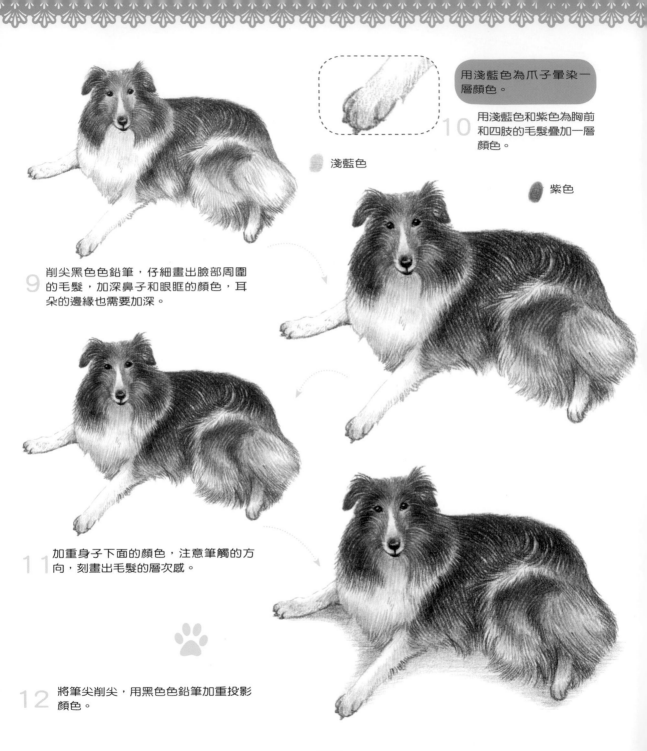

用淺藍色為爪子暈染一層顏色。

10 用淺藍色和紫色為胸前和四肢的毛髮疊加一層顏色。

淺藍色

紫色

9 削尖黑色色鉛筆，仔細畫出臉部周圍的毛髮，加深鼻子和眼眶的顏色，耳朵的邊緣也需要加深。

11 加重身子下面的顏色，注意筆觸的方向，刻畫出毛髮的層次感。

12 將筆尖削尖，用黑色色鉛筆加重投影顏色。

喜樂蒂牧羊犬不太喜歡改變生活習性，如果它們認定了一個地方睡覺，通常都不願再換地方睡；其他方面也一樣，也有人叫喜樂蒂牧羊犬為矮腳蘇格蘭牧羊犬(Dwarf Scottch Shepherd)，當然，喜樂蒂牧羊犬不可能像臘腸狗那麼矮。喜樂蒂牧羊犬的骨骼要比蘇格蘭牧羊犬輕得多，也細得多，如果腿太長，非常容易骨折。它的視野非常開闊，是非常優秀的伴侶犬。

喜樂蒂總是會在任何時間給你出其不意的驚喜，喜樂蒂最喜歡與主人們握手，這是喜樂蒂向你索要食物的方法哦！很多狗都會握手這個動作，這是很多喜樂蒂犬在學習時，最快也是最先能掌握的動作。

淺藍色 ┈┈> 用於亮部毛髮的顏色。

紫色 ┈┈> 用於毛髮的顏色。

橘色 ┈┈> 用於毛髮的顏色。

深褐色 用於身上暗部毛髮的顏色。

黑色 用於眼睛、鼻子的顏色，以及身上暗部的毛色。

完成圖

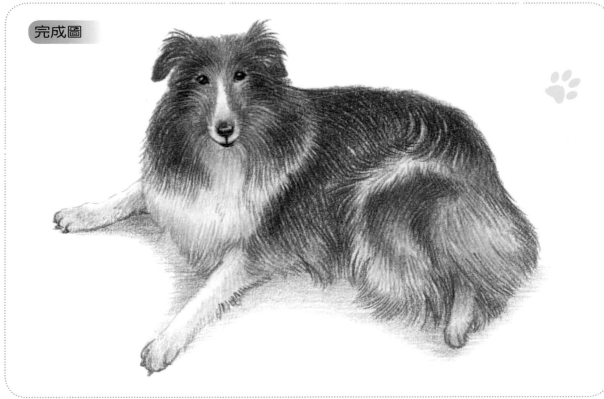

小豆眼的喜樂蒂牧羊犬

第 5 章 生活用品

欣賞完可愛的狗狗之後，讓我們更近一步走入它們的世界，看看它們生活的環境吧。

用品01 溫暖的 小窩

　　從狗狗出生到長大，主人們都會為它購置各種各樣的小窩。狗狗躺在溫馨的小窩裡玩耍、睡覺，心情好得不得了。我們也試著畫一個溫暖的小窩吧！

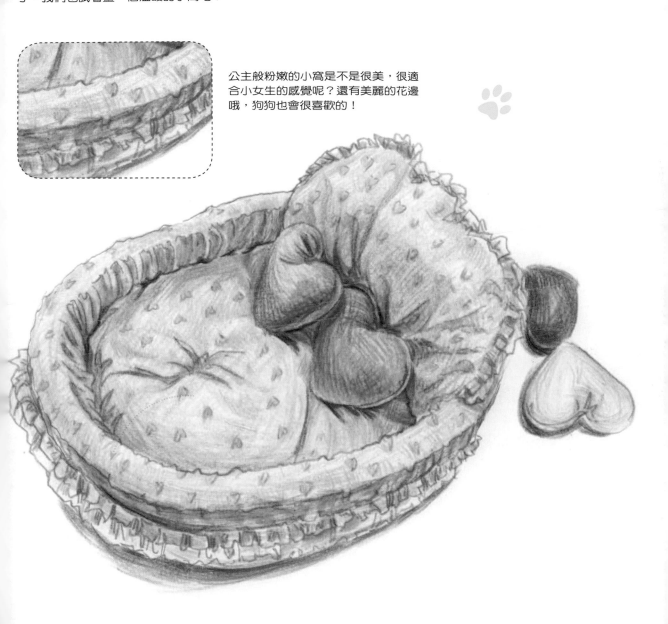

公主般粉嫩的小窩是不是很美，很適合小女生的感覺呢？還有美麗的花邊哦，狗狗也會很喜歡的！

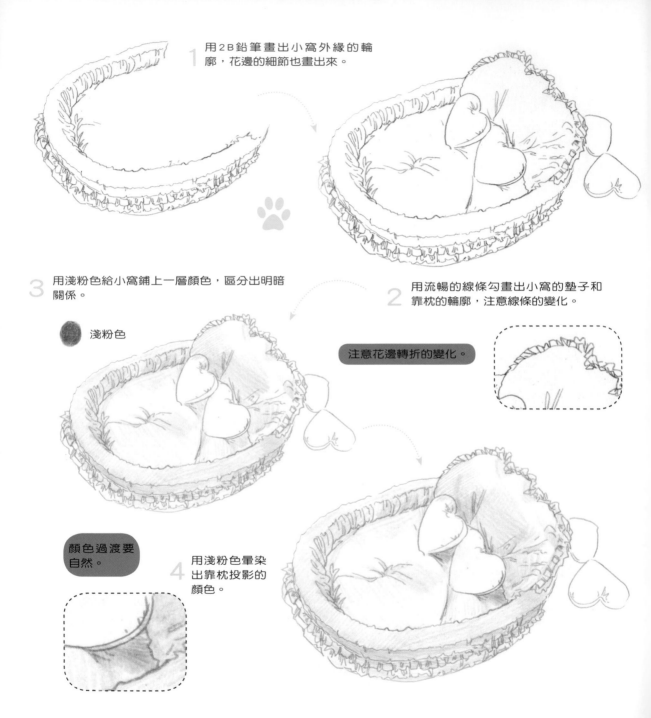

1 用2B鉛筆畫出小窩外緣的輪廓,花邊的細節也畫出來。

3 用淺粉色給小窩鋪上一層顏色,區分出明暗關係。

● 淺粉色

2 用流暢的線條勾畫出小窩的墊子和靠枕的輪廓,注意線條的變化。

注意花邊轉折的變化。

顏色過渡要自然。

4 用淺粉色暈染出靠枕投影的顏色。

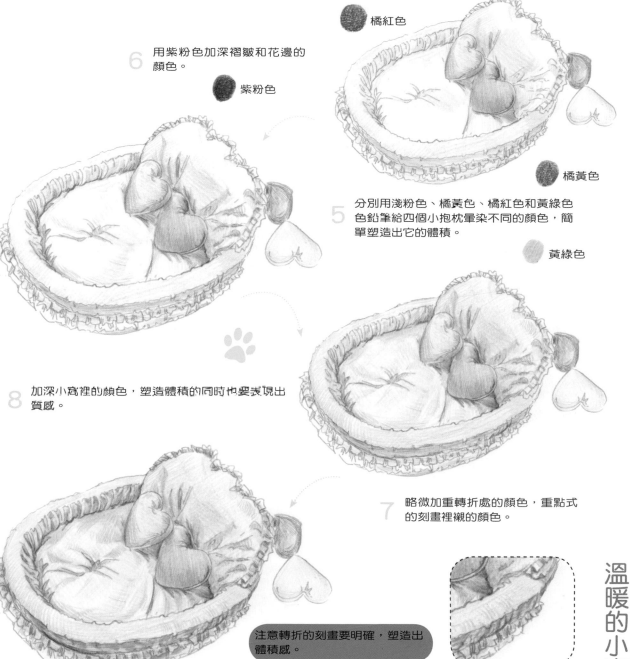

用紫粉色加深褶皺和花邊的
顏色。

6

橘紅色

紫粉色

分別用淺粉色、橘黃色、橘紅色和黃綠色
色鉛筆給四個小抱枕暈染不同的顏色，簡
單塑造出它的體積。

5

橘黃色

黃綠色

加深小窩裡的顏色，塑造體積的同時也要表現出
質感。

8

略微加重轉折處的顏色，重點式
的刻畫裡襯的顏色。

7

注意轉折的刻畫要明確，塑造出
體積感。

溫暖的小窩

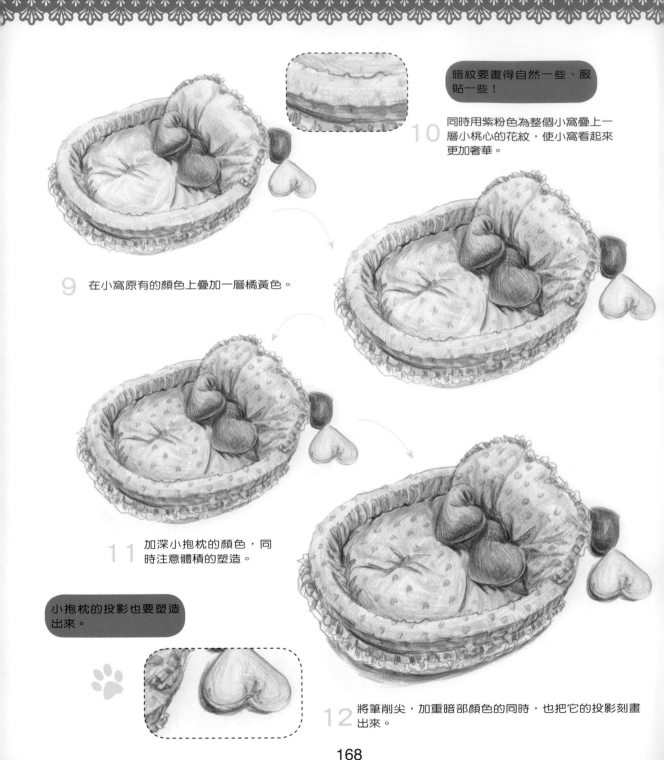

暗紋要畫得自然一些、服貼一些！

10 同時用紫粉色為整個小窩疊上一層小桃心的花紋，使小窩看起來更加奢華。

9 在小窩原有的顏色上疊加一層橘黃色。

11 加深小抱枕的顏色，同時注意體積的塑造。

小抱枕的投影也要塑造出來。

12 將筆削尖，加重暗部顏色的同時，也把它的投影刻畫出來。

棉狗窩：尺寸一般比較小，適用於室內小型犬使用。

塑料狗窩：通常也比較小，適用於室內小型犬，不宜在戶外使用，以免因為溫度因素，造成龜裂，而且結實程度、保溫和環保也是個問題。

木製狗窩：木材作為一種永恆的建材，有節能、環保、保溫、穩定性高、冬暖夏涼等特點。測試結果顯示，150公釐厚的木結構墙體，其保溫能力相當於610公釐厚的磚墻。木製狗屋在戶外、室內使用兩相宜，如果在戶外使用，務必要求狗屋經過防腐、防水處理，使用壽命在5年左右。

鐵製狗窩，磚製狗窩：這類狗窩通常是自行製行的比較多。

淺粉色
用於小窩的顏色。

紫粉色
用於小窩暗部和花紋的顏色。

橘紅色
用於小抱枕的顏色。

橘黃色
用於小抱枕的顏色。

黃綠色
用於小抱枕的顏色。

完成圖

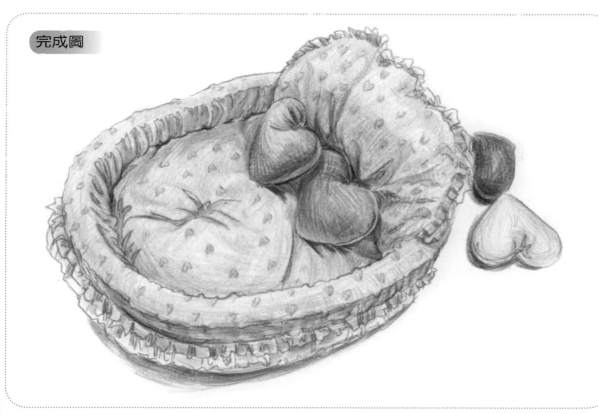

溫暖的小窩

用品02 可愛的 飯碗

　　飯碗是飼養寵物不可或缺的用具，而且一定會買一個或好幾個飯碗給可愛的寶貝們。狗寶貝們用這個飯碗吃飯和喝水，還可分不同的型號呢；市面上賣的種類、花樣也很多，主人可以根據自己的喜好，購買飯碗給自己的寶貝使用！

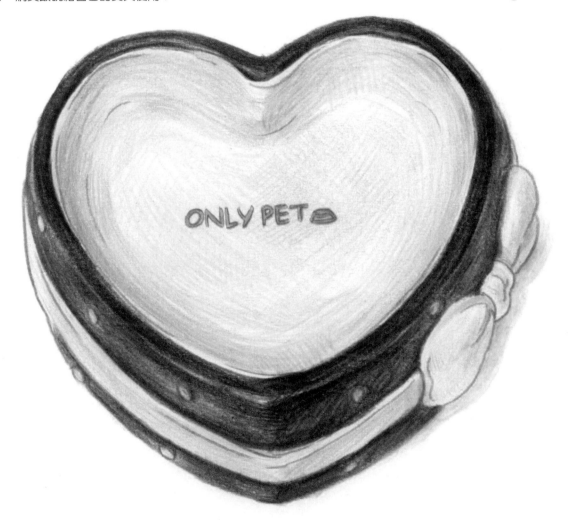

1 這個飯碗的形狀呈心形，用鉛筆將內輪廓勾畫出來；
注意透視關係。

2 根據內輪
廓勾畫出外輪
廓，注意細
節的表現。

注意線條的方向和長
短的變化。

🐾

暈染顏色時注意體積
的塑造。

淺藍色

4 用黑色暈染出飯碗外面的顏色，邊緣的顏
色應略重一些。

● 黑色

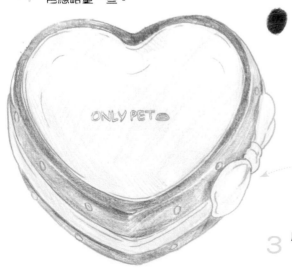

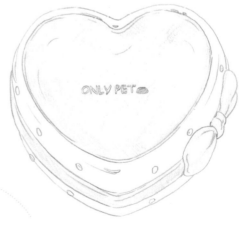

3 用淺藍色為飯碗內外的花紋暈染一層顏色。

可愛的飯碗

轉折處的顏色略重一些。

5 按照第一層的筆觸方向加深
內壁的顏色。

6 用黑色加深外壁的顏色,飯碗的輪廓立即
鮮明起來。

7 飯碗內部轉折處的顏色略重一
些;注意顏色的過渡和進深感的
刻畫。

8 用淺藍色加深蝴蝶結的顏色,塑造出
它的體積。

顏色過渡要自然。

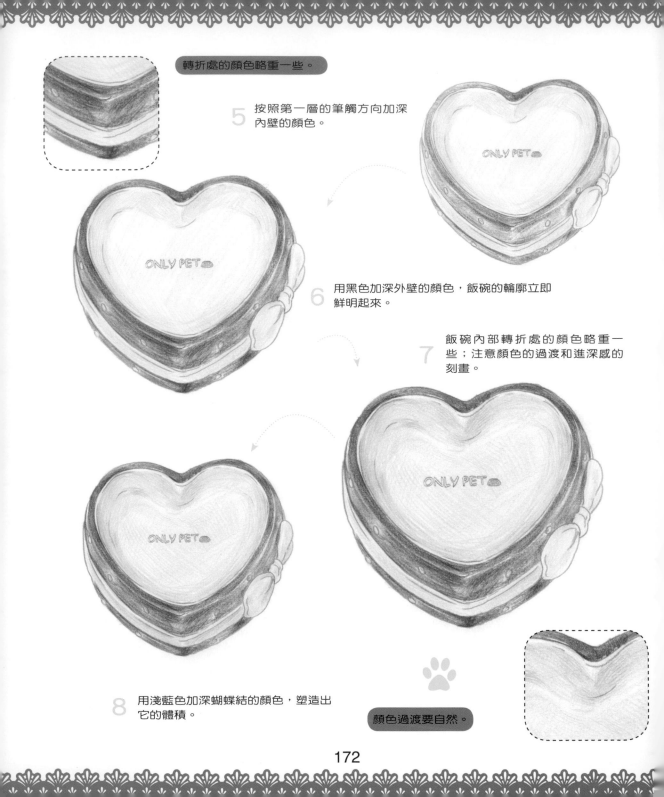

9 繼續用黑色加深外輪廓的顏色，注意畫面中的近實遠虛。

同時表現出塑料的質感！

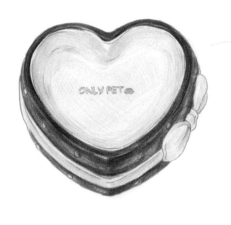

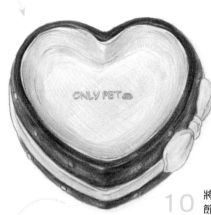

10 將筆削尖，刻畫暗部細節，增強整體的立體感。

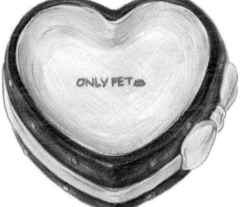

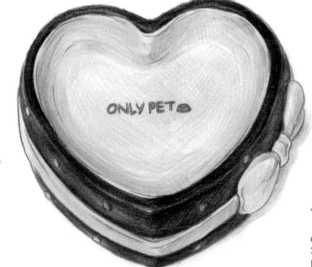

11 用鈷藍色為飯碗裡的字暈染上一層顏色。

重點刻畫顏色交接處的顏色。

 鈷藍色

12 調整畫面的黑白灰關係，用橡皮擦擦出亮部區域，加強對比關係。

可愛的飯碗

要確保狗狗的健康，就要選用好的飯碗，市面上有許多選擇，花樣也很多元，主人一定要擦亮眼睛，不要只想著選用樣子好看的，一定要兼顧實用性和安全性。選塑料飯碗時，一定要選質量好一些、異味少的飯碗。因為狗狗是直接使用的，有的時候還會叼起來，所以安全係數一定要高。

 黑色　用於鼻子、嘴和眼睛的顏色。

 淺藍色　用於毛髮的顏色。

用於毛髮的顏色。 鈷藍色

完成圖

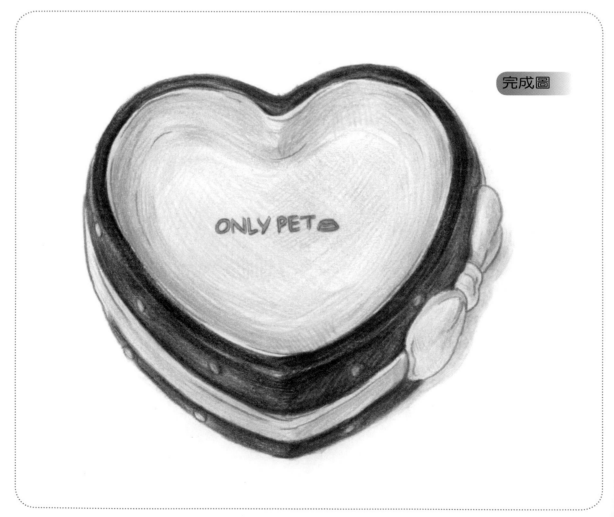

ONLY PET

用品03 美麗的 項圈

　　這是由皮革加工成的寵物項圈，其作用是為了保護、控制與牽引寵物。該產品最大的優點是由進口尼龍材質製成，色彩艷麗，手感極佳。同時可以根據主人的要求，進行特殊固色、提花、熱轉印、柔化等處理。

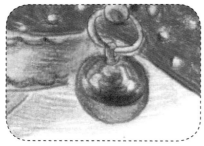

在項圈上掛個小鈴鐺，就可以追蹤到
狗狗的蹤跡啦！

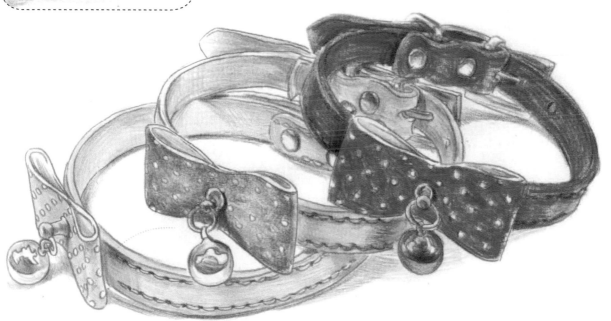

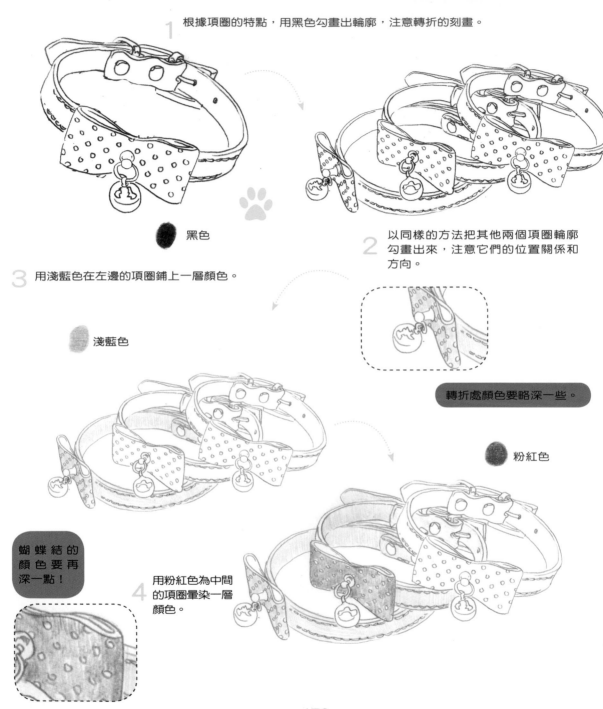

1 根據項圈的特點，用黑色勾畫出輪廓，注意轉折的刻畫。

黑色

3 用淺藍色在左邊的項圈鋪上一層顏色。

淺藍色

2 以同樣的方法把其他兩個項圈輪廓勾畫出來，注意它們的位置關係和方向。

轉折處顏色要略深一些。

粉紅色

蝴蝶結的顏色要再深一點！

4 用粉紅色為中間的項圈暈染一層顏色。

用藍色和灰色色鉛筆,把藍色項圈的鈴鐺顏色暈染出來。

5 用同樣的方法,用大紅色暈染出右邊的項圈顏色。

 灰色

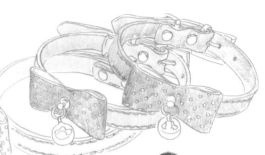

 大紅色

6 用淺黃色在蝴蝶結的內側鋪上一層顏色,根據項圈顏色把鈴鐺的顏色暈染出來。

淺黃色

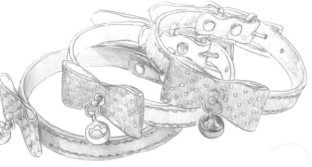

8 用相同的方法加深紅色項圈,同時加重鈴鐺的顏色。

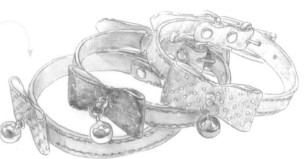

7 加深藍色和粉色項圈的顏色,並加強刻畫轉折處的顏色。

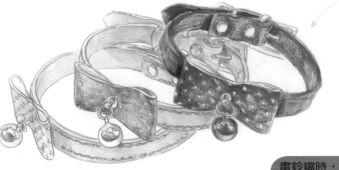

畫鈴鐺時,可以把它視為個球體去畫。

美麗的項圈

體積塑造的同時，注意質感的表現！

10　用黑色在身軀和四肢疊加一層深色，全面地將脖子下面的深色毛髮進一步加深。

9　削尖灰色色鉛筆，仔細畫出鈴鐺的顏色，表現出鈴鐺的金屬質感。

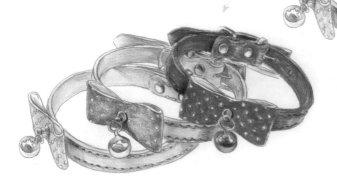

11　深入畫面，用黑色加深項圈縫線。

細節的表現對整個畫面是很重要的。

12　將筆尖削尖，用黑色加重投影的顏色。

佩戴項圈的方法：狗狗佩戴項圈時，不能太緊，因為在突然奔跑或興奮猛衝時，項圈太緊會對狗狗造成傷害。合適的項圈應該是在佩戴好之後，還保有主人可以放入兩根手指的空間。

頸圍的測量方法：在購買項圈時，通常會看到項圈上寫著頸圍x cm-x cm的標誌。通常，第一個數字代表從狗狗下顎平行繞頸後一周的長度，第二個數字代表從頸部與背部交界處平行繞一周的長度。

1.5cm項圈：頸圍26-33cm，適合小型犬。

2.0cm項圈：頸圍30-39cm，適合中型犬。

2.5cm項圈：頸圍37-46cm，適合大型犬。

淺藍色 用於藍色項圈的顏色。

灰色 用於鈴鐺的顏色。

粉紅色 用於粉色項圈的顏色。

大紅色 用於紅色項圈的顏色。

用於暗部的顏色。 黑色

淺黃色 用於蝴蝶結內部的顏色。

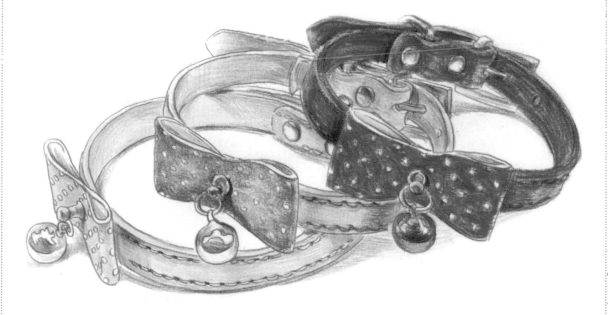

完成圖

美麗的項圈

用品04　美味的 零食

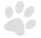

　　專門為狗狗提供的營養食品，是介於人類食品與傳統畜禽飼料之間的高檔動物食品。其作用主要是為寵物犬提供最基礎的生命保證、生長發育和健康所需的營養物質。動物食品也具有營養全面、消化吸收率高、科學配方、質量標準、餵食方便、以及可預防某些疾病等優點。

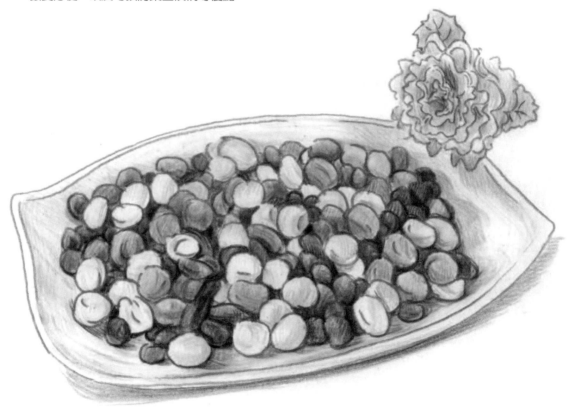

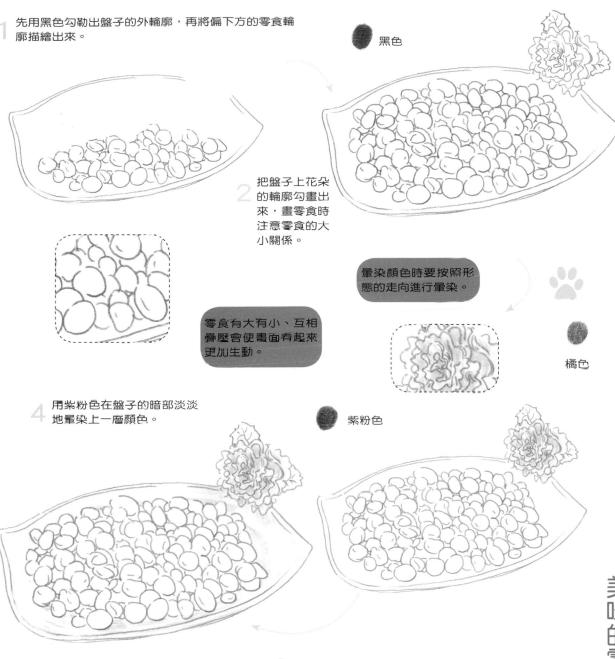

1 先用黑色勾勒出盤子的外輪廓，再將偏下方的零食輪廓描繪出來。

黑色

把盤子上花朵的輪廓勾畫出來，畫零食時注意零食的大小關係。

暈染顏色時要按照形態的走向進行暈染。

零食有大有小、互相擠壓會使畫面看起來更加生動。

橘色

4 用紫粉色在盤子的暗部淡淡地暈染上一層顏色。

紫粉色

3 用橘色暈染出盤子上的花朵顏色。

美味的零食

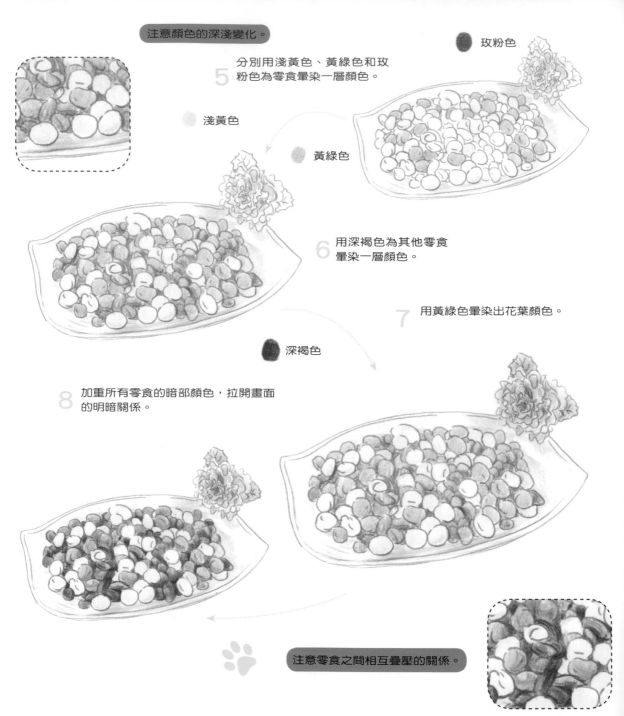

注意顏色的深淺變化。

玫粉色

5 分別用淺黃色、黃綠色和玫粉色為零食暈染一層顏色。

淺黃色

黃綠色

6 用深褐色為其他零食暈染一層顏色。

7 用黃綠色暈染出花葉顏色。

深褐色

8 加重所有零食的暗部顏色，拉開畫面的明暗關係。

注意零食之間相互疊壓的關係。

9 用玫粉色加深花芯的顏色，要表現出花瓣的層次感。

盤子的邊緣要交代清楚。

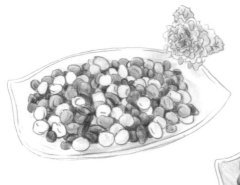

10 將筆尖削尖，刻畫盤子的暗部細節，加強立體感。

11 前面零食的顏色畫得深一些、對比也要強一點，務必處理好畫面的近實遠虛。

零食的體積感也要刻畫出來。

12 加深暗部的顏色，讓畫面立體感更加強烈；用紫粉色暈染出陰影。

美味的零食

這主要是針對那些仍然停留在"餐桌飲食"的寵物狗而言的。因為寵物狗有著自身的營養需求和飲食安全習慣，然而，許多寵物愛好者還處在餵狗狗吃剩菜剩飯的落後狀態，即便是意識超前的寵物愛好者也仍有購買雞肝、鴨肝，再配一些剩飯、剩菜等餵食現象。這其中，除了現實的經濟因素，還有很多是對寵物飲食安全、寵物營養學概念的缺乏造成的。正因為此，我們身邊的寵物狗受到健康的威脅，皆因人們總是自作聰明地認為自己愛吃的就是寵物愛吃的，自己喜歡的就是寵物喜歡的。其實完全不是這樣的，人類是一種高級的雜食動物，而狗最初是純肉食動物，經過近萬年的馴化，才變成了以肉食為主的雜食動物，寵物狗的腸道較短，僅有身體的3-4倍，不易消化過多的碳水化合物，但吸收肉類營養物質較為容易。寵物狗的嗅覺極為敏感，味蕾基本上為人類的1/6，味覺普遍不發達，人類喜歡細嚼慢嚥，細細品味，而寵物狗總是用下頜快速撕碎食物，然後整個吞食，沒有像人類一樣的"品嚐"過程；這些都是和人類有極大區別的重點。

深褐色 …… 用於零食的顏色。

黃綠色 …… 用於葉子的顏色。

紫粉色 …… 用於盤子的顏色。

橘色 …… 用於花朵的顏色。

玫粉色 …… 用於零食的顏色。

黑色 …… 用於打稿的顏色。

淺黃色 …… 用於零食的顏色。

完成圖

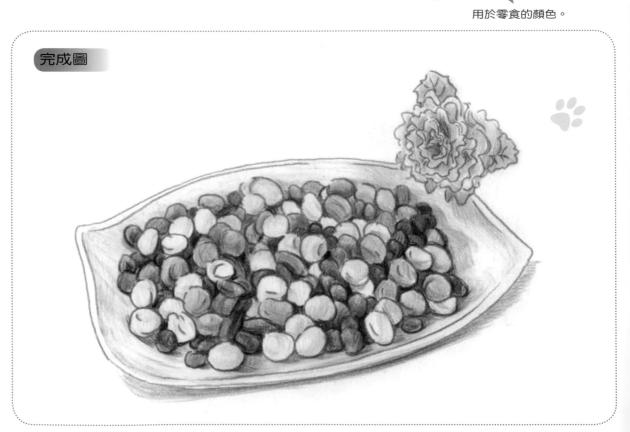

184

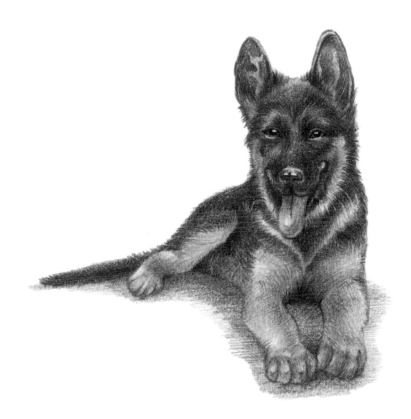

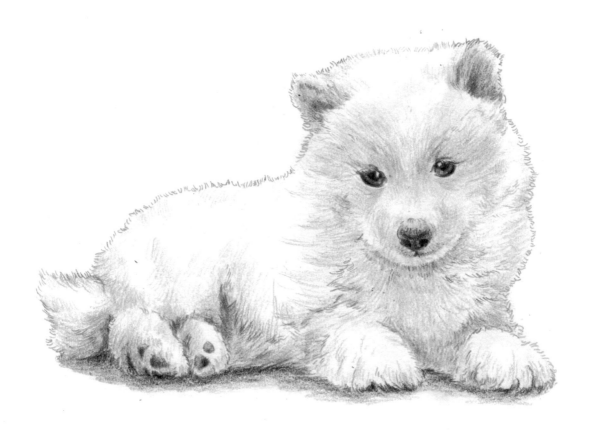